한(조선)반도 개념의 분단사

문학예술편 6

한(조선)반도 개념의 분단사

문학예술편 6

2021년 3월 15일 초판 1쇄 인쇄
2021년 3월 25일 초판 1쇄 발행

지은이 박영정·이우영·전영선·김성경
펴낸이 윤철호·고하영
펴낸곳 (주)사회평론아카데미

편집 김천희
디자인 김진운
마케팅 최민규

등록번호 2013-000247(2013년 8월 23일)
전화 02-326-1545(편집), 02-326-1182(영업)
팩스 02-326-1626
주소 03978 서울특별시 마포구 월드컵북로6길 56

ISBN 979-11-6707-002-9 94600

* 이 저서는 2016년 대한민국 교육부와 한국학중앙연구원(한국학진흥사업단)의
 한국학 총서 사업의 지원을 받아 수행된 연구임(AKS-2016-KSS-1230006)

한(조선)반도 개념의 분단사

문학예술편 6

박영정·이우영·전영선·김성경 지음

사회평론아카데미

머리말

문화는 인간의 지적, 정신적, 미학적 발전 과정을 담아낸 예술적 실천 및 작품 전반을 의미하는 것인데, 국민국가의 등장 이후에는 특정 국민, 민족 혹은 집단의 구별적인 삶의 양식을 뜻하는 것으로 확장되었다.[1] 주지하듯 18세기 이전까지만 해도 경작이나 재배라는 뜻을 지닌 문명(Civilization)과 문화(Culture)는 명확히 구분되는 개념이 아니었다. 하지만 자연적이지 않은 상태를 뜻하면서도 인간의 욕구와 충동 등에 반대되는 것으로 '문명'의 개념이 구체적으로 정의되면서, 문화의 의미는 지적, 정신적 발전 과정과 그것의 수단과 업적을 포함하는 것으로 진화하였다. 즉 내면적 발전 과정과 함께 그것의 결과물인 예술, 종교, 제도와 실천 전반을 의미하는 것으로 '문화'의 개념이 정착되었다.[2]

.......

1 Williams, Raymond, *Keywords: A Vocabulary of Culture and Society*, Oxford University Press, 1976, p.91.
2 레이먼드 윌리엄스, 『마르크스주의와 문학』, 박만준 옮김, 지식을만드는지식, 2013, pp.21-27.

흥미로운 것은 점차 문화 개념이 국민국가 단위의 각기 구별적인 삶의 양식을 가리키는 것으로 의미화된 것인데, 그 이유는 협의의 개념으로서의 문화가 의미하는 예술적, 미학적 실천 혹은 작품이 각 국가의 사회역사적 맥락과 교호하며 발전해왔기 때문이다. 다시 말해 문화는 사회와 경제라는 개념과 긴밀한 관계를 구축하게 되었으며, 그것은 예술이 되었건 특정한 지적 과정의 결과물이 되었건 각 단위의 토대 및 상부구조와 긴밀하게 연관될 수밖에 없는 것이다.[3] 이런 맥락에서 문화를 연구하는 것은 결국 국민국가 등과 같은 단위의 문화와 사회, 경제, 정치의 관련성을 추적하는 작업이다.

그만큼 문화는 인간의 지적 정수이면서 동시에 그것이 생산되어 유통되는 사회, 경제, 정치의 특성을 내포하고 있다. 본 연구가 한(조선)반도의 문화라는 영역에서 문학예술의 개념을 추적하는 이유는 바로 다양한 영역이 중층적으로 결합되어 있는 이 공간의 역사성에 접근하기 위함이다. 또한 시간적으로 한(조선)반도에서의 문화는 식민과 전쟁, 그리고 무엇보다도 분단과 긴밀하게 연관되어 있다. 남북한 문화 속 개념의 분단을 살피는 것은 삶의 방식인 문화에 깊게 배태되어 있는 분단을 확인하는 작업이자, 분단이 남북의 지적, 예술적 실천과 작업에 어떠한 왜곡과 생채기를 냈는지를 비판적으로 분석하는 것이기도 하다.

분단을 배태한 문화는 사람들의 의식과 일상에서부터 각 문화예술 부문에 이르기까지 광범위한 영역을 포괄한다. 특히 본 연구

3 스튜어트 홀, 『문화, 이데올로기, 정체성』, 임영호 옮김, 컬처룩, 2015, p.140.

서가 주목하는 문학예술 부문은 문화의 분단이 구체적으로 이루어지는 장이면서 지적, 예술적 행위와 실천의 역사성과 공간성을 드러내는 영역이다. 예컨대 문학, 영화, 음악, 미술 등의 문학예술의 하위 체계는 한국과 조선이라는 분단되어 대치하고 있는 정치체가 의미와 상징의 선점과 경쟁을 통해 각자의 고유한 성격을 구축하는 영역이다. 지적, 예술적 생산물인 문학예술에도 분단이 작동한다는 것은 한(조선)반도를 살아가는 사람들의 의식과 행위에도 분단이 내재화되어 있음을 의미하는 것이다. 그만큼 그 면면을 소상히 밝혀내어 분단의 영향력을 분석하여 해체하려는 작업이 정치 혹은 경제의 탈분단만큼 혹은 그보다도 더 근원적으로 필요하다는 문제의식에 기반을 둔다.

본 연구서는 남북한 문학예술 개념의 분단을 확인하기 위해 장르와 사조라는 구체적인 영역에 집중한다. 장르의 분류는 형식, 소재, 독자층이라는 세 가지의 유형에 따라 구축되는 경향이 있지만, 그렇다고 단순히 텍스트의 경험적 수준에서의 분류 체계로 단순화할 수는 없다. 다시 윌리엄스의 통찰력을 빌려보면 장르의 내적 유형은 그 사회나 시대와 깊게 연관되어 있는데, 어떠한 장르는 사회와 시대를 뛰어넘어 영속되기도 하고, 다른 한편으로는 사회적 환경을 통해서 그 성격이 변화해나가기도 한다.[4] 그만큼 고정된 것이 아니라 끊임없이 변화하는 영역이며, 사회, 역사적 환경의 면면이 확인되는 장소이기도 하다.

이렇듯 문학예술 전반의 텍스트적 성격을 구분 짓는 것을 장르

.......
4 레이먼드 윌리엄스, 『마르크스주의와 문학』, p.360.

로 정의한다면 분단된 남북이라는 시공간에서 각각 구별되는 장르가 수입, 전파, 발전되었음은 예상 가능한 일이다. 남북 각각의 사회, 경제, 정치적 상황과 조우하여 특정한 장르가 진화 발전하기도 하고, 텍스트적 진부함에 빠지기도 하고 급격한 사회변화에 대응하지 못해 갑작스레 사그라지기도 했다. 설혹 같은 장르라고 할지라도 시대에 따라 장르적 관습이 크게 변하거나 수정되기도 했다. 예컨대 일본 식민지 시기에 한(조선)반도에 이식된 집단체조는 남북의 정치경제적 상황에 따라 다른 궤적을 걷게 되었는데, 한국에서는 대규모의 체육행사에서 활용되다가 최근에는 점차 사라지는 추세라면 북한에서는 다양한 군중행사를 통해 진화 발전하여 이제는 북한이 내세우는 관광 상품의 하나로 변화되기에 이르렀다. 교예와 서커스의 경로도 비슷한데, 북에서는 교예라는 장르로 진화하였다면 남에서는 급격한 소비주의와 상업화에 밀려 이제는 그 흔적을 찾아보기 어려운 상황이다. 희극이라는 형식적 장르가 남한에서는 풍자극, 마당극 등을 거쳐 코미디, 개그, 예능으로 진화했다면, 북에서는 체제선전의 한 방식으로써의 희극으로 그 성격이 굳어져갔다. 이러한 예를 통해 장르의 분단이 남북 사이에 존재하는 사회, 경제, 정치적 분단과 직접적으로 연관되어 있음을 확인할 수 있다.

비슷하게 문학예술의 미학적 예술방법인 사조체계도 분단의 영향력에서 자유로울 수 없다. 문학예술을 담아내는 용기인 장르와 창작 방식인 사조에 분단이 작동한다는 것은 남북한 문학예술의 커다란 간극을 의미하는 것이기도 하다. 리얼리즘/사실주의가 문학예술 전반에 지대한 영향을 끼쳤다는 것은 남북 모두가 공유하고 있는 사실이지만 리얼리즘이라는 미학적 창작 방식이 남북에서 해석

되어 전유된 방식은 상이하다. 각기 다른 사조의 유입과 교류도 영향을 미쳤을 것이며, 남북에서 사실적인 것으로 규정되는 형식, 소재, 주제가 달랐다는 점도 크게 작동하였다. 리얼리즘/사실주의와 같은 세계적으로 보편적인 사조를 공유하고 있더라도, 한(조선)반도에서의 미학적 전통은 분단을 매개로 그것만의 특수성을 장착하게 된 것이다.

본 연구서는 장르를 다룬 세 편의 연구와 리얼리즘 사조의 남북한 변용을 추적한 한 편의 연구로 구성되어 있다. 우선 1장에서 박영정은 남북한 희극의 분열과 차이가 무엇이며 그것이 의미하는 바가 무엇인지를 분석한다. 저자는 일제강점기의 연극의 유산을 남북이 공유하고 있지만 이후 체제 경쟁이 가속화되면서 연극 미학과 무대 관행의 이질화가 심화되었다고 진단한다. 근대화의 과정에서 남한은 현대극(형식적 실험 속에 무대 장치가 거의 없는)으로 진화하였다면, 북한은 재현의 한계를 극복하여 그들만의 미학 구축에 집중하여 근대극을 완성하였다. 연구자는 북한의 현대극의 성격을 '근대극의 완성'으로 규정지으면서 남한의 현대극과 같은 시대를 공유하는 동시대 연극으로 규정한다. 그렇다면 다른 궤적을 그려온 남북의 연극에서 희극은 어떤 성격을 지닐까? 연구자는 북한은 체제가 직접적으로 나서 희극 개념의 정의를 해온 반면 남한은 자율적 활동과 운동을 통해 희극이 발전해 왔다고 진단한다.

우선 일제강점기 희극은 연극 공연의 중간에 이루어진 짧은 단막극의 형태로 처음 소개되었다. 주로 해피엔딩의 구조를 띤 극을 희극으로 정의하다가 1930년대 이르러 시사적 주제를 다루는 '만담'이 등장하기도 했다. 북한에서는 이러한 기틀이 웃음으로 만들

어지는 연극이라는 뜻으로 정착되었으며, 이후 풍자극과 경희극과 같은 하위 장르가 발달하기도 하였다. 또한 만담과 같은 대중희극은 화술소품과 같은 형태로 진화하기도 하였다. 반면 남한에서의 희극은 서양의 연극이론을 수용하다가 1960년대 이후에는 희극이라는 별도의 장르의 경계가 모호해지는 경향이 확인된다. 다만 마당극이라는 남한만의 독특한 희극 하위 형태가 발달한 점은 주목할 필요가 있는 지점이다. 최근에는 변화된 미디어 환경에 발맞춰 코미디, 개그, 예능 등의 형태로 변화하고 있다. 북한의 경우에는 체제 선전선동의 방식으로써 희극이라는 장르가 활용되었다면 남한의 경우에는 국가보다는 시장과 사회문화적 환경에 따라 희극의 진화 발전이 이루어졌음을 확인할 수 있다.

2장은 집단체조와 매스게임 개념의 의미 변천에 주목한다. 근대에 수입된 많은 문학예술 개념 중에서 집단체조와 매스게임은 식민지 이전에는 존재하지 않았던 장르이다. 그만큼 식민지 시기를 기점으로 한(조선)반도에 이식된 장르가 북에서는 집단체조로 변화하여 지금까지 활발하게 제작되고 있으며, 반면에 남한에서는 매스게임이라는 다른 개념으로 등장했다가 사회문화적 환경의 변화로 인해 이제는 그 자취를 찾기 어려운 상황이다. 연구자는 집단체조와 매스게임의 근원이 독일과 일본이라는 점을 들어 근대 군주의가 생산한 예술 장르였다고 해석한다. 북한의 체제적 특성을 감안해 봤을 때 집단체조가 발전했음은 어쩌면 예상 가능한 일이다. 반면에 남한의 경우에는 민주화와 개인주의의 확장을 거치면서 점차 매스게임의 형태가 사라지게 되었다.

북에서의 집단체조는 예술 장르를 넘어서 체제의 직접적 메신

저의 역할을 수행하고 있다. 저자는 북한 집단체조의 내용과 메시지 변화를 추적하면서 집단체조가 북한 체제의 국가주의 완성과 유일지배체제 성립과 밀접하게 연관되어 있음을 밝히면서도, 사회문화적 환경이나 대외환경의 변화 같은 것과도 조응하고 있다고 주장한다. 집단주의 정신을 고양하는 것에서 멈추는 것이 아니라 관객을 대상으로 하는 스펙터클로의 형식적 진화도 북한 집단체조의 최근 경향에서 확인되는 지점이다. 한편 과거 남한에서 대규모의 체육행사에서 진행된 바 있는 매스게임은 이제는 전문 공연예술가에게 자리를 내어주게 되었다. 미디어 환경이 완전히 변환 상황에서 대규모 군중을 모으는 것 자체가 이제는 시대착오적이라는 인식이 강하게 확산된 것도 커다란 요인이다.

3장에서는 한(조선)반도에서 교예와 서커스의 수용, 전파, 전유의 과정을 추적한다. 식민지 시기 일본을 통해 전파된 서커스는 남한에서는 잠시 대중문화로 각광받기도 하였지만 텔레비전의 보급과 매체의 발달로 인해 쇠락의 길을 걷게 된다. 반면 북에서의 교예는 북한 당국의 적극적인 지원 아래 발전을 거듭하였고, 각 지역이나 단위에서도 교예 관련 소조가 활발하게 활동하고 있다. 서커스가 종합예술 분야로서 상당한 자본이나 국가의 지원이 필요하다는 점을 감안했을 때 남한에서는 자본의 논리에 따라 점차 사라진 반면, 북한에서는 체제의 목적에 따라 전폭적인 지원을 받아 교예라는 장르가 계속 유지될 수 있었다. 특히 북의 교예는 인민들의 신체 활동을 증진하면서도 문화외교의 수단으로 활용 가능하다는 점에서 매력적인 장르이다. 많은 인민들이 참여하는 교예가 지역별로 발달하였다는 것은 이것의 성격이 단순히 관람에만 있는 것이 아니

라 인민들의 참여를 통한 의식개조와도 깊게 연관되어 있음을 짐작할 수 있다.

마지막 장에서는 사조에 대한 논의에 집중한다. 문학예술 분야 중에서도 영화 부문에서의 리얼리즘/사실주의의 수입, 수용, 진화 과정을 나/라운규〈아리랑〉의 남북한의 상이한 의미화 과정을 추적함으로써 살펴본다. 주지하듯 리얼리즘/사실주의라는 연구 영역은 문학예술의 모든 영역에서의 사조의 역사를 관통하고 있다. 그만큼 리얼리즘/사실주의 영역의 포괄성으로 인해 분단의 작동을 살펴보는 데 어려움이 있을 수밖에 없다. 이에 저자는 한국영화/조선영화의 전형이자 기원으로 호명되는 나/라운규〈아리랑〉을 개념으로 접근하여 리얼리즘/사실주의가 남북에서 어떻게 의미화되었는지 분석한다.

남북 모두 나/라운규를 내셔널시네마의 기원으로 호명한다. 그는 1926년 〈아리랑〉을 제작 발표함으로써 커다란 반향을 일으키며 영화계에 등장하였다. 〈아리랑〉이 개봉되었을 당시에는 그의 영화를 리얼리즘적으로 해석하는 이들은 극소수였다. 하지만 〈아리랑〉이 지닌 민족적 메시지로 인해 많은 이들에게 사랑을 받게 되자, 그와 그의 영화가 미학적 기준점이 되는 리얼리즘/사실주의적 영화로 서서히 재의미화되는 경향이 발견된다. 특히 분단 이후에 남북이 각각의 영화사를 구축하는 과정에서 남한에서의 나운규〈아리랑〉은 민족적 리얼리즘을 구현한 작품으로 칭송받게 되었고, 북한에서는 카프계 영화인들이 숙청당하게 되는 시점 이후로 점차 조선영화의 사실주의적 전통의 기원으로 의미화되었다. 나/라운규라는 영화인 또한 분단을 거치면서 남한에서는 비운의 천재와 같은 자유

주의적 면모가 강조된 반면 북한에서는 항일독립운동에 참여한 이력이 있는 겸손한 사회주의자로 형상화되는 경향이 포착된다. 이렇듯 나/라운규〈아리랑〉은 남북의 정치경제적 상황과 사회문화적 환경과 끊임없이 조우하면서 새로운 의미를 갖게 되었다. 나/라운규〈아리랑〉은 하나의 기표로서 각 시대와 사회가 필요한 기의가 덧입혀지는 과정을 거치게 된 것이다.

　남북의 문화는 결코 그 자체로만 존재하는 것이 아니다. 오히려 의미와 상징의 영역까지 사회, 정치, 경제의 복잡한 관계성이 얽혀 있음을 보여주는 영역이다. 문화의 일부분인 문학예술 중에서도 장르와 사조에 나타난 남북의 차이는 분단이 얼마나 모든 영역에서 작동하고 있는지 확인하게 한다. 흥미로운 것은 북한에서 활발하게 작동하는 교예, 집단체조, 희극(경희극) 같은 것이 남한에서는 형태를 크게 바꾸었거나 그것도 아니면 역사 속에서 완전히 사라져 버렸다는 사실이다. 경제적 요인에 의해서 사라진 서커스, 사회문화적 환경 변화에 조응하지 못한 매스게임, 새로운 매체 환경에 따라 코미디, 개그, 예능으로 진화한 희극까지 남한의 정치경제적 환경을 극명하게 보여주는 예도 없을 것이다. 반면 북한에서 체제의 목적이나 활용가치에 따라 교예, 집단체조, 희극이 꾸준히 제작되고 있다는 것은 장르적 관습이 정치적 목적에 부합하는 방식으로 조정되어 왔음을 의미하는 것이기도 하다. 또한 리얼리즘/사회주의의 차이를 보여주는 나/라운규〈아리랑〉의 의미의 변천사는 남북이 공유하고 있는 미학적 기반이 점차 줄어들고 있음을 나타내는 것이기도 하다.

　분단이 작동하는 장르와 사조는 다른 한편으로는 탈분단이 중

요한 변화를 만들어낼 수 있음을 증언하는 것이기도 하다. 장르와 사조의 지속적인 변화는 결국 사회경제적 구조와의 긴밀한 관계를 통해서 만들어진 것이고, 이는 언제든지 재구조화될 수 있음을 의미하기 때문이다. 북한의 교예와의 교류가 노스텔지어로 남겨진 남한의 서커스의 재도약을 추동할 수도 있을 것이며, 참가하는 어린 학생들의 인권문제가 해소된 새로운 방식의 북한의 집단체조가 남한과의 문화 교류를 통해서 가능할 수도 있다. 결국 이 책에 담겨진 작업은 분단된 장르와 사조의 면면을 확인하여 이를 탈분단된 것으로 전환하여 기획하려는 시도의 첫걸음이다.

차례

남북한 희극의 분열과 차이의 생성

박영정 연수문화재단

1. 남북한 연극 관행의 이질화와 희극의 존재 조건

남한과 북한은 분단 이전의 연극사(演劇史)를 공유하고 있다. 탈춤으로 대표되는 전통 연희, '신파극'이나 '신극'이라는 이름의 일제강점기 연극에서 남북한 연극이 출발했기 때문이다. 남북한 연극에서 차이가 발생하는 것은 분단 이후의 일이다. 남한에서는 1950-60년대 '현대연극'의 유입과 1970-80년대 마당극, 소극장 연극 등 근대극 양식에서 벗어나려는 새로운 연극 실험이 활발하였다. 북한에서도 1950-60년대의 '항일혁명연극'에 대한 발굴 조사와 1970-80년대의 '연극혁명'을 통한 '성황당식 혁명연극'의 정립 과정은 그 나름 일제강점기 이래의 근대극 관행에서 벗어나는 과정이었다. 거칠게 말하면 남북한 모두 20세기 후반기에 일제강점기의 근대극에서 현대극으로의 전환을 추구하였던 셈이다.

그런데 남북한 연극은 서로 다른 체제 환경에서 성장해 왔으므로 근대극의 현대화 과정을 통해 형성된 '현대극'의 구체적 양태도

이질화 가능성이 높은 것으로 가정해 볼 수 있다. 대체적으로 남한에서는 다양한 형식적 실험 속에 무대 장치가 거의 없는 서구 현대 연극에 가까운 무대가 펼쳐졌다면, 북한에서는 일제강점기 연극 무대의 제한성을 극복하면서 재현의 미학에 충실한 '근대극의 완성'으로 나아갔다는 점에서 본질적 차이를 보인다고 할 수 있다. 남한 연극이 근대극에서 현대극으로의 전환이라면, 북한 연극은 일련의 '현대화 과정'에도 불구하고 그 결과는 '근대극의 완성'으로 규정해 볼 수 있다.[1]

남북한의 연극은 일제강점기 연극 유산을 공유하고 있으면서도 분단 이후 체제 경쟁과 함께 연극 미학과 무대 관행의 이질화도 심화되었다. 특히 북한에서 사회주의 연극을 발전시킴으로써 남한 연극과의 이질화가 가속화되었다.

초창기 북한 연극의 양식과 형식은 일제강점기 근대극의 관행을 유지하면서 내용과 주제를 중심으로 한 '사회주의 리얼리즘'을 구현하는 연극에 집중하였다. 1950년대 '갈등' 문제에 대한 논쟁이 있었으나 희곡의 내적 형식에 대한 쟁점이었을 뿐 무대화 자체에 대한 논의나 그로 인한 무대 관행의 변화는 크지 않았다. 1970년대 김정일 주도의 '연극혁명'에 의해 북한 연극은 기존의 무대 관행을 벗어나는 데 집중하였다. 1970년대 초 혁명가극 「피바다」를 만드는 과정을 통해 이른바 '가극혁명'을 시도하였고, 그 결과 '피바다식 혁명가극'을 정립하였다. 이어 가극혁명의 성과를 연극 분야에 적

........

1 1970년대 김정일의 지도 아래 진행된 '연극혁명'은 기존 연극의 '현대화'를 내세우고 있음에도 그 결과 성취된 '성황당식 연극'은 근대극의 무대 관행을 충실하게 구현하고 있다는 점에서 근대극을 완성해 가는 과정으로 볼 수 있다.

용하는 '연극혁명'이 추진되었다. 1978년 혁명연극 「성황당」이 무대에 오르면서 이후 북한에서는 '성황당식 혁명연극'이 자리를 잡았다. 연극혁명은 내용적으로는 항일혁명연극의 주제와 소재를 그대로 계승하면서 형식적으로는 일제강점기 이래의 낡은 관행을 깨고 전면적으로 새로운 무대 관행을 만들어 내었다. 흐름식 입체 무대미술의 도입, 방창의 활용, 다장면 구성 형식의 도입이 그것이다. 가극혁명, 연극혁명에서의 이러한 새로움은 여러 가지 새로운 기술 환경을 반영한 것이지만, 그 혁명의 주체가 '수령-국가'이었기 때문에 북한 연극계에는 그것이 하나의 전범이자 규범으로 작동하였다.[2]

그런데 성황당식 혁명연극에 의한 '연극의 현대화'는 남한의 현대연극과 비교할 때 오히려 '근대극의 완성'에 가깝다고 할 수 있다. 일제강점기 근대극이 기술환경적 요소로 인해 무대 재현에 제약이 있었다면, 북한 연극에서는 극장 건축과 무대 설비 등의 획기적 개선으로 근대극의 미학적 요구를 가장 충실하게 구현할 수 있는 새로운 무대 관행을 만들어 내었다고 볼 수 있다. 특히 흐름식 입체무대미술은 근대극의 본질적 요소라 할 수 있는 '재현의 미학'을 가장 충실하게, 가장 완벽하게 구현하는 무대미술 기법이라 할 수 있다. 결국 북한 연극에서의 '현대화' 과정은 '근대극으로부터의 탈피', '현대연극으로 전환'이 아니라 '근대극의 완성'으로 볼 수 있다는 얘기다. 물론 이것이 일제강점기 근대극, 북한 현대극, 남한 현대극의 순서로 발전해 나간다는 것을 의미하지는 않는다. 근대극의 양

.......
2 박영정, 『북한 연극/희곡의 분석과 전망』, 연극과인간, 2007.

식에 충실한 북한 연극은 북한판 '현대극'이며, 그렇기에 남한 연극과는 다른 환경과 토양에서 만들어진 '동시대연극'으로 보아야 할 것이다.

그런데 북한과 같은 경직된 체제에도 희극(喜劇)이 존재할까. 실제 북한 연극에서는 권력에 대한 비판이나 풍자를 기반으로 한 풍자극(諷刺劇)은 거의 찾아볼 수 없다. 희곡 창작에서 무대화에 이르는 제 과정에 켜켜이 검열체계가 작동하고 있을 뿐만 아니라 사회주의 사회에 대한 긍정적 태도만 허용하는 주체미학이 연극활동의 근저에 놓여 있기 때문이다.[3] 그렇지만 북한에 희극이 전혀 없는 것은 아니다. 경희극(輕喜劇)이나 재담(才談) 등 체제 규범을 강화하는 내용의 희극 작품들이 제법 활발하게 공연되고 있다. 북한 연극의 전범에 해당하는 '5대혁명연극' 가운데 「성황당」, 「3인 1당」, 「경축대회」, 「딸에게서 온 편지」 등 네 작품에서 희극적 수법이나 희극 장르로서의 특성이 활용되고 있는 것도 북한 연극에서 희극이 차지하는 위치가 작지 않음을 말해 준다.[4]

이 연구에서는 남북한의 연극사에서 '희극'이 어떻게 개념화하고 있으며, 시기에 따라 어떠한 변천을 보여왔는지 살펴보고자 한다. 북한의 경우 일제강점기 연극이나 남한 연극과의 차별화를 시도하면서 자체의 연극 관행을 형성해 나가는 '관주도 연극', '체제연극'의 발전 과정을 보였기 때문에 희극에 대한 개념 규정에서도 적극적이었으며, 일정한 개념의 정의를 전제로 그것을 '실행'해 나가

3 박영정, 「북한에서 공연예술은 어떻게 제작, 유통되는가」, 『위클리 예술경영』(웹진), 2014. 12. 16.
4 박영정, 「북한 5대혁명연극에 나타난 웃음과 희극성」, 『웃음문화』 5, 2008, pp.109~134.

는 방식으로 연극 활동이 이루어졌다. '경희극'이라는 새로운 장르의 등장은 북한의 체제적 환경 속에서 이해할 수 있는 부분이다. 반면 남한에서는 민간부문, 연극계의 자율적 활동이나 운동을 통해 연극 활동이 전개되었으므로 체제 차원의 통일된 개념화는 찾아보기 어렵다. 희극 개념도 일제강점기 연극이론(대부분은 서양의 연극론)에서 다루었던 비극과 희극의 구분에서 크게 벗어나지 않았고, 작품에 따라 희극적 요소나 양식을 활용하는 경우가 많았다. 남북한 연극에서 희극에 대한 개념화 자체가 비대칭의 양상을 보였기 때문에 희극에서 개념적 차이나 분화 과정에 대해 북한 연극을 중심으로 살펴보는 것이 불가피한 상황이라고 할 수 있다. 따라서 이 연구에서는 북한의 희극 개념을 소개하면서 남한과 일제강점기의 개념을 비교하는 방식으로 논의를 전개할 것이다

상황이 그렇기에 직접적인 개념화가 시도되지 않는 경우에도 개념의 차이가 존재할 수 있다는 점을 고려하여 남북한 연극에서 '희극' 장르의 존재 양상을 살펴보고, 거기에서 파악되는 장르 인식의 차이를 통해 개념의 차이를 확인하는 방식도 병행하였다. 장르에 대한 보편적 정의를 담고 있는 사전에서의 장르 개념을 기본 자료로 하되, 실제 공연되었던 주요 작품을 사례로 남북한 연극에서 희극 장르 인식이 어떻게 수용되고, 발전되어 나갔는지 살펴보고자 한다.

논의의 순서는 남북한이 공유하고 있는 연극 유산인 일제강점기 연극사에서 희극 개념을 간략하게 살펴본 후, 북한에서의 희극 개념의 변천 과정, 남한에서의 희극 개념과 비교 등으로 전개하고자 한다.

2. 일제강점기 희극의 전개 양상과 희극 개념의 형성

한국연극사에서 '희극'이라는 용례가 보이는 것은 1912년 2월 연흥사에서 공연된 「육혈포 강도」라는 신파극 광고지가 최초이다.[5] 또한 1913년 5월 혁신단의 신파극 「봉선화」 광고에서도 소극(笑劇)이라는 용어가 등장한다.[6] 1916년 광무대의 공연 광고에는 '신파희극'이라는 용어가 등장할 만큼 1910년대 신파극에서 '희극'이 지속적으로 공연되었던 것으로 보인다.[7] 당시 신파극 공연에서는 본공연이 끝나고 관객들의 피로를 덜기 위한 여흥의 하나로 희극을 상연했던 만큼 이때의 희극은 유쾌한 폭소극, 짧은 단막극 위주였다.

1910년대 신문에 발표된 희곡 가운데 '희극'이라는 장르명을 가진 「병자삼인」(1912)이나 「국경」(1918), '희가극(喜歌劇)'이라는 장르명을 가진 「이상적 결혼」(1919)을 통해 초창기 희극의 구체적 특징을 파악해 볼 수 있다. '신여성'으로 대표되는 여성인물을 웃음의 대상으로 한 이 시기 희극에서는 남성주의 시대 '여권 신장'에 대한 혼재된 인식을 보여 주고 있다. 남녀 사이의 역할 바꾸기에서 오는 해프닝을 소재로 하는 소극에 가깝다. 희극에 대한 개념 정의가 이루어지기 전에 작품(공연이나 희곡의 발표)을 통해 희극이 소개되었다고 할 수 있다.

희극에 대한 개념적 접근은 1920년 현철의 「희곡의 개요」에서 시작되었다. 현철은 극의 종류를 비극과 희극으로 나누어 소개하면

.......

5 안종화, 『신극사 이야기』, 진문사, 1955, p.141.
6 『매일신보』, 1913. 5. 7.
7 『매일신보』, 1916. 8. 12.

서 희극을 특징을 다음과 같이 설명하고 있다.

> 희극이라 하는 것은 말단(末端)이 기꺼움으로 끝을 맞는 것
> 이고 비극이라고 하는 것은 이와 반대로 비참한 사건으로 끝을
> 맞는 것이다. 다시 말하면 주인공이 기지(其志)를 도달치 못하
> 고 마침내 불행한 경우에 빠지거나 혹은 사망하는 것으로 끝을
> 맞는 것이 비극이요, 이와 반대로 주인공이 자기의 목적을 도달
> 하고 의지의 만족을 얻어 양양자득(揚揚自得)하는 경우에 이르
> 는 것으로 결말짓는 것이 희극이다.[8]

현철은 주인공의 운명에 따른 극의 결말에 따라 극의 유형을 나
누면서 해피 엔딩의 극을 희극으로 분류하고 있다.

이보다 약간 뒤에 발표된 김정진의 「연극의 기원과 희랍극의 고
찰」에서는 그리스 비극과 희극의 고찰을 통해 비극과 희극을 구분
하고 있다. 그리스극의 경우 대체로 비극은 신화에서 소재를 가져
왔으며 주인공이 자기 운명과의 대결에서 패배하는 것으로 끝나
는 반면, 희극은 현실사회에서 소재를 가져왔고 인간 사이의 일시
적 갈등 끝에 타협과 조화로 끝을 맺는 연극이었다고 설명한다.[9] 즉,
단지 해피 엔딩의 여부만이 아니라 극적 갈등의 성격과 해결방식에
따라 비극과 희극의 차이를 설명한다는 점에서 현철의 논의보다 진
일보한 견해라 할 수 있다.

.......

8 현철, 「희곡의 개요」, 『개벽』 1921. 1, p.125.
9 김정진, 「연극의 기원과 희랍극의 고찰」, 『개벽』 1923. 2, p.19.

이후 1930년대 홍해성의 「희극론」(1932)과 이해랑의 「신희극론」(1939)이 발표되었으나 이 글들은 일본 연극계 사례를 수용하여 희극의 종류를 제시하거나 신희극의 개념을 제시하는 데 그쳤다.

1920-1930년대에는 희극의 범주에 해당하는 다양한 연극이 등장하여 본격적인 희극의 시대를 열었다고 할 수 있다. 이 시기의 대표적인 희극 작가는 카프계의 송영이다. 송영은 1930년대 전반기에는 「일체 면회를 거절하라」(1929), 「호신술」(1931), 「신임이사장」(1934) 등의 사회비판적 풍자극을 연속 발표하였고, 1930년대 후반기에는 「황금산」(1936), 「가사장(假社長)」(1937) 등 세태풍자극을 발표하여 대표적인 풍자극작가로 명성을 떨쳤다. 이 외에도 김영팔의 「대학생」(1929)과 「그 후의 대학생」(1931), 채만식의 「인테리와 빈대떡」(1934), 이삼청의 「카페의 견유학파」(1933), 김기림의 「천국에서 왔다는 사나이」(1931)와 「미스터 뿔떡」(1933), 이무영의 「예술광사(藝術狂社) 사원과 5월」(1935) 등 지식인 및 예술인에 대한 자기 풍자의 작품들도 새로운 작품 경향으로 자리 잡았다. 또한 1930년대 후반 동양극장 시대가 열리면서 대중극계에서도 희극이 공연 구성의 기본 레퍼토리의 하나로 자리 잡았다. 동양극장의 희극으로는 이서구, 박진, 송영의 작품이 주로 공연되었다.[10]

한편 1920년대 후반부터 구연(口演) 공연의 하나인 야담대회가 등장하였고, 1930년대에는 시사적 주제를 다루는 만담대회로 발전하여 '만담(漫談)'이라는 새로운 구연 형식의 공연 장르가 등장하였다.[11] 만담의 개척자라 할 수 있는 신불출은 연극계 출신의 극작

.......

10 고설봉 증언 · 장원재 정리, 『증언 연극사』, 진양, 1990.

가이자 배우였으나 1930년대 중반부터는 만담가로 활동하여 그 이름을 떨쳤다.[12] 그는 해방 이후에는 북한 만담을 대표하는 만담가로 활동하였다.[13]

신불출은 「웅변과 만담」이라는 글에서 만담에 대해 강연, 연설, 재담, 만문, 만화, 만시, 만요 등과도 구분되는 '말의 예술'이라는 점을 분명히 하고 있다.

> '만담'은 강연이 아닙니다. 연설도 아닙니다. 또 재담도 아닙니다. 그렇다고 장난은 더구나 아니올시다. '만담'은 만문(漫文), 만화, 만시(漫詩), 만요(漫謠) 등등으로서 부른 일환의 것이로되 어느 무엇보다도 그 해학성(諧謔性, humour)의 종횡무진함과 그 풍자성(諷刺性, irony)의 자유분방한 점을 특징으로 삼는 그야말로 불같고 칼같은 '말의 예술'입니다. '말'은 마음의 그림입니다.[14]

신불출은 만담이 풍자와 해학이 넘치는 '말의 예술'이라는 점을 강조하고 있다. 신불출의 견해에 따르면 야담과 만담은 거의 동일한 형식으로 진행되지만, 내용에 따라 역사 소재는 야담, 현실 소재는 만담으로 구분된다.[15] 여기에서 공연 형식상 중요한 부분은 야담

.......

11 박영정, 「만담장르의 형성과정과 신불출」, 『웃음문화』 4, 2007. 12, pp.93-121.

12 박영정, 「신불출-세상을 어루만지는 '말의 예술'」, 『인물연극사-한국현대연극 100년』, 연극과인간, 2009, pp.173-194.

13 소희조, 「만담의 재사 신불출」, 『조선예술』, 평양: 문학예술출판사, 2008, pp.26-28.

14 신불출, 「웅변과 만담」, 『삼천리』 1935. 6, p.105.

15 신불출, 위의 글, p.107.

이든 만담이든 1인 무대로 진행된다는 점이다. 2인의 남녀가 주고 받는 '대화만담'이 없었던 것은 아니지만 1930년대 신불출 만담은 기본형식이 1인 만담이었다.[16]

그런데 오늘날 만담 하면 남녀 출연의 2인극을 떠올리는 것은 남한에서 장소팔, 고춘자의 '대화만담'이 '만담'의 대명사로 자리 잡으면서 관행화된 것으로 보인다. 1930년대 유성기 음반을 통해 소개된 희극적 장르들(넌센스, 스케치 등)과 장소팔, 고춘자의 만담이 모두 2인극이었기 때문에 '만담=2인극'의 인식이 굳어지고, 1인 출연의 만담에 대해서는 고려의 대상이 되지 못한 것으로 보인다. 또한 1930년대 유성기 음반의 넌센스와 스케치(2인 진행)를 광의의 만담이라 부르게 된 것도 그 때문으로 보인다.[17]

만담의 형성 과정과 관련하여 중요한 논의는 재담과 만담의 관계이다. 만담의 창시자로 알려진 신불출은 자신이 만담을 창시했다는 점을 강조하고 있는 데 비해 후대 연구자들은 전통 재담이 신불

........

16 초창기 만담은 1인극이 주된 형식이었으나, 점차 2인이 진행하는 '대화만담'이나 '대담만담'이 등장하여 1인 또는 2인이 진행하는 구연 형식으로 정착하였다. 1940년대 초 대화만담은 전시 동원체제 속에서 본격적으로 자리 잡았다. 이 시기 만담의 동원체제에 대해서는 배선애, 「동원된 미디어, 전시체제기 만담부대와 만담가들」, 『한국극예술연구』 48, 2015, pp.91-123 참조.

17 1933년 오케레코드에서 출판한 「익살맞은 대머리」가 10,000매가 넘는 공전의 히트를 기록하면서 신불출의 출세작이 된다. 이 「익살맞은 대머리」는 '스케치'라는 장르명을 가지고 있었고, 신불출과 윤백단이 출연하는 2인극이었다. 또한 1936년 출간된 『신불출 넌센스 대머리 백만풍』(성문당)에서는 유성기 음반 장르인 '넌센스'를 작품집의 부제로 달고 있는 것과 달리 1950년 일신사에서 출간된 『만담집 대머리 백만풍』에서는 '만담집'이라 붙이고 있는 것으로 보아 그 사이 어느 시점에 넌센스나 스케치라는 이름 대신 '만담'으로 통용되었던 것으로 추정된다. 당시 유성기 음반에 수록된 대중희극 전반에 대해서는 최동현·김만수, 『일제강점기 유성기음반 속의 대중희극』, 태학사, 1997 참조.

출의 만담으로 발전했다고 보는 견해까지 있다. 최근에 발표된 북한 학자의 글에서는 만담의 창시는 신불출이 했지만, 그 과정에서 당대 유명한 재담가인 박춘재와 문영수의 영향이 컸다는 점을 강조하고 있다.[18] 박영정은 신불출의 만담이 일본 만당(漫談)의 영향 아래 형성되었으며, 1인이 출연하는 '만담'(이야기꾼의 구연 형식)이 초기 만담으로 자리 잡았다는 논리를 폈다.[19] 신불출 만담의 형성 과정에 영향을 준 공연 형식은 매우 다양하다. 따라서 박춘재 등의 재담, 1920년대의 야담, 1930년대의 유성기 음반 넌센스, 스케치 등이 신불출 만담과 어떠한 장르적 교섭 과정을 거쳤는지는 후속 연구가 필요한 분야이다.

일제강점기의 희극론은 그리스 비극과 희극에 관한 소개, 즉 아리스토텔레스의 시학에 기반한 희극론 개념화에서 크게 벗어나지 않는 것이었다. 반면 연극 현장에서는 다양한 형태의 희극이 등장하여 주요 레퍼토리의 하나로 자리 잡았다.[20] 또한 유성기 음반의 대중희극(넌센스 등)이나 신불출 등의 만담이 별도의 공연 장르로 자리 잡은 것도 이 시기의 일이다.[21]

.......

18 김철민, 「우리나라에서 만담의 발생」, 『예술교육』 80, 평양: 2.16예술교육출판사, 2017, p.74.

19 박영정, 「만담장르의 형성과정과 신불출」, 『웃음문화』 4, 2007, pp.93-121.

20 박영정, 「한국 근대희극의 사적 연구」, 건국대대학원 석사논문, 1991.

21 이 외 일제강점기 희극의 전반적 양상에 대해서는 홍창수, 『한국 근대 희극의 역사』, 고려대학교 출판문화원, 2018 참조.

3. 북한 희극의 개념과 희극의 전개 양상

1) 연극의 기본 종류로서의 희극

1950년대 초 김창석은 전쟁 직후 개성시립극장에서 상연한 러시아연극 「이쁜 처녀들」에 대한 평론에서 희극적인 것에 대한 태도, 즉 웃음이 가지는 다양한 색채의 예시로 풍자와 아이러니, 유머를 제시하고, 그 가운데 풍자가 희극적인 것을 반대하는 투쟁에서 으뜸이 되는 수단이라고 강조하였다. 그는 "풍자란 선진적인 정치, 미학, 도덕적 리상들에 정 대치되는 모든 낡고 썩어빠진 것들의 본질에 대한 랭혹한 폭로 규탄을 말한다."고 정의하고 사회주의 사회에 들어선 북한에서도 풍자가 필요하다고 역설한다.[22]

우리 조선의 문학예술계는 아직 훌륭한 풍자작품들을 적게 산출하였다. 더 정확히 말한다면 풍자는 우리에게 있어서 거의 개척되지 않은 처녀지로 되어 있다. 더우기 우리의 희곡분야에서 아직 이렇다 할 풍자희극도 없다는 사실은 유감스럽다. ⋯ 우리 생활 속에는 결함과 모순에 찬 그릇된 인간들은 없으며 또한 그들을 비판하는 풍자를 쓰면 우리 생활을 외곡하는 것이라고 생각하는 경향이 적지 않다.

우리 예술가들은 미제와 리승만 역도들의 만행을 비판 폭로

⋯⋯⋯⋯

22 김창석, 「희극적인 것과 희극에 대하여-개성시극장에서 상연한 연극 「이쁜 처녀들」을 보고」, 『예술의 제문제』, 평양: 국립출판사, 1954, pp.73-90.

하는 한편 우리 공화국 북반부 생활 내에서의 온갖 희극적인 현상들도 날카롭게 비판하여야 한다. 여기에는 무자비한 웃음 즉 풍자의 수단이 필요한 것이다. 특히 희곡 작가들은 더 많은 더 훌륭한 풍자희극들을 창작하여야 할 것이다.[23]

풍자극에 대한 강조는 극작가 박태영이 쓴 『희곡 창작을 위하여』에서도 유지된다. 그는 아리스토텔레스 시학의 일절을 인용하여 희극의 정의를 소개한 후 풍자적인 것에 대한 인식이 약하고 해학적인 것에 한정되어 있다고 지적한다. 이 외에 희극적인 개념에 속하는 것으로 보드빌, 파스[笑劇], 풍자극에 대해 소개하고 있다. 특히 풍자극에 대해서는 희극의 한 장르라는 점을 분명히 하고 있다.[24]

1970년대 연극혁명과 성황당식 연극이 정립된 이후 북한에서는 희극의 하위 장르를 풍자극과 경희극으로 나누고 있다. 안희열은 극문학의 종류와 형태를 구분하면서 생활 내용의 정서적 색채에 따라 정극, 비극, 희극의 세 종류로 구분하고 이를 다시 양상에 따라 정극은 선동극과 심리극으로, 비극은 전통적 비극과 혁명적 비극으로, 희극은 경희극과 풍자극으로 구분하고 있다.[25]

『조선대백과사전』에서는 희극에 대해 다음과 같이 설명하고 있다.

> 희극: 희극적인 것을 반영한 극예술의 한 형태. 희극은 묘사

.......

23 김창석, 위의 글, p.79.
24 박태영, 『희곡 창작을 위하여』, 평양: 국립출판사, 1955, pp.24~25.
25 안희열, 『문학예술의 종류와 형태』, 평양: 문학예술종합출판사, 1996, p.218.

대상과 형상구조, 양상에서 정극이나 비극과 구별되는 특징을 가지고 있다. 희극의 묘사대상은 력사발전에 의하여 이미 낡은 것으로 되었으며 개조되거나 파멸당할 운명을 지니였음에도 불구하고 자기 존재의 허황성을 인식하지 못하고 정당한 것처럼 주장하는 인간의 성격과 행동, 그것으로 하여 빚어지는 현상 등이다. 희극의 특징은 웃음을 통하여 대상을 비판하는데 있다. 희극에서의 웃음은 본질과 현상, 내용과 형식, 원인과 결과 사이의 모순에 의하여 생겨나며 이 모순의 성격에 따라 풍자극과 경희극으로 갈라진다.[26]

희극의 가장 큰 특징으로 시대에 뒤떨어진 인간을 웃음을 통해 비판한다는 점을 지적하고 있다. 착취 관계가 사라진 북한에서는 풍자극보다는 경희극이 주를 이루게 된다는 것이 이 시기 주된 관점이다.

가장 최근에 출판된 『광명백과사전』에 따르면 북한에서는 연극의 기본 종류를 대상의 미적 성질에 따라 정극, 비극, 희극의 셋으로 나누고 있다. 정극은 '정극적인 것, 즉 아름다운 것, 고상한 것, 영웅적인 것'과 같은 다양한 미적 속성을 체현하고 있는 인물의 성격과 생활을 그리는 연극으로 숭고한 감정색깔을 기본으로 한다. 「피바다」나 「붉은 선동원」이 대표적인 작품에 해당한다.[27] 비극은 주인공이 투쟁에서 희생되거나 그의 이상과 지향이 좌절됨으로써 사람들

.......

26 『조선대백과사전』(25), 평양: 백과사전출판사, 2001, p.127.

27 조선백과사전편찬위원회 편, 『광명백과사전 6(문학예술)』, 평양: 백과사전출판사, 2008, p.659.

에게 슬픔과 비분강개한 정서를 불러일으키는 연극의 한 종류로 정의한다. 다만 사회주의 사회에서의 비극은 사회 내부에서의 '전통적 비극'은 존재하지 않고, 대신 외부세계의 적들이나 자연과의 싸움에서 당하는 주인공의 영웅적 희생에 생활적 기초를 둔다고 설명한다.[28]

희극에 대해서는 다음과 같이 정의하고 있다.

희극은 웃음을 필수적인 미적 속성으로 한다. 희극에서는 웃음을 기본으로 하여 극적인 생활내용이 전개되고 웃음을 통하여 사회적 문제성이 밝혀지게 된다. 희극에서의 웃음은 의도와 결과, 사고와 행동, 주관적 욕망과 현실간의 모순이나 불일치로부터 산생되는 풍자와 야유, 조소와 비웃음 그리고 해학적인 것과 랑만적인 것 등의 색갈의 웃음이다. 희극은 또한 희극적인 성격과 생활로 사람들을 한바탕 웃기고 나서 그 웃음 속에 깔린 사회적 문제성을 두고 깊은 생각에 잠기게 한다. 단순히 웃음으로만 그치는 희극은 본래의 의미에서 예술이라고 말할 수 없다. 희극에서의 웃음은 단순히 웃음을 위한 웃음이 아니라 사회적 의의를 가지는 웃음으로 되여야 한다.[29]

희극은 웃음으로 만들어지는 연극이며, 사회적 의의를 가지는 웃음이라야 희극적 웃음이라 할 수 있다는 설명이다.

.......

28　위의 책, p.660.

29　위의 책, pp.659~660.

『조선대백과사전』의 정의는 웃음의 발생 원리 속에 시대성이나 사회성이 내재된 것으로 보는 반면, 『광명백과사전』에서는 '의도와 결과, 사고와 행동, 주관적 욕망과 현실간의 모순이나 불일치'에서 희극적 웃음이 발생한다고 하여 좀더 일반화된 현상으로 설명하고 있다. 물론 '웃음'과 '사회적'이라는 키워드는 일관하고 있다.

2) 희극의 하위 장르로서 경희극과 풍자극

북한 희극은 풍자극과 경희극으로 나누어지며, 그 외에 재담, 만담 등 희극으로 분류할 수 있는 소품 장르도 발달되어 있다. 풍자극과 경희극을 구분하는 것은 같은 희극 가운데서도 그것이 지닌 양상에 따른 것이다. 양상이란 작품에 반영되는 생활의 정서적 색깔을 의미한다. 웃음의 대상과 웃음의 주체 사이의 관계가 적대적인 상황에서 조소와 비웃음이 주조를 이루는 희극은 풍자극, 비적대적 관계 속에서 가벼운 웃음으로 해학성이 주조를 이루는 희극은 경희극으로 분류하고 있다. 풍자극과 경희극의 개념을 앞의 『광명백과사전』의 설명으로 확인해 보면 다음과 같다.

풍자극: 적대적인 성격을 띠는 부정을 날카로운 웃음으로 폭로단죄하고 조소하는 희극의 한 형태이다. 희극적 대상들은 력사발전의 합법칙적 견지에서 볼 때 멸망의 운명에 처한 반동적인 력량임에도 불구하고 주관적으로 자기존재의 정당성을 주장하는 모순된 성격의 체현자들이다. 바로 이러한 희극적 대상의 계급적 본성과 그에 대한 인민대중의 비타협적 관계로부터 출

발하여 풍자극에서의 웃음은 증오와 규탄이 강한 웃음으로 된
다.[30]

경희극: 사람들 속에서 흔히 나타날 수 있는 결함들을 가벼
운 웃음으로 비판하고 바로 잡아주거나 생활의 랑만을 해학적
으로 보여주는 희극의 한 형태이다. 경희극에서는 희극성을 산
생시키는 대상이 언제나 비적대적인 성격을 띠게 된다. 이와 함
께 웃음의 색갈이 풍자극에서처럼 조소와 비웃음이 아니라 해
학적인 색채를 띤다. 경희극에서는 또한 희극적 형상 수법 활용
에서 오해와 착각의 수법을 많이 리용한다.[31]

그런데 『광명백과사전』보다 앞선 시기에 출판된 『조선대백과사
전』을 보면, 풍자극과 경희극의 구분에서 착취사회와 사회주의 사
회의 차이를 강조하고 있다. 특히 경희극을 설명하면서 "동지적 협
조와 단결이 사회관계의 기본으로 되고 있는 사회주의 사회의 현실
을 반영한 경희극은 공동의 리상을 실현하기 위한 투쟁과정에 근
로자들 속에서 나타나는 낡고 부정적인 현상을 비판하는 것을 기본
으로 한다. … 착취사회에서는 풍자희극이 주되는 희극형태로 되였
다면 인간에 의한 인간의 착취가 없어지고 긍정적인 것이 지배적인
사회주의사회에서는 경희극이 주되는 희극형태로 되여 근로자들
을 교양하는 힘있는 수단으로 되고 있다."는 것이다.[32] 『조선대백과

.......

30 위의 책, p.660.
31 위의 책, p.600.
32 『조선대백과사전』(2), 평양: 백과사전출판사, 1999, p.119.

사전』까지는 역사의 발전이라는 관점에서 사회주의 이전과 이후를 기계적으로 구분하는 장르인식이 자리 잡고 있었던 것으로 보이며, 『광명백과사전』에 이르러 미적 특성에 따른 일반적이고 보편화한 장르 구분으로 변화하고 있는 것으로 보인다.

북한에서 풍자극과 경희극의 개념이 그렇게 구분된다고 하여 북한 연극에 경희극만 존재하는 것은 아니다. 풍자극 또한 희극의 하위 장르로서 창작, 공연되었는데, 그 경우 작품의 시대적 배경이 '착취사회인 일제강점기'이거나 동시대의 경우에는 희극적 주인공이 남한이나 미국의 권력층으로 설정되어 있고, 북한 내부의 사회 비판으로서 풍자극은 존재하지 않는다. 특히 1950년대의 재담이나 만담, 촌극 작품들은 대부분 미국을 신랄하게 풍자하는 양상의 작품이 주를 이루고 있고, 경희극은 1980년대 이래의 건설현장에서의 미담을 다룬 작품이 주를 이루고 있다.

북한의 경희극은 1961년 원산연극단이 상연한 리동춘의 「산울림」을 시초로 하고 있으며, 1980년대부터는 영화예술인에 의한 공연무대로 자리를 잡아 오늘에 이어지고 있다. 특히 '고난의 행군' 시기인 1990년대 중반부터는 조선4.25예술영화촬영소를 중심으로 선군시대의 '혁명적 군인정신'과 '군민일치'를 주제로 한 일련의 경희극이 발표되었다. 이러한 경희극들은 유명 영화배우가 출연하고, 시트콤과 유사한 상황 설정에 의한 웃음을 만들어 내면서 북한 주민들을 위로하고, 웃음 속에 결속을 다져나가는 기능을 하였다. 이러한 공연 방식은 영화예술인의 무대 공연으로 펼쳐지는 북한 경희극의 트렌드로 자리 잡았다.[33]

3) 대중희극으로서 화술소품

한편 북한에서는 대중희극의 하나로 만담과 재담이 지속적으로 공연되고 있다. 2000년대 들어서는 '명랑한 텔레비죤무대'라는 TV 프로그램으로 조선인민군협주단의 재담이 방송되고 있는데, 군대를 배경으로 한 해학성이 주조를 이루는 재담들이다. 이러한 재담과 만담, 그리고 촌극 등을 묶어서 북한에서는 '화술소품(話術小品)' 또는 '극소품(劇小品)'이라 부르고 있다.

북한에서 만담과 재담은 모두 소수의 출연자가 '말'을 위주로 재미있는 이야기를 만들어 내고 있다는 점에서 광의의 희극에 속한다고 할 수 있다. 일제강점기에 처음 등장한 만담과 재담은 만담의 창시자인 신불출이 월북함에 따라 북한에서 더욱 발전하는 양상을 보인다. 만담과 재담은 공연 장소에 구애됨이 없기 때문에 기동적인 공연이 가능하며, 군중문예 써클 공연종목으로도 많이 활용되었다. 1961년에 공연된 경희극 「산울림」에도 농장 조합원들이 써클 공연으로 재담을 공연하는 장면이 나오는 것이 그 사례이다. 1950년대 후반에는 『대중문예』, 『써클원 문예』 등 잡지가 발행되는데 여기에 재담과 만담, 촌극이 다수 발표되고 있다.

그런데 북한에서의 만담과 재담에 대한 구분은 1950년대 신불출의 정의가 그대로 지속되고 있다. 당시 신불출은 만담과 재담을 '이야기를 통해 형상하는 예술'이라는 점에서 공통되며, 단지 출연

33 북한 경희극에 대해서는 다음 연구를 참조. 박영정, 「북한 경희극 연구」, 『어문론총』 38, 2003, pp.181-215; 김미진, 「김정은 시대의 북한 경희극 분석」, 『동아연구』 34(2), 2015, pp.39-72.

자의 수에 따라 1인의 이야기꾼이 출연하면 만담, 2인의 이야기꾼이 출연하면 재담으로 구분하였다.[34] 신불출은 만담과 재담의 구분보다 중요한 부분이 재담과 연극의 구분에 있으며, 그것이 만담과 재담의 장르적 특성을 잘 드러내는 것이라 보았다.

재담은 갑을(甲乙) 두 사람 즉 두 얘기꾼이 등장하는 것을 원칙으로 한다.

두 사람은 어디까지나 얘기꾼이기 때문에 연극과 같이 처음부터 극중인물로 분장하고 나와서는 안 된다.

재담은 '이야기꾼'이 출연하는 것이고 연극은 '인물'(맡은 역)이 출연하는 것이다. 이것이 재담과 연극이 다른 점이다.[35]

2007년 북한에서 발간된 『신불출 만담집』에는 11편의 만담과 재담이 실려 있다. 여기에는 1956년 국립출판사에서 출판된 『만담집』에 수록된 작품을 포함하여 모두 1950년대에 발표된 작품이 실려 있다. 11편의 작품을 등장인물이 아닌 출연자의 수를 기준으로 구분해 보면, 만담이 6편이고, 재담이 5편이다.[36] 또한 신불출은 만

.......

34 신불출, 「만담 재담 부문에 대하여」, 『8.15 해방 11주년 기념 전국 청년 학생 예술 축전 입상 작품 선집』, 평양: 문화선전성, 1957, pp.202-207. 이러한 구분은 최근 중국 측 자료에서도 확인되는데, "만담은 혼자하는 입담풀이고 재담은 대화형 만담을 말하는데 주로 2명이 짝을 이루어 이야기를 전개하는 형식"으로 설명되고 있다(김성영, 「우리 말 입담의 무한한 매력에 대하여-조선족 구연 '재담, 만담'을 실례로」, 『중국조선어문』 2015(3), 옌지: 길림성민족사무위원회, 2015, p.75).

35 신불출, 앞의 글, p.203.

36 송영훈 편, 『신불출 만담집』, 평양: 2.16예술교육출판사, 2007.

담과 재담을 상황에 따라 자유롭게 편성했던 것으로 보인다. 1955년에 발표한 신불출의 만담「호소문에 놀란 대통령」에서는 갑과 을이 등장하는 것으로 설정된 작품에 다음과 같은 부기를 달아놓았다.

> 이 각본의 형식은 혼자 출연하면 만담이 되고 두 사람이 출연하면 재담이 되도록 하였는바 그것은 A(래드포드)와 B(리승만)의 대화로만 시종한 때문이다.[37]

출연자의 수를 제외하면 만담과 재담 사이의 장르론적 차이는 거의 없다고 할 수 있다. 1950년대 신불출의 장르인식이 앞서 인용한『광명백과사전』에서는 어떻게 설명되고 있는지 살펴보자.

> 만담: 한 사람의 출연자가 기지 있는 화술로써 여러 사람의 역을 맡아 수행하면서 해학적이며 풍자적인 이야기를 재미있게 엮어내는 극소품의 한 형태이다. 만담은 출연자가 설정된 인물들의 특징과 성별, 나이, 계급적 특성 등에 맞게 각이한 목소리와 말투, 억양으로 익살, 야유, 조소 등 웃음 속에서 인간관 생활의 본질을 인식하게 한다. 만담은 분석이 예리하고 비판의 기백이 강하다.[38]

> 재담: 서로 주고받는 독특한 말재주로 생활적 이야기를 재미

.......

37 신불출,「호소문에 놀란 대통령」,『써클원 문예』(2·3), 평양: 국립출판사, 1955, p.155.
38 조선백과사전편찬위원회,『광명백과사전 6(문학예술)』, 평양: 백과사전출판사, 2008, pp.661-662.

있게 엮어내는 극소품이다. 재담은 두 사람 또는 그 이상의 출연자가 서로주고 받는 식으로 대화를 기지있게 진행함으로써 어떤 사실이나 극적인 이야기를 풍자와 해학으로 펼쳐보인다. 재담은 반영하는 대상의 범위가 넓으며 제기하는 문제점이 단일하고 명백하다.[39]

만담에 대해 1인의 출연자라 명시한 부분은 신불출의 견해와 동일하나 재담에 대해서는 '2인 또는 그 이상의 출연자'가 출연한다고 하여 '2인이 출연한다'는 신불출의 설명과 차이를 보인다. 실제 최근의 북한 재담에서는 4인 이상 출연하는 경우도 많다.

극의 양상 면에서는 만담이나 재담 모두 풍자적인 것과 해학적인 것을 포괄하고 있다. 풍자 중심의 만담, 재담이 있고, 해학 중심의 만담, 재담이 있을 수 있다. 김철민은 1994년 평양웃음극단(뒤에 국립희극단) 창립을 기준으로 앞 시기에는 풍자적인 만담이, 이후 시기에는 해학적인 만담이 주를 이룬다고 설명하고 있다. 그는 1990년대 중반 이후 '선군시대 만담'의 특징을 '당정책을 민감하게 반영하여 해설 선전하는데 적합한 극형식으로 되고 있다'는 점, '풍자조소가 아닌 해학적 양상으로 형상한다'는 데 있다고 요약하고 있다.

　　웃음을 무기로 하여 온갖 부정을 불사르면서 사람들을 사상 정신적으로 교양하는 만담은 형상 대상이 누구인가에 따라 웃

.......
39 위의 책, p.661.

음의 양상이 달라지게 된다. 지난 시기 만담은 계급적 및 민족적 원쑤들을 때리는 것을 기본으로 한 것만큼 놈들을 무자비하고 날카로운 풍자적 웃음으로 신랄히 폭로규탄하고 단죄하였다. … 그러나 선군시대에 창조되고 있는 만담은 사회생활에서 보게 되는 일부 부정적 현상을 가벼운 웃음으로 비판하면서 교양과 개조의 계기를 열어놓는 해학을 기본으로 형상을 창조한다.[40]

김철민은 지난 시기 풍자적 양상의 만담으로 신불출의 「멸망행진곡」을, 선군시대 해학적 양상의 만담으로 국립희극단의 「콩」(박찬수 작, 2003)을 예시하고 있다.

1950년대의 만담이나 재담에는 미국이나 남한 대통령을 풍자하는 작품이 다수를 차지하고 있다.[41] 앞서 언급한 『신불출 만담집』에 실린 「호소문에 놀란 대통령」, 「무허가약방」, 「꺼꾸로 가는 길」, 「철겨운 부채질」, 「등타령」, 「멸망행진곡」, 「방아간정부」, 「판타령」, 「정전바람에 미친개들」, 「한글을 뜯어먹은 리승만」, 「입담풀이」는 이승만 대통령이나 주한미군사령관 등을 풍자하는 내용이 주를 이루고 있다. 이 작품들은 신불출이 조선중앙방송위원회 방송원으로서 활동하던 시기 대남선전방송용으로 창작한 것들로 추정된다.[42]

1990년대 중반 이른바 '고난의 행군' 시기 북한에서는 '웃음의 정서'를 통해 '고난'을 극복해 나간다는 사회적 방향을 설정하고, 경

.......

40 김철민, 「선군시대 만담의 특징」, 『예술교육』 2, 평양: 2.16예술교육출판사, 2017, p.50.

41 박석정 편, 『재담 촌극집』, 평양: 조선예술출판사, 1958.

42 송영훈, 「신불출과 그의 창작에 대하여」, 『신불출 만담집』, 평양: 2.16예술교육출판사, 2007, pp.2-8.

희극과 화술 소품 공연을 활발하게 전개하였다. 1994년 12월 국립희극단(평양웃음극단의 개명)을 창립하여 2007년까지 연간 20여 편 정도의 신작을 발표하는 등 활발한 활동을 펼친다.[43] 국립희극단

표 1 국립희극단의 장르별 공연 현황(2000-2007)

장르	연간 공연작품 수(편)								계
	2000	2001	2002	2003	2004	2005	2006	2007	
독연	12	6	7	5	3	6	11	6	56
노래독연	2	3	2	2	3	2	1		15
풍자독연	1	1	1	1		1			5
형태변화독연									0
만담	4	1	0	2	2	1	1		11
재담	4	0	3	2	2	2	3	2	18
2인형태변화극				1					1
무언극	1	1	0		1				3
막간극	1	3	0		1	2		1	8
촌극	2	7	6	7	7	5	6	2	42
재담극	-	-	3			1	1		5
풍자극	-	-	1	2	1				4
노래대화극	-	-	1						1
기타3중주	-	-	1	1					2
요술촌극				1					1
노래이야기						1			1
합창시	-	-	1						1
계	27	22	26	24	20	21	23	11	174

*출처: 『조선예술년감』(2001-2016)에서 재구성.
.......

43 "북한의 국립희극단이 1994년 12월 21일 창립된 이후 10년 동안 2,650여 차례 공연했다고 조선중앙방송이 19일 밝혔다. 중앙방송은 국립희극단이 '그토록 간고하고(고생스럽고) 어려웠던 고난의 행군 시기 인민들에게 웃음을 준 예술단체'라고 소개하면서 이같이 보도했다. 방송은 희극단이 재담 「선군정치만세」, 촌극 「마음을 보시라」, 독연(1인극) 「감자는 흰쌀」과 「병사의 안해(아내)」, 「정신을 담자」 등 지금까지 320여 편의 희극소품을 창작해 평양과 지방의 극장, 회관, 주요 건설현장에서 공연했다고 전했다. 특히 김정일 국방위원장이 현지지도를 한 240여 곳의 단위를 방문해 300여 회의 공연을 진행했으며 700여 개의 공장, 기업소, 건설장을 찾아 경제선동 활동도 꾸준히 폈다고 말했다."(『연합뉴스』, 2004. 12. 19.)

의 주요 공연 장르는 희극 소품이며, 그 가운데는 만담과 재담도 다수 포함되어 있어 북한 공연무대에서 최근까지 만담이 공연예술로서의 생명력을 유지하고 있었음을 알 수 있다.

도예술단이나 예술선전대의 주종목도 독연(獨演), 재담, 촌극 등 화술소품이다. 북한에서는 이러한 단체들이 참여하는 경연대회 성격의 축전이 개최되고 있는데, 2000년 전국텔레비죤화술소품축전, 2001년 전국화술소품축전, 2003년 전국화술소품축전, 2006년 전국희극소품축전, 2007년 제1차 전국만담축전 등이 그것이다.[44] 행사 이름은 계속 바뀌고 있지만 이러한 축전 행사에는 재담, 독연, 촌극 등 희극적 화술소품 경연이 주를 이루고 있다.

한편 2000년대 들어 조선중앙TV 프로그램으로 조선인민군협주단 배우들의 재담 공연이 녹화되어 방영되고 있는데, 이 재담은 군 생활을 소재로 한 해학적 재담이 주를 이루고 있다. 경제선동을 주로 담당하고 중앙예술선동사에서도 경제선동의 레퍼토리로 재담 공연을 활용하고 있다.

앞서 인용한 김철민의 언급처럼 선군시대 만담이 해학적 양상을 기본으로 작품을 형상하고 있다면, 같은 시기 북한에서 경희극이 활발하게 공연되었던 것과 궤를 함께한다고 볼 수 있다. 이는 북한의 공연예술에서 희극 자체는 매우 활발하지만 신랄한 사회비판이나 체제풍자 등의 기능을 찾아볼 수 없게 되었다는 것을 의미한다. 연극 활동에 대한 제도화된 직접적인 통제도 문제지만, 희극의

.......

44 2007년에 개최된 제1차 전국만담축전에는 전국에서 전문예술단체에서 활동하는 만담수들만이 아니라 일반 근로자들도 참여하였다. 현철, 「제1차 전국만담축전 진행」, 『예술교육』 1, 평양: 2.16예술교육출판사, 2008, p.71.

정의와 장르의 명명에서 오는 개념의 규정력이 북한 희극의 다양한 발전에 오히려 제약으로 작용하고 있는 것으로 보인다.

4. 남한에서 희극 개념과 공연의 전개 양상

남한의 연극은 북한 연극과 달리 서양의 연극 이론을 기반으로 연극의 유형을 비극과 희극으로 분류하고, 그와 병렬적으로 소극, 희비극(喜悲劇) 개념이 통용되어 왔다. 현대극이 도입된 1960년대 이후에는 개별 작품의 다양성이 확대되면서 실제 공연에서는 비극이나 희극이라는 장르명 자체가 거의 사용되고 있지 않다. 북한에서 재담이나 경희극 등의 장르명이 작품명 앞에 반드시 들어가는 것과는 연극 관행 자체가 다르다고 할 수 있다.

희극에 대한 개념의 정의는 일제강점기 이래 아리스토텔레스의 『시학』 제5장의 정의가 통용되고 있다.

> 희극은 전술한 바와 같이 보통인 이하의 악인의 모방이다. 그러나 이 때 보통인 이하의 악인이라 함은 모든 결점에 관하여 그런 것이 아니라 특별한 종류 즉, 우스운 것에 관하여 그런 것이니, 우스운 것은 추악한 것의 일종이다. 우스운 것은 타인에게 고통이나 해악을 끼치지 않은 일종의 과오 또는 추악이다.[45]

........

45 아리스토텔레스, 『시학』, 손명현 옮김, 박영사, 1975, p.54.

타인에게 해를 끼치지 않는 정도의 가벼운 과오나 추악을 다루는 것을 희극이라 정의하고 있으므로, 이는 해학적인 희극, 즉 해학극(諧謔劇)에 해당한다고 할 수 있다. 문제는 연극을 비극과 희극이라는 두 유형으로 나누는 광의의 '희극'이라는 용어에 대한 별도의 정의가 없다는 데 있다. 따라서 아리스토텔레스의 정의를 기반으로 한 희극론에서는 가벼운 웃음거리를 다루는 소극과 희극에 대해서는 구분하면서도 풍자극에 대해서는 특별한 설명 없이 희극에 포함하는 관행을 유지해 왔다. 이는 남한의 연극계에서 비극이나 희극이라는 장르 구분이 큰 의미를 지니지 못할 정도로 다원화, 다양화되었기 때문으로 보인다.

남한에서의 희극 논의는 연극 개론서나 연극사 연구 논저에서 서양 학자들의 개념 정의나 미학적 논의를 소개하는 데 그치고 있으며, 번역서에서 연극의 유형 가운데 하나로 다루어지고 있는 정도이다.[46] 또한 일제강점기의 희극을 다루는 논저의 도입부에서 희극의 개념과 종류를 언급하는 정도의 예가 있다.

일제강점기 희극은 남북한이 공유하는 전사(前史)에 해당하는

........

46 국내에 번역, 소개된 주요 연극이론서 가운데 대표적인 개론서는 테니슨의 『연극원론』이며, 여기에서 저자는 희곡의 유형을 비극과 멜로드라마, 희극과 소극으로 분류하고 있는데, 남한 연극계에서는 대체로 이러한 분류를 '교과서적' 분류로 받아들여 왔다(G. B. Tennyson, 『연극원론』, 이태주 역, 덕성여자대학교출판부, 1979). 이 외 희극에 대한 다루고 있는 연극이론서는 다음과 같다. Moelwyn Merchant, 『희극』, 석경징 옮김, 서울대학교출판부, 1981; Jessica Milner Davis, 『소극』, 홍기창 옮김, 서울대학교출판부, 1985; Bernhard Asmuth, 『드라마 분석론』, 송전 옮김, 한남대학교출판부, 1986; M.S. Kagan, 『미학강의 1』, 진중권 옮김, 벼리, 1989; Frye, N., 『비평의 해부』, 임철규 옮김, 한길사, 1982; Suaanne K. Langer 외, 『비극과 희극 그 의미와 형식』, 송옥 외 옮김, 고려대출판부, 1995.

시기로 '근대희극'으로 명명하고 있다.[47] 희극사 서술에서 제시하고
있는 희극 논의들은 고전적 개념에 더하여 미학에서의 논의를 수용
하여 희극의 특질을 규명하는 방식으로 이루어지고 있다.

박영정은 「한국 근대 희극의 사적 연구」에서 아리스토텔레스
의 희극 개념이 해학극의 성격에 한정되어 있음을 지적하고 까간의
『미학 강의 1』에 제시된 '희극적인 것'이라는 미적 범주를 원용하여
희극을 해학희극과 풍자희극으로 재분류한 바 있다.[48] 이는 북한에
서 희극의 하위 범주로 풍자극과 경희극으로 구분하는 것과 유사한
분류 방식이다.

홍창수는 『한국 근대 희극의 역사』에서 극의 형식으로서의 희
극과 비극을 구분하면서 G. B. 테니슨의 『연극개론』, 아리스토텔레
스의 『시학』에서 희극 개념과 비극과 희극을 구분하는 기준에 대해
논하였다. 그는 베른하르트 아스무트의 『드라마 분석론』을 인용하
면서 18세기에 이르러 전통적인 개념과 기준의 견고함이 무너지고
희극에 대한 새로운 접근이 이루어졌다고 설명하고 있다. 개념과
기준에 대한 논의에 이어 임철규, 수잔 랭거, N. 프라이, M.S. 까간,
김인환, 베르그송 등의 논의를 수용하여 희극정신, 희극적인 것의
미학, 희극의 구조, 희극의 웃음 등 희극 관련 주제를 다양하게 다루
고 있다.[49]

북한과 달리 남한에서는 국가 전체를 대표하는 통일된 희극 개

.......

47 박영정, 「한국 근대희극의 사적 연구」와 홍창수의 『한국 근대 희극의 역사』는 모두 일제강
 점기 희극을 '근대희극'으로 명명하고 있다.
48 박영정, 「한국 근대희극의 사적 연구」, pp.8-16.
49 홍창수, 『한국 근대 희극의 역사』, pp.11-28.

넘이 존재하지 않고, 또한 그러한 개념에 기반한 연극 활동도 이루어지지 않고 있으므로 남한 연극에서 희극의 개념사를 논하는 것 자체가 쉽지 않은 일이다. 역설적으로 일반인이 사용하고 있는 백과사전에서의 희극의 정의를 살펴보는 것은 남한 사회에서 수용되고 있는 희극에 대한 대체적 개념을 파악하는 데 도움이 될 것이다. 물론 그것조차 단일하고 통일된 개념이 존재하는 것은 아니지만 말이다.

인터넷 사이트를 통해 누구나 쉽게 접근할 수 있는 『두산백과』(인터넷판)에서의 희극 개념을 살펴보면 다음과 같다.

희극: 넓은 의미로는 웃음을 유발하는 모든 연극을 일컫지만, 좁은 의미에서는 소극(笑劇: farce)과 구별하여 문학적으로 수준 높은 해학극(諧謔劇)에 대해 일컫는다. 때로는 소박한 결말을 맺는 연극을 일반적으로 희극이라고 하는 경우도 있다.[50]

풍자극: 사회나 인간의 비리, 또는 결점을 위트나 아이러니·과장을 통하여 풍자하는 연극의 한 형식이다. 연극의 분류에서는 희극에 속한다. 그러나 어리석고 정도를 벗어난 인간의 모습을 보여주는 희극의 일반적인 개념에 머물지 않고 사회를 교화하는 내용도 담고 있어 정통 희극의 개념과는 다른 뜻을 지닌다. 춤과 노래·촌극·곡예 등 다양한 쇼를 무대에서 보여주는 레뷰

.......

50 『두피디아 두산백과』(http://www.doopedia.co.kr/doopedia/master/master.do?_method= view&MAS_IDX=101013000761743)

나 버라이어티쇼의 한 부문인 벌레스크에도 풍자의 내용이 있다. 벌레스크가 고귀한 것이나 성실한 것을 비속한 방법으로 우스꽝스럽게 보여 주는 반면, 풍자극은 보다 지적이고 도덕적인 내용을 지니고 있다.[51]

해학극: 해학적인 내용의 연극이다. 우스운 말이나 행동을 통하여 다루려는 대상의 결함과 비리를 드러낸다. 그러나 풍자극이 대상과 대립하여 비꼬는 방법을 쓰는 반면에 대상을 한층 넓고 깊게 통찰하면서 동정적으로 감싸 주는 방법을 사용한다. 그래서 세태를 올바르게 잡아 주는 효과를 기대하기보다는 그 대상을 훨씬 더 높여 주는 결과를 낳는다.[52]

여기에서는 통상 소극과 희극을 구분한 후, 희극의 범주에 해학극이나 풍자극을 포함하는 방식으로 정의하고 있다. 협의의 희극 개념을 해학극과 동일시한다는 점이 북한과 다르다. 두산백과에 서술된 이러한 장르 인식은 남한에서 통용되고 있는 장르 인식을 반영하고 있다고 볼 수 있다. 그나마 이러한 정의는 사전적인 것으로서 실제 남한 연극계에서는 개별 공연에 대해 장르 명칭을 붙이지 않고 있다.[53] 희극이나 비극이라는 장르명은 고전극에 적용되는 정

.......

51 『두피디아 두산백과』(http://www.doopedia.co.kr/doopedia/master/master.do?_method=view&MAS_IDX=101013000868636)
52 『두피디아 두산백과』(http://www.doopedia.co.kr/doopedia/master/master.do?_method=iew&MAS_IDX=101013000707062)
53 '주체사상'이라고 하는 유일사상을 기반으로 연극의 창작과 유통, 그리고 장르 생태계마저 제도적 체계에 의해 규율되고 있는 곳이 북한이다. 개별 작품의 경우에도 반드시 경희

도이다. 연극계에서 희극에 대한 장르 규정이 분명하지 않은 것은 남한의 현대연극이 다원화, 다양화된 것과 깊은 관련이 있다.

남한 연극사에서 특기할 부분은 1970-80년대에 풍자와 해학을 주된 정서로 한 '마당극'이 발달했다는 점이다. 마당극에는 전통공연이 가진 해학적인 춤이나 대사, 노래 등을 활용하고 있을 뿐 아니라 당대의 권위주의 체제에 대한 비판을 담은 신랄한 정치적 풍자가 있었다는 점도 주목할 부분이다.[54] 탈춤이나 판소리, 민요 등에서 사용된 재담도 현대적 상황에 맞게 재구성하여 사용하는 형식적 측면이나 당대 민중의 삶을 반영하고 정치 권력에 대한 비판을 서슴지 않는 내용적인 측면에서 마당극은 문제적 장르라 할 수 있다. 특히 북한에서 체제에 대한 비판은 차치하고 사회비판 희극도 제한적으로 이루어지고 있는 부분과 가장 대조적인 현상이 남한에서 마당극의 발전이라 하겠다.

한편 남한에서도 일제강점기 이래 만담 장르가 1960년대까지는 공연예술로 이어졌으나, 1970년대 이후 TV 방송 시대가 되면서는 코미디나 개그가 이를 대체하면서 사양길에 접어들었다. 남한에서 만담은 장소팔, 고춘자, 김영운 등에 의해 명맥이 유지되었다.[55]

.......

극, 연극, 촌극, 만담, 재담, 독연 등 장르명을 붙이고 있다. 반면 남한의 경우 학교에서 비극과 희극을 학습하고 있지만 연극 현장에서 개별 작품에 장르명을 붙이진 않는다. 이례적으로 뮤지컬의 경우 관객들의 인기가 높기 때문에 공연 홍보물 등에서 '뮤지컬'이라는 장르명을 노출하는 경우가 많다.

54 이영미, 『마당극 양식의 원리와 특성』, 시공사, 1996.

55 남한에서 만담의 대명사는 장소팔, 고춘자의 콤비가 진행하는 2인 만담이다. 장소팔(본명 장세근)은 서울 출생으로 일제 말기에 일본에 건너가 만담을 공부하고, 귀국 후 한양좌(漢陽座)라는 민속연예단체에서 활동하였는데, 거기에 유명한 박춘재가 있었다. 장소팔의 만담은 대화만담, 특히 민요를 곁들인 민요만담에서 두각을 나타냈다. 1954년 정동의 방송

이들의 만담은 남녀 2인이 주고받는 형식의 '대화만담'이 주를 이루고, 일제강점기 신불출 등이 공연했던 '단독만담'은 거의 하지 않은 것으로 보인다.[56] 이로 인해 남한에서는 '만담=2인극'이라는 인식이 널리 확산되어 있다. 북한에서 '만담=1인극'이라는 인식이 고착된 것과는 확연한 차이가 있다. 일제강점기 말에 2인 이상이 출연하는 만담의 사례가 일부 보이는데, '대담만재(對談漫才)'나 '대담만담', '대화만담'이 그것이다.[57] 다만 이 시기에도 만담의 기본형식은 1인극이었고, 부분적으로 2인의 남녀가 진행하는 만담이 함께 공존하였다. 또한 이보다 앞서 1940년 남녀 출연의 재담 「장님노리」[58]의 사례가 있었던 것으로 보아 일제강점기에는 1인의 만담 외에, 2인의 남녀 배우가 출연하는 재담, 대담만재, 대담만담 등이 일부 혼재되어 있었던 것으로 보인다.

또한 남한에서의 재담은 대체로 전통 재담에 뿌리를 두고 있다는 점에 대해 일치된 견해를 보이고 있다.[59] 다만 재담의 구체적 존

........

국에서 고춘자(본명 고임득, 평안도 출생)를 만나 새로운 만담시대를 만들었다. 반재식, 『만담 백년사-신불출에서 장소팔·고춘자까지』, 백중당, 2000, pp.353-381.

56 남한에서의 만담과 재담에 대해서는 위의 책; 반재식, 『재담 천년사-한민족의 재담과 재담달인 박춘재 일대기』, 백중당, 2000 참조.

57 대화만담 「총후의 남녀」(이화, 김봉 출연), 『매일신보』, 1942. 11. 29; 대담만재 「녀성기질」(신불출 작, 석와불, 박옥초 출연), 『매일신보』, 1943. 2. 25; 대담만담 「총후의 남녀」, 『매일신보』, 1943. 10. 18.

58 『매일신보』, 1940. 8. 21.

59 김재석, 「1930년대 축음기 음반의 촌극 연구」, 『한국극예술연구』 2, 1992, pp.55-77; 최동현·김만수, 「1930년대 유성기 음반에 수록된 만담·넌센스·스케치 연구」, 『한국극예술연구』 7, 1997, pp.61-94; 사진실, 「배우의 전통과 재담의 전승」, 『한국음반학』 10, 2000. pp.299-334; 서대석, 「전통재담과 근대 공연재담의 상관관계」, 『전통 구비문학과 근대공연예술 I』, 서울대출판부, 2006.

재 형식은 재담(말), 재담극(극), 재담소리(노래) 등 다양하다. 김인숙은 재담의 유형과 관련 손태도와 사진실의 기존 연구[60]를 정리한 후 재담소리를 판소리형, 굿놀이형, 가요형의 셋으로 구분하고 있다.[61] 음악학의 차원에서 접근하는 새로운 시도라고 할 수 있다. 반면 박영정과 우수진은 전통 재담과 근대 만담 사이의 단절성을 강조하고 있는 점에서 새로운 시각을 보여 주고 있다.[62] 어느 경우이든 북한에서 만담과 재담을 동일한 장르로 보는 것과 달리 남한에서는 만담과 재담 사이의 장르 구분이 뚜렷한 편이라 할 수 있다.

남한에서 희극 장르가 하나의 흐름을 형성하게 된 것은 TV 방송 프로그램을 통해서이다. '코미디'라는 촌극 형식의 희극이 주를 이루다가 '개그' 시대를 거쳐 최근에는 '예능'으로 확대되고 있다.[63] TV 방송 프로그램에서 드라마에 출연하는 배우는 '탤런트'라 하고 코미디나 개그에 출연하는 배우는 '코미디언'이나 '개그맨', 최근에

.......

60 사진실, 「18-19세기 재담 공연의 전통과 연극사적 의의」, 『한국연극사』, 태학사, 1997; 사진실, 「배우의 전통과 재담의 전승」, 『한국음반학』 10, pp.299-334; 손태도, 「광대 집단의 가창문화 연구」, 서울대 대학원 박사논문, 2001; 손태도, 「전통사회 재담소리의 존재와 그 공연예술사적 의의」, 『판소리연구』 25, 2008; 손태도, 「굿놀이와 재담소리」, 『한국무속학』 21, 2010.

61 김인숙, 「재담소리의 유형과 특징에 대한 음악적 고찰」, 『동양음악』 41, 2017, pp.107-134.

62 박영정, 「만담장르의 형성과정과 신불출」, pp.93-121; 우수진, 「재담과 만담, '비 의미'와 '진실'의 형식-박춘재와 신불출을 중심으로」, 『한국연극학』 64, 2017, pp.5-40.

63 1969년 MBC의 「웃으면 복이 와요」는 무대에서의 희극을 텔레비전 '코미디'로 옮겨온 대표적 프로그램이다. 원래 코미디는 연극의 하위 장르인 '희극'과 같은 의미였으나 「웃으면 복이 와요」와 함께 텔레비전 촌극을 지칭하는 용어로 자리 잡았다. 이후 1980년대 중반 이후 텔레비전 코미디의 하위 장르로 입담 중심의 '개그'가 유행을 하였고, 1990년대 들어서면서 개그 전성시대가 열린다. 1999년 「개그 콘서트」는 개그 시대를 대표하는 프로그램으로 자리 잡았다.

는 '예능인'이라 하여 그 역할을 명백히 구분하고 있다.[64] 이 코미디언이나 개그맨을 우리말로 '희극인'이라 칭하는 데서 알 수 있듯이 코미디나 개그가 남한 현대 '희극'의 주요 장르로 볼 수 있다.

> 개그(gag): 연극·영화·텔레비전 등에서 관객을 웃기기 위하여 끼워 넣는 즉흥적인 대사나 우스갯짓. 미국의 슬랩스틱코미디에서 길 가는 사람이 바나나 껍질을 밟고 미끄러져 넘어진다든지, 거드름을 피우는 숙녀가 파이(pie) 세례를 받고 얼굴이 범벅이 되는 등 단순하고 형식적인 웃음으로 시작되었다. 그러나 점점 복잡해져 채플린이나 키튼 등의 작품에서는 빈정거림이나 풍자 등 풍부한 내용을 담는 웃음으로 발전되었다. 오늘날에는 텔레비전의 발달로 각광을 받게 되었다.[65]

개그는 말을 주요 표현수단으로 한다는 점에서 북한의 재담과 크게 다르지 않다고 할 수 있다. 특히 조선인민군협주단의 재담은 TV 프로그램으로 자리 잡으면서 남한의 '개그콘서트'와 매우 유사한 양태를 보이고 있어 그 차이가 줄어들고 있다.

한편 남한에서는 20세기 말 TV 드라마 가운데 희극적 상황을 통해 사건을 전개하는 시트콤이 일반 드라마와 구분되는 새로운 장르물로 등장하였다. SBS의 「순풍산부인과」(1999-2000), MBC의 논

.......

64 2000년대 들어서는 코미디나 개그를 포괄하는 '예능'이라는 새로운 장르명이 등장하여 이들을 '예능인'이라 부르고 있다.

65 『두피디아 두산백과』(http://www.doopedia.co.kr/doopedia/master/master.do?_method=view&MAS_IDX=101013000825527)

스톱 시리즈(2000-2005), MBC의 「거침없이 하이킥」(2006-2007)과 「지붕 뚫고 하이킥」(2009-2010) 등 1990년대 중반에서 2010년대 초반까지 새로운 장르로 유행하였다. 시트콤은 미국 TV 방송에서 수입된 장르이지만, 남한에서 정착하였다. 시트콤은 연속물이고, 텔레비전 드라마로 방영된 장르라는 점에서 공연예술의 한 장르로 보기는 어렵다. 그렇지만 남한 대중문화에서 희극 장르의 하나로서 대중에게 소비된다는 점에서 수용 측면에서 희극의 존재성을 재확인할 수 있다.

5. 희극 개념으로 본 남북한 연극의 차이와 변화

희극은 웃음을 통해 극을 전개한다. 따라서 웃음의 발생 구조상 웃음의 대상과 웃음의 주체 사이의 일정한 비판적 거리를 필요로 한다. 웃음의 대상에 대해 웃음의 주체와 관객은 동일한 위치를 갖게 되며, 양자 사이에 시선의 일치가 성립한다. 희극에서의 웃음이 사회적 성격을 갖는 것도 그 때문이다. 희극에서 웃음이 발생하는 기저에는 웃음의 주체와 관객 사이의 공모관계에 의한 공동의 시선이 있는 것이다.

그런데 희극에서의 비판적 웃음이 반드시 사회적 진보성에 연결되는 것은 아니다. 웃음의 대상에 따라 희극의 웃음은 진보적일 수도 있고 퇴행적일 수도 있다. 웃음이 권력에 저항하는 통렬한 수단으로 기능할 수도 있지만, 권력의 이데올로기를 공고화하는 데에도 기여하기 때문이다. 1940년대 전시동원체제에 동원된 '만담부

대'와 만담가들은 그 살아있는 예증이다.[66]

북한에서의 모든 예술이 체제에 대한 선전 기능을 한다고 보면, 북한 희극도 예외가 아닐 것이다. 실제 북한 희극에서 사회 내부의 권력체제를 향한 비판적 웃음은 존재하지 않는다. 따라서 북한 희극에서 풍자극보다는 경희극이 주를 이루게 되는 것은 당연한 귀결로 보인다. 희극이 가진 사회적 비판 기능이 거세당한 채 당 정책의 선전, 교양 수단으로 활용되는 것이 북한 경희극과 재담의 주된 기능이다. 북한에서 희극이 체제 자체에 대한 비판이 아니라 체제의 강화를 위한 선전도구로 활용되는 과정에서 해학적 특성을 주조로 하는 경희극이라는 독특한 개념이 발전했다. 희극적 특성을 갖는 화술소품 또한 해학적 성격을 주조로 하고 있기 때문에 '체제선전 연극으로서 희극'의 범주를 벗어나지 않는다고 할 수 있다.

반면 남한에서의 희극 개념은 서양의 연극이론을 다양하게 수용하여 소개하는 이론적 접근이 주를 이루고 있는데, 이는 일제강점기 희극론의 흐름을 그대로 이어온 것이라 할 수 있다. 더욱이 1960년대 이후 현대연극에 들어서면서부터 '희극'이라는 별도의 장르명을 사용하지 않았기 때문에 실제 공연을 통한 희극의 존재방식은 사실상 사라졌다고 할 수 있다. 다만 '마당극'이라는 새로운 극양식이 발달한 부분은 북한에 비해 상대적으로 다양성이 인정되었던 남한 특유의 희극사적 양상이라 할 수 있다. 이는 북한에서 체제 내적인 경희극이 발달한 부분과 대조되는 부분이다.

.......
66 배선애, 「동원된 미디어, 전시체제기 만담부대와 만담가들」, 『한국극예술연구』 48, 2015, pp.91-123.

남한에서 희극은 국가 체제에 의한 '동원의 체계'가 부재한 만큼 주류 '장르로서의 힘'을 갖지 못한 채 사회문화적 변화에 따라 주변 장르로서 부유해 왔다. 라디오 방송이나 텔레비전 방송 등 문화를 전달하는 주요 매체가 변화하였고, 문화를 수용하고 소비하는 대중 또한 급격한 변화를 겪어 왔다. 만담에서 코미디, 개그, 예능에 이르는 대중문화 속의 희극 장르도 명멸을 거듭해 왔다. 이처럼 절대화된 장르적 지위가 보장되지 않는 것이 남한에서의 희극이다.

이러한 개념사적 분화 과정을 통해 실제 공연에서 남북한 희극은 차이를 확대하는 이질화 과정을 겪고 있다고 할 수 있다. 앞서 살펴본 장르 개념의 비교를 통해 남북한 희극의 차이와 그 의미에 대해서 정리해 보면 다음과 같다.

첫째, 북한에서는 희극 가운데서도 경희극이 주를 이루고 있다. 경희극은 해학적인 것을 주된 정서로 하는 희극으로서 웃음의 대상이 지닌 부분적 결함의 교정을 통해 궁극적으로 동지적 결속을 이루게 된다는 이야기 구조를 가지고 있다. 특히 건설 현장에의 주민 동원을 정당화하고 합리화하는 기능을 주로 하고 있다. 북한 경희극은 체제 순응적 선전예술로서의 역할을 다하고 있다고 볼 수 있다.

둘째, 북한에서의 풍자극은 내부의 권력을 향해 있지 않고 외부의 '적대세력'을 향해 있다. 대표적인 대상이 미국과 남한(그 권력층)이다. 계급적 적대를 그려나가는 경우에는 북한의 당대가 아닌 이전 시대를 배경으로 한 경우뿐이다. 북한 희극에서의 웃음의 비판성은 외부자를 향해 있어 궁극적으로 체제 내부의 결속을 다지는 효과로 귀결한다. 이에 비해 남한의 희극, 특히 마당극에서는 내부의 정치 권력에 대한 풍자를 통해 정치적 비판 기능을 수행해 왔다.

셋째, 북한 희극에서는 모든 공연마다 장르명을 달고 있는 데 비해, 남한 연극에서는 장르명 없는 공연이 주를 이루고 있다. 북한에서와 같이 장르에 대한 호명은 연극 공연의 관행을 제도화하는 기제로 작동하며, 결과적으로 장르 공연으로서의 통일성이 강조되고, 자유롭고 다양한 표현에 제약이 된다고 할 수 있다.

넷째, 북한에서는 만담과 재담이 서로 통용되는 장르, 특히 웃음을 매개로 하는 구연 장르로 인식되고 있다. 공연 형식에 있어서도 만담은 1인극, 재담은 2인극으로 정형화되어 있다. 반면 남한에서 만담은 2인극으로 인식되고 있고, 재담에 대해서는 만담과의 친연성보다는 전통 재담에서의 연속성, 재담소리로 대표되는 소리를 활용한 공연으로 인식되고 있다. 이 부분에 대해서는 담류(談類) 공연에 대한 장르-계보학적 연구가 좀더 수행되어야 규명될 수 있을 것이다.[67]

.......

67 배선애는 「'담'류의 공연예술적 장르 미학과 변모」, 『반교어문연구』 42, 2016에서 야담, 만담, 재담을 '담류(談類)'라는 장르명 아래 비교한 있다. 담류 공연에 대한 계보학적 연구의 중요한 출발점이 된다고 할 수 있다.

참고문헌

1. 남한 문헌

고설봉 증언·장원재 정리,『증언 연극사』, 진양, 1990.

김미진,「김정은 시대의 북한 경희극 분석」,『동아연구』34(2), 2015.

김인숙,「재담소리의 유형과 특징에 대한 음악적 고찰」,『동양음악』41, 2017.

김재석,「1930년대 축음기 음반의 촌극 연구」,『한국극예술연구』2, 1992.

김정진,「연극의 기원과 희랍극의 고찰」,『개벽』1923. 2.

대담만재「녀성기질」(신불출 작, 석와불, 박옥초 출연),『매일신보』, 1943. 2. 25.

대담만담「총후의 남녀」,『매일신보』, 1943. 10. 18.

박영정,「한국 근대희극의 사적 연구」, 건국대 대학원 석사논문, 1991.

_____,「북한 경희극 연구」,『어문론총』38, 한국언어문학회, 2003.

_____,『북한 연극/희곡의 분석과 전망』, 연극과인간, 2007.

_____,「만담장르의 형성과정과 신불출」,『웃음문화』4, 한국웃음문화학회, 2007. 12.

_____,「북한 5대혁명연극에 나타난 웃음과 희극성」,『웃음문화』5, 한국웃음문화학회, 2008.

_____,「신불출-세상을 어루만지는 '말의 예술'」,『인물연극사-한국현대연극 100년』, 연극과인간, 2009.

_____,「북한에서 공연예술은 어떻게 제작, 유통되는가」,『위클리 예술경영』(웹진), 2014. 12. 16.

반재식,『만담 백년사-신불출에서 장소팔·고춘자까지』, 백중당, 2000.

_____,『재담 천년사-한민족의 재담과 재담달인 박춘재 일대기』, 백중당, 2000.

배선애,「동원된 미디어, 전시체제기 만담부대와 만담가들」,『한국극예술연구』48, 한국극예술학회, 2015. 6.

_____,「'담'류의 공연예술적 장르 미학과 변모」,『반교어문연구』42, 반교어문학회, 2016. 4.

사진실,「18-19세기 재담 공연의 전통과 연극사적 의의」,『한국연극사』, 태학사, 1997.

_____,「배우의 전통과 재담의 전승」,『한국음반학』10, 한국고음반연구회, 2000.

서대석,「전통재담과 근대 공연재담의 상관관계」,『전통 구비문학과 근대공연예술1』, 서울대출판부, 2006.

손태도,「광대 집단의 가창문화 연구」, 서울대 대학원 박사논문, 2001.

_____,「전통사회 재담소리의 존재와 그 공연예술사적 의의」,『판소리연구』25, 판소리학회, 2008.

_____, 「굿놀이와 재담소리」, 『한국무속학』 21, 한국무속학회, 2010.

신불출, 「웅변과 만담」, 『삼천리』 1935. 6.

아리스토텔레스, 『시학』, 손명현 옮김, 박영사, 1975.

안종화, 『신극사 이야기』, 진문사, 1955.

우수진, 「재담과 만담, '비 의미'와 '진실'의 형식-박춘재와 신불출을 중심으로」, 『한국
　　연극학』 64, 한국연극학회, 2017.

이영미, 『마당극 양식의 원리와 특성』, 이영미, 시공사, 1996.

최동현·김만수, 『일제강점기 유성기음반 속의 대중희극』, 태학사, 1997.

현철, 「희곡의 개요」, 『개벽』 1921. 1.

홍창수, 『한국 근대 희극의 역사』, 고려대학교 출판문화원, 2018.

2. 북한 문헌

조선백과사전편찬위원회 편, 『광명백과사전 6(문학예술)』, 평양: 백과사전출판사,
　　2008.

『조선대백과사전』(2), 평양: 백과사전출판사, 1999.

『조선대백과사전』(25), 평양: 백과사전출판사, 2001.

『조선예술년감 2001-2016』, 평양: 문학예술종합출판사, 2002-2017.

김창석, 「희극적인 것과 희극에 대하여-개성시극장에서 상연한 연극 「이쁜처녀들」을
　　보고」, 『예술의 제문제』, 평양: 국립출판사, 1954.

김철민, 「우리나라에서 만담의 발생」, 『예술교육』, 평양: 2.16예술교육출판사, 2017. 4.

_____, 「선군시대 만담의 특징」, 『예술교육』 2017(2), 평양: 2.16예술교육출판사,
　　2017. 5.

박석정 편, 『재담 촌극집』, 평양: 조선예술출판사, 1958.

박태영, 『희곡 창작을 위하여』, 평양: 국립출판사, 1955.

소희조, 「만담의 재사 신불출」, 『조선예술』, 평양: 문학예술출판사, 2008. 3.

송영훈 편, 『신불출 만담집』, 평양: 2.16예술교육출판사, 2007.

신불출, 「호소문에 놀란 대통령」, 『써클원 문예』(2·3), 평양: 국립출판사, 1955. 3.

_____, 「만담 재담 부문에 대하여」, 『8.15 해방 11주년 기념 전국 청년 학생 예술 축전
　　입상 작품 선집』, 평양: 문화선전성, 1957.

안희열, 『문학예술의 종류와 형태』, 평양: 문학예술종합출판사, 1996.

현철, 「제1차 전국만담축전 진행」, 『예술교육』 2008(1), 평양: 2.16예술교육출판사,
　　2008. 1.

3. 해외 문헌

Asmuth, Bernhard, 『드라마 분석론』, 송전 역, 한남대학교출판부, 1986.

Davis, Jessica Milner, 『소극』, 홍기창 역, 서울대학교출판부, 1985.

Frye, N., 『비평의 해부』, 임철규 역, 한길사, 1982.

Kagan, M.S., 『미학강의 1』, 진중권 옮김, 벼리, 1989.

Merchant, Moelwyn, 『희극』, 석경징 역, 서울대학교출판부, 1981.

Tennyson, G. B., 『연극원론』, 이태주 역, 덕성여대출판부, 1979.

김성영, 「우리 말 입담의 무한한 매력에 대하여-조선족 구연 '재담, 만담'을 실례로」, 『중국조선어문』 2015(3), 옌지: 길림성민족사무위원회, 2015.

집단체조와 매스게임

이우영 북한대학원대학교

1. 문제제기

남북의 언어는 같으면서도 다르다. 분단 기간보다 몇 배나 오랜 기간 같은 문화를 공유했고, 그 중심에는 같은 말과 같은 문자가 있었기에 남북의 언어는 같을 수밖에 없다. 반면 남과 북은 70여 년간 자본주의와 사회주의를 지향하는 서로 판이한 근대국가를 지향·구축하면서 독자적인 의미체계를 형성해왔다. 나누어진, 그러나 문화적 기반을 공유하고 있는 남북의 분단 상황은 언어와 정치·사회적 실재, 혹은 언어와 역사의 상호 영향을 전제한 채 이 둘이 서로 어떻게 얽혀 있는지를 탐구하는 역사 의미론(historical semantics)의 한 분야인 개념사 연구에 적합한 토대를 제공한다.[1] 때문에 개념사 연구는 식민지 시대에 강제된 근대화와 남북 분단의 본질을 이해하

1 나인호, 『개념사란 무엇인가』, 역사비평사, 2011, p.13.

는 데 도움이 될 수 있을 것이다.

　개념의 분단사라는 차원에서 이 글이 연구의 초점을 맞추고 있는 것은 북의 집단체조(集團體操)와 남의 매스게임(mass-game)이다. 남과 북의 문학예술에서 사용되는 많은 개념들은 근대와 더불어 수입 또는 번역되었다. 집단체조와 매스게임은 식민지 시대 이전에는 존재하지 않았던 완전히 새로운 장르다. 이후 일제강점기를 거쳐 북에서는 집단체조로, 남에서는 매스게임으로 발전하였다. 남과 북에서 쓰는 표현이 다르다는 점에서 집단체조와 매스게임의 기표는 다르지만 기의는 같다고 할 수 있다. 집단체조 또는 매스게임은 많은 사람이 모여서 체조나 연기를 하는 것으로 어원은 많은 사람을 나타내는 '매스(mass)'와 '게임(game)'이 혼합된 일본어식 영어로 대부분 올림픽이나 FIFA 월드컵 등 다양한 스포츠 게임의 개막식이나 폐막식에 치러진다.[2] 영어에서는 매스게임보다 'mass-gymnastic'이라는 표현을 쓰는 경우가 적지 않은데, 주목해야 할 부분은 매스게임 혹은 집단체조의 근원이 독일과 일본이라는 것으로 이 장르 자체가 근대 군국주의와 결합되어 있다는 점이다. 이는 다른 문화예술 장르보다 집단체조-매스게임이 정치체제와의 결합성이 높다는 것을 의미한다. 일제강점기를 거쳐 분단으로 이어진 남북한 양 체제에서 집단체조-매스게임이 해방 이후에도 체육행사 혹은 유사 예술 장르로 명맥을 이어 왔다는 것은 역설적인 현상이다. 일본 제국주의에 고통받았던 남북한이 군국주의와 결합된

2　위키백과; https://ko.wikipedia.org/wiki/%EC%A7%91%EB%8B%A8%EC%B2%B4%
EC%A1%B0 (검색일: 2018. 2. 1.)

집단체조-매스게임을 '해방' 이후에도 적극 활용했다는 것이고, 집단체조-매스게임은 제국주의적 근대화와 분단근대화를 드러내는 중요한 개념이라고 볼 수 있다.

지금까지의 논의를 바탕으로 이 글에서는 집단체조-매스게임이 일제강점기를 거쳐 남북한에서 어떻게 전개되었는지 현상과 개념 차원에서 살펴보고자 한다. 연구자료는 북한의 공식문건들과 남한의 언론 및 연구자료 등이다.

2. 집단체조-매스게임의 역사와 개념

집단체조와 매스게임은 많은 사람이 맨손이나 기구를 이용해 집단으로 행하는 체조 및 율동이다.[3] 체조는 집단적으로 하는 경우라도 개인을 대상으로 한 것이지만, 매스게임은 집단적 제일(齊一) 운동의 표현성을 가장 중요시한다. 어떤 때에는 심미적 관점에서, 또 어떤 때에는 국민적 정신운동으로 실시된다. 전자의 좋은 예는 전국 체육대회나 올림픽 대회에서 공개 연기로 행해지는 매스게임이며, 후자는 체코의 프라하에서 열리는 국민운동으로서의 소콜(sokol)이 좋은 사례다. 일반적으로 매스게임은 관중을 전제로 하며, 일제히 동작을 취하기 위해 형식이 제한된다. 일부 사람들의 독점이 아니라 모든 사람들에게 운동을 개방한다는 점과 전체 속에

.......

3 두산백과사전: http://terms.naver.com/entry.nhn?docId=545563&cid=46667&cate-goryId=46667 (검색일: 2018. 2. 2.)

개인을 조화시키려는 노력, 관람객이 자신들의 연기를 본다는 의식에 의한 운동 열의가 자연스럽게 환기되는 등 여러 점을 고려하면 교육적 가치도 중요하다고 볼 수 있다.[4]

실제로는 체육대회나 올림픽 경기대회 개·폐회식 때 관중들에게 보여주기 위해 매스게임이 실시된다. 매스게임은 주제를 선정해 기(起)에 해당하는 입장, 승(承)에 해당하는 열과 오의 정렬, 전(展)에 해당하는 연기, 결(結)에 해당하는 퇴장 네 단계로 구성된다. 아름다운 음악과 다양한 색채 및 대형의 변화는 관중을 자극하고, 리본이나 곤봉 등 갖가지 소도구를 사용하기도 하고, 민속무용이나 농악 등 그 나라 고유의 놀이도 포함해 진행할 수 있다. 관중석에서는 스탠드 매스게임이라고도 하는 카드섹션이 행해지는데, 이를 통해 문자와 그림 등으로 참가한 국가나 지역의 특징 및 명칭을 연출하기도 한다.[5]

문헌상으로는 매스게임의 정확한 기록이 없으며 유래도 불분명하다. 집단운동이라는 차원에서 '매스 짐네스틱스(mass gymnastics)', '매스 캘러스세닉(mass calisthenics)', 독일어로는 '마센위붕겐(Massenübungen)'이라고도 한다. 일본에서는 '매스게임(マスゲ一ム, 마스게이무)'이라는 말을 쓰기 때문에 남한에서도 매스게임이라는 말이 일반적으로 통용되고 있으며, 일본에서는 집단체조 또는 집단댄스라고도 한다.[6]

.......

4 체육학대사전; http://terms.naver.com/entry.nhn?docId=448117&cid=42876&cate-goryId=42876 (검색일: 2018. 1. 31.)

5 한국민족문화대백과 사전; http://terms.naver.com/entry.nhn?docId=545563&cid=46667&categoryId=46667(검색일: 2018. 2. 2.)

매스게임의 역사는 독일에서 비롯되었다. 독일에서는 대중을 대상으로 한 일반체조로 시작됐다. 19세기 초 독일의 체조 클럽에서는 체조를 교사나 지도자의 구령 또는 신호에 의해 일제히 시작하는 형태가 만들어졌고, 이를 학교에 적극적으로 도입하면서 '협동체조(gemein-turnen)'라고 불리고 있다. 이후 학교나 군대에서 활발하게 이루어진 협동체조를 발전시킨 사람이 근대체조의 시조라고 불리고 있는 독일의 얀(Jahn, F. L.)이다. 1811년 6월 얀은 베를린 교외에 체조장을 개설하고 체조를 가르쳤는데, 1819년 독일의 혁명운동에 가담한 죄로 경찰의 감시를 받게 되면서 체조도 민족의 응집력을 강화시킨다는 이유로 금지되었다. 그러나 1825년 얀이 석방되고 금지령이 해제되자 체조의 날을 만들고 체조제(體操祭, turnfest)를 시작해 체조에 의한 데먼스트레이션(demonstration)이 선보이면서 관중을 염두에 둔 체조가 행해졌다. 이것이 오늘날의 매스게임의 효시라고 할 수 있다. 이후 체조회원들이 자유주의적인 정치활동을 했기 때문에 1848년 정부에 의해 조직이 해산당했으나 1860년 이후에 정치활동에서 손을 뗀 체조단체는 국가의 지원 아래 활동이 강화되었다. 1910년에는 체조클럽이 9,000개 이상이 되어 전국 체조제 때에는 동시에 체조를 실시하였고, 이는 당시 독일 제국 국민생활의 중요한 행사가 되어 오늘날의 매스게임이 탄생하게 되었다.

체코슬로바키아의 애국단체인 소콜(SOKOL祭)에서 실시한 소

........

6 윤은숙, 「우리나라 MASS GAME의 변화에 관한 조사연구: 88올림픽 전후(1982~1992년)을 중심으로」, 공주대학교 교육대학원 석사학위논문, 1993, p.3.

콜제도 매스게임과 연관이 깊다. 한동안 강대했던 보헤미아의 체코 왕국은 10~14세기에는 게르만, 15세기에는 프랑스의 지배 아래 있었고 16세기에는 종교전쟁으로 국토가 황폐해졌으며 보헤미아의 자치권을 잃어버려 약 300년간 오스트리아의 일부로 존재해 왔다. 체코슬로바키아가 독립을 선언한 것은 1918년 제1차 세계대전 이후지만 그 뒤 전 국토가 독일의 점령하에 있었고 다시 소련군에 의해 점령당하기도 했다. 이러한 역사적 상황 아래 체코슬로바키아의 애국지사인 테이르쉬(Tyrsh, M.)와 퓨그너(Fugner, J.)는 외세의 압박을 물리치고 국가가 발전하려면 국민 각자가 강건한 체력과 기력이 있어야 된다고 생각해 국가주의적 입장에서 1862년 애국단체인 소콜을 창립했다. 소콜이라는 단체가 생긴 이래 1892년 제1회 소콜제를 열어 성대한 매스게임이 선보였고, 그 뒤 6년마다 1회씩 제2차 세계대전 전까지 개최하였으나 1955년부터는 '스파르타키아트(Spartakiad)'라는 명칭으로 5년마다 1회씩 열렸다.[7] 1965년 제2회 스파르타키아트에는 65개 단체에서 70만 2,426명이 참가해 세계 최대의 매스게임제를 개최했다. 스파르타키아트는 본래 단체경기 또는 집단경기를 뜻하는 말인데, 일본에서는 '매스게임'이라는 명칭으로 전용하게 되었으며, 한국도 이를 그대로 받아들여 사용하고 있다. 매스게임의 목적은 많은 사람들이 정해진 운동을 일제히 펼침으로써 집단의 행동을 미적으로 표현하는 데 있다. 대부분의 경

.......

7 소콜의 회원은 백·적·남색으로 채색된 운동복을 입고 모자에는 독수리의 깃을 꽂고 회원끼리는 서로 '그대의 성공을!'이라는 인사를 교환하며 친화와 단결을 하였는데 1924년 소콜단원의 총수가 75만 명이었다고 한다. 두산백과사전; http://terms.naver.com/entry.nhn?docId=545563&cid=46667&categoryId=46667 (검색일: 2018. 2. 2.)

우, 매스게임은 관중을 전제로 하기 때문에 지도자는 화려한 표현에만 치중하며, 개인의 존재를 소홀히 하기 쉽다. 매스게임은 또한 일반적으로 일제히 동작하기 때문에 형식이 제한되어 있는데, 이것이 장점이기도 하고 단점이 될 수도 있다.

집단 내에서 반복되는 훈련을 통해 인간은 성장 발전하게 되는데 집단적인 활동의 미적 추구를 매스게임이라고 한다면 매스게임은 동일 목표를 가진 개개의 집단이 동일한 형태, 색채, 움직임에 의해 이루어진 것으로 보이기 위한 체조나 댄스이다. 뿐만 아니라 문화의 향상에 수반하여 상실된 집단 활동의 능력을 건강한 신체활동으로 근대문화에 어울리게 미적으로 환원시키는 신체문화의 하나라고 할 수 있다.[8] 집단체조는 통일된 지시로 동작의 일치를 이룰 때 관객들에게 감동을 줄 수 있다. 이를 위해 매스게임은 목표의 정확성과 통일미, 관객을 고려한 구성미가 있어야 한다.[9]

탄생과 발전 과정을 통해서 생각할 수 있는 집단체조-매스게임의 특징을 정리하면 다음과 같다.

첫째, 집단체조-매스게임은 이름 그대로 집단행위다. 개인이 참여하지만, 집단 차원에서 규제되고 통제된다. 개인적 차별성은 무시되고, 집단수준의 통일성이나 유기성이 강조된다. 무용의 군무나 음악의 합창도 집단단위의 예술 행위이기는 하지만, 무용이나 음악의 경우는 독무 혹은 독창과 결합되는 경우도 많은 반면, 집단체조-매스게임은 개인 단위의 행위는 의미가 없다.

........

8 유근림, 『도선 매스게임』, 고문사, 1974, p.28.
9 윤희상, 「매스게임 구성법의 硏究」, 『논문집』 27, 1987, p.196.

둘째, 체조를 기반으로 신체적 능력을 향상한다는 차원에서 시작됐지만 행위자만이 아닌 관객을 염두에 둔 활동으로 전환되었다. 집단체조-매스게임에서 구성미를 중시하는 것이 이를 단적으로 보여준다. 신체단련을 목적으로 한 단순 체육활동을 넘어선 것이라고 할 수 있다. 따라서 매스게임은 일종의 공연이 되는데, 이 경우 행위자가 누구인지와 더불어 누가 보는가 하는 문제도 집단체조-매스게임에서 중요한 의미를 갖는다.

셋째, 매스게임이 발생한 19세기 독일이나 이후 이를 발전시킨 체코슬로바키아의 경우에서 볼 수 있듯 근대국가, 더 정확히는 근대민족국가의 형성과 밀접하게 관련되어 있다. 영국이나 프랑스에 비해 뒤늦게 근대민족국가를 이룩한 독일에서 시작되었고, 초기에 학교와 군대에서 활성화되었으며, 국가가 적극적으로 지원했다는 사실이나 상대적으로 유럽의 약소국으로 침략을 빈번하게 경험하였고, 체코와 슬로바키아라는 이질적인 두 개의 공동체를 하나의 국가로 통합시킬 필요성이 있었던 체코슬로바키아에서 집단체조-매스게임이 발전했던 사실이 이를 증명한다.

넷째, 집단주의와 국가주의 결합이라는 차원에서 집단체조-매스게임은 권위주의 체제와 적합성을 가질 수 있다. 식민지 시대에 일본을 통하여 도입된 매스게임은 군국주의의 반영이라고 할 수 있다. 과거 대한민국과 일본에서는 운동회 때 국민을 단합시켜 군사독재 정권을 유지할 목적으로 행해졌으며, 옛 공산주의 국가에서는 인민의 단결을 대외적으로 과시해 공산주의가 자본주의보다 우월하다는 주장을 드러내기 위해 국가적으로 성대하게 치르기도 했다는 사실이 이를 반증한다.

3. 남한의 매스게임

1) 개념

일제강점기에 소개된 매스게임이 남한에서 실제로 시작된 것은 1950년대부터라고 알려져 있다. 1953년 34회 전국체육대회에서 매스게임이 처음 실시되었고 이후 전국체전의 필수 구성요소가 되었다. 이후 1986년 아시안게임과 1988년 서울올림픽에서 정점을 찍었다고 볼 수 있다.[10] 1980년대까지 마스게임이라는 표현을 주로 썼으나 매스게임이 표준어이며, 사전적으로는 "많은 사람이 집단적으로 행하는 맨손체조나 율동으로 경축식이나 체육대회의 개회식과 폐회식 때에 흔히 한다."라는 뜻이다. 집단체조는 매스게임의 유의어로 되어 있다.[11] 따라서 독일에서 비롯되어 체코에서 발전하였던 유럽적인 매스게임의 개념과 유사하다고 볼 수 있다.

전국체전이나 아시안게임, 그리고 올림픽과 같은 체육행사의 일부분으로 매스게임이 공연되었다는 차원에서 본다면 체육의 한 특수한 유형으로 인식하였다고 볼 수 있다. 그러나 매스게임의 구성이나 운영에서 남한에서는 교육적 목적을 강조하는 경향이 있다. "집단 속에 개인을 인식하고 각자 위치에서 책임을 다함으로써 신체활동을 통하여 기본적인 능력을 향상시키고 건강미와 집단미의

.......

10 윤은숙, 위의 글, p.4.
11 다음사전; http://dic.daum.net/word/view.do?wordid=kkw000084659&q=%EB%A7%A4%EC%8A%A4+%EA%B2%8C%EC%9E%84&suptype=OPENDIC_KK (검색일: 2018. 1. 29.)

형태를 구현해 협동심이 결여되고 개인주의와 이기주의가 범람하는 시기에 사회의 일원으로 키우는 교육적 목표 구현에 매스게임이 적합하다"는 것이다.[12] 개인주의를 극복하여 공동체 정신이나 집단주의를 학생들에게 교육한다는 것은 정치적 통합이나 국가주의와 결합될 여지가 많다.

남한에서 매스게임의 특성은 변화가 크지 않았다. 매스게임이 수행되는 경우가 축소되면서 매스게임은 실제를 반영하는 개념에서 추상적인 차원으로 의미가 변화하고 있다고 할 수 있다.[13]

2) 내용

1957년 제38회 전국체육대회 개회식 때에 매스게임을 실시한 이래 많은 발전을 거듭하였다. 내용 면에서 보면 초기에는 단일 고등학교가 출연하여 맨손으로 하는 체조가 주류를 이루었는데, 1980년 이후 연합 매스게임에 각종 기구를 이용하는 형태로 변모했다. 전국 체육대회와 같은 대규모 체육대회에서만 매스게임이 실시된 것은 아니었다. 1950년대 어린이날에도 5000명이 넘는 아이들이 '합동체조'를 연습해 '공연'하였고, 이것은 규모가 축소되었으나 1980년대까지 지속되었다.[14] 또한 개별학교의 체육대회나 회사 등

.......

12 공미애, 「우리나라 마스게임(Mass Game)의 변천과정에 관한 연구」, 상명여자대학교대학원 석사학위논문, 1984, p.4; 윤희상, 앞의 글, p.197.
13 남한에서 두 번째로 열린 2018년 평창 동계 올림픽의 식전행사에도 매스게임이라는 표현 자체가 사용되지 않고 있다. 문화행사, 식전공연 등으로 개폐회식이 구성되어 있다. 평창 올림픽 홈페이지: https://www.pyeongchang2018.com/ko/culture/olympic-ceremony (검색일: 2018. 3. 15.)

각종 조직의 기념식에서의 매스게임은 유신시대에서 전두환 정권이 지속되는 1980년대까지 확산되었다.[15] 이와 같이 수십 년간 전국체전 등에서 매스게임이 시행되면서 아프리카 등 제3국에 이를 수출할 정도였다.[16]

대표적인 매스게임의 하나인 1986년 제10회 아시아경기대회 개막행사의 경우를 보면 다음과 같다.[17]

① 국가·국민의 안녕과 각국 선수단의 평안과 대회의 성공을 주제로 한 '영고' 매스게임에 재현고등학교생 986명이 출연하였다.

② 한민족의 소박한 풍속을 다양한 복식으로 소개한 '청실홍실' 매스게임에는 상명여자고등학교생 등 1,310명이 출연하였다.

③ 초등학교생 등 어린이들의 귀여운 인형춤인 '꼭두각시' 매스게임에는 삼전초등학교 등 1,200명이 출연하였다.

④ 한국과 아시아 각국의 예술인들이 각국 선수단의 입장을 환영하고 아시아경기대회를 상징하는 리듬체조를 전개한 '손님맞이' 매스게임에는 창덕여자고등학교생 등 1,454명이 출연하였다.

.......

14 조선일보: http://news.chosun.com/site/data/html_dir/2017/05/02/2017050203074.html (검색일: 2018. 1. 28.)

15 전두환 정권 수립 이후 체전에서의 매스게임의 주제는 국민총화가 된다. 동아일보: http://newslibrary.naver.com/viewer/index.nhn?articleId=1980100800209203002&editNo=2&printCount=1&publishDate=1980-10-08&officeId=00020&pageNo=3&printNo=18157&publishType=00020 (검색일: 2018. 2. 1.)

16 경향신문: http://newslibrary.naver.com/viewer/index.nhn?articleId=1975110400329206027&editNo=2&printCount=1&publishDate=1975-11-04&officeId=00032&pageNo=6&printNo=9263&publishType=00020 (검색일: 2018. 2. 1.)

17 네이버지식백과: http://terms.naver.com/entry.nhn?docId=545563&cid=46667&categoryId=46667 (검색일: 2018. 2. 2.)

또한 제10회 아시아경기대회의 식후공연을 살펴보면 다음과 같다.

① 한민족의 과거와 현재 그리고 미래를 무용으로 구성한 '신천지' 매스게임에는 무학여자고등학교생 등 2,256명이 출연하였다.

② 반만년을 면면히 살아온 우리 겨레의 줄기찬 생명력을 표현한 '겨레의 숨결' 매스게임에는 염광여자상업고등학교생 등 854명이 출연하였다.

③ 소녀들의 화사하고 발랄한 꽃바구니 민속춤인 '봄처녀' 매스게임에는 이화여자고등학교생 등 894명이 출연하였다.

④ 육체와 정신을 단련하는 태권도를 표현한 '약동'에는 미동초등학교생 등 1,001명이 출연하였다.

⑤ 고놀이와 농악으로 한국민의 도도한 기상을 부각시킨 '고놀이' 매스게임에는 성동고등학교생 등 1,942명이 출연하였다.

⑥ 각국 선수와 출연자 그리고 관중이 한 덩어리가 되어 아시아인의 영원한 전진을 다짐하는 율동과 합창으로 구성된 '영원한 전진' 매스게임에는 전문 무용수 등 327명의 출연자 전원이 참석하였다.

권위주의 정부 시절이 끝나고 민주화가 진전되면서 교육현장에서 자율성이 강조되면서 학교 중심의 매스게임은 축소되어왔다. 전국체전의 매스게임은 유지되었으나 학교 단위의 매스게임은 약화되었고, 체전 등 행사의 매스게임도 학생이 동원되기보다는 참여자를 고용하는 형태로 바뀌는 경향이 있다.[18] 반면에 여전히 매스게임이 유지되는 분야도 있다. 사관학교 체육대회와 같은 군대, 대기업

........

18 무용이나 체조를 전문으로 하는 사람들이 대가를 받고 참여하는 경우가 많아지고 있다.

및 종교단체의 체육대회 등이다.[19]

남한의 매스게임 특징은 다음과 같다.

첫째, 대규모 체육행사와 결합해 진행된 점이다. 아시안게임이나 올림픽 등 국제 체육행사뿐만 아니라 전국체전 등 국가 단위의 체육행사 가운데 한 부분으로 매스게임이 이루어졌다. 민간 부분의 매스게임도 학교 단위의 연례적 체육행사나 회사 조직 등의 체육행사의 일환인 경우가 대부분이었다.

둘째, 군대, 대기업, 종교단체의 행사를 제외하고 대부분의 매스게임 참여 주체는 학생들이었다. 초등학교부터 대학교에 이르기까지 다양한 단위의 학생들이 중심이 되었는데, 대부분 경우에 참여자가 자발적으로 참여를 결정하는 것이 아니라 학교 단위에서 결정되고 학생들이 동원되는 것이 일반적이었다.

셋째, 매스게임 구성은 체육과 무용의 두 가지 차원에서 이루어졌으나, 체육행사의 일환으로 이루어졌기 때문이지만 체육 쪽이 상대적으로 강조되는 경향이 있었다. 육체의 규율이나 집단성을 강조하는 체조 등이 더욱 중시되었다는 것이다. 실제로 다양한 차원의 매스게임이 진행되는 과정에서 체육담당자가 주도하는 경우가 않았다. 다만 위에서 예시한 아시안게임과 같은 국제 체육행사에서는

........

19 체전과 더불어 화려한 매스게임을 선보였던 1954년 시작된 3사관학교 체육대회도 군부 위상축소, 체육환경 변화 등의 이유로 1993년 폐지되었다가, 1999년 부산아시안게임을 앞두고 체육 분위기 고양을 위해 부활하였으나 2002년 완전 폐지되었다. 뉴스투데이; http://www.news2day.co.kr/94299 (검색일: 2018. 2. 1.); 삼성 체육대회 매스게임; https://www.youtube.com/watch?v=X76ZIGQgBWg&feature=player_embedded (검색일: 2018. 2. 2.); 신천지 매스게임; http://blog.naver.com/PostView.nhn?blogId=scjournalist&logNo=100169132336 (검색일: 2018. 2. 2.) 등 참조.

국가의 홍보 차원에서 전통문화 등을 부각시키는 무용과 같은 예술 행사의 비율이 높았다고 볼 수 있다.

3) 의미

남한의 매스게임은 일제강점기에 시작되어 분단 이후 활발하게 이루어졌으나 시간이 지나면서 매스게임이 시행되는 경우는 줄어들고 있다. 개별 학교나 직장 단위에서 매스게임이 시행되는 경우도 거의 없으며, 전국체전과 같은 체육행사에서도 과거와 같이 여러 학교 학생들이 참여하는 대규모 매스게임을 찾아보기 힘들다. 국제적인 체육행사 경우도 마찬가지인데 2002년 한일 월드컵이나 2018년 평창 동계올림픽에서도 매스게임이 아니라 전문공연단 중심으로 문화행사가 구성되었다.

남한에서 매스게임이 활성화되었다가 쇠퇴하는 과정은 식민지 시대 이후 새로운 국가를 형성하고, 전쟁을 거치면서 권위주의 정부가 지속되었다가 민주화되는 과정과 궤를 같이한다. 이러한 맥락에서 매스게임이 체육활동이면서도 집단주의를 지향하고 정치사회적 통합을 추구한다는 장르적 특성이 남한에서도 적용되었다고 볼 수 있다. 신생국인 동시에 분단과 전쟁을 경험하면서 국가주의를 강화할 필요성이 있는 남한에서 매스게임은 체육활동을 내세우면서도 각종 단위에서 대중을 동원할 수 있는 효과적인 수단이었다고 할 수 있다.

매스게임이 연례적으로 이루어진 대표적인 행사인 전국체전은 일제강점기 일제가 문화통치를 지향하면서 만든 것으로, 일종의 식

민지 잔재이다.[20] 국민의 체력증진이 명분이었지만 지역 간 경쟁을 통하여 국가주의를 강화하는 기제였다는 것이다. 개별적인 학교나 회사도 체력증진보다는 집단주의의 앙양에 초점을 맞추었다고 볼 수 있다. 박정희나 전두환 정권과 같이 군사 권위주의 시절에 매스게임이 활성화되었던 것도 정치적 맥락과 무관하지 않다. 집단주의와 통일성을 강조하는 매스게임은 발전 과정에서 공연적 성격을 강화하여왔다. 이러한 경향성은 남한의 매스게임에서도 예외는 아니었는데, 특히 아시안게임과 올림픽 같은 국제적 체육행사에서 매스게임이 중요한 부분을 차지함으로써 매스게임의 공연적 성격이 중시되었다고 할 수 있다. 그러나 근본적으로는 공연 혹은 보여주기 위한 매스게임보다는 참여자들의 규율적 행위 반복을 통해 규제와 통제를 일상화하는 것이 남한 매스게임의 두드러진 특징이다. 매스게임 과정에서 일사불란한 행위를 요구하는 카드섹션이 결합되는 경우가 많았다는 것이 집단주의 강화와 규율의 강조가 더욱 중요했음을 반증한다고 할 수 있다. 참여자들 대부분이 학생이었고, 동원된 경우였다는 사실도 같은 맥락에서 주목할 필요가 있다.

내용적인 차원에서 보면 기존 매스게임의 전개 과정과 커다란 차이가 없었다. 체조가 기반이었고 부분적으로 무용이 결합되었다.[21] 그러나 점차 전통 민족문화적 요소가 매스게임에 부가되기 시

.......

20 1회 대회를 1920년으로 하고 있으며 2018년은 99회 대회다. 나무위키; https://namu.
 wiki/w/%EC%A0%84%EA%B5%AD%EC%B2%B4%EC%9C%A1%EB%8C%80%ED
 %9A%8C (검색일: 2018. 7. 20.); 원도연, 「전국체전의 사회사적 성격과 도시의 근대적 발
 전」, 『한국사회학회 사회학대회 논문집』, 2007, pp.55-68.

21 김문자·오복영, 「매스게임작품구성 및 지도연출에 관한 연구(제11회 전국소년체전혼성,
 합동매스게임을 중심으로)」, 『학교 체육 연구 논문집』 1, 1982, pp.117-135; 이영희, 「올

작했다는 점은 의미가 있다. 유신체제와 더불어 한국적 민주주의를 주장하면서 민족문화에 관심을 가지기 시작한 문화정책이 일정 부분 영향을 미쳤다고 할 수 있다. 매스게임의 가장 중요한 계기였던 전국체육대회의 개최지가 서울 중심에서 1970년대 이후 지방 순환으로 바뀌면서 지역적 특성을 체전행사에 반영할 필요성이 있었기 때문이라고도 할 수 있다.

매스게임이 급격하게 사라지게 된 것은 남한 사회의 민주화를 비롯해 개인주의 진전과 맞물려 있다. 즉, 단일성이나 통일성 특히 군사주의적 집단주의가 배격되면서 매스게임의 역할도 사라졌고, 학교 수업 이외의 장기간에 걸친 집단 연습이 필요한 매스게임에 대한 학생과 학부모들의 저항도 매스게임의 퇴조와 관련이 있다는 것이다. 최근 군대에서도 체력증진을 위한 집단 구보는 최소한으로 그치고 개인 단위의 체육을 장려할 정도로 개인 단위가 중시되고 있으며 단일성과 통일성을 핵심으로 하는 매스게임은 국가나 공동체 수준에서나 개인의 수준에서나 친화력을 잃었다고 할 수 있다. 집단성을 기반으로 하는 매스게임의 약화는 개인주의의 심화와도 연결되어 있다. 민주화와 더불어 개인주의가 진전되었고, 특히 IMF를 경험하면서 생존을 우선시하는 속물주의가 대두된 현상도 개인 단위가 중심이 되는 경향을 가속화시켰다는 점에서 집단과 규율을 중시하는 매스게임이 한국 사회에서 적합성을 약화시켰다고 볼 수 있다.[22]

.......

림픽 매스게임 모형설계를 위한 국민무용 제정논고」,『體育』194, 1984, pp.46-52 참조.

22 개인주의의 확산과 관련하여서는 배규환, 「개인주의 확산의 사회적 환경과 그 영향」,『국민대학교 사회과학연구소』15, 2002, pp.297-313; 한국사회에서 IMF이후 속물주의의 확

4. 북한의 집단체조

1) 개념

많게는 수만 명이 참여하는 북한의 집단체조는 높은 사상성과 예술성, 세련된 체육기교가 배합되었다. 종합적인 체육예술, 체조와 무용율동을 기본 표현으로 하고 이에 음악, 미술 등 다양한 예술적 수단들이 유기적으로 통일되면서 일정한 주체사상에 근거해 웅장하고 아름다운 화폭을 이룬다. 집단체조는 청소년 학생들의 체력을 증진시킬 뿐 아니라 집단주의 정신을 기르고 조직성과 규율성을 키워주면서 예술적 소양을 높여준다.[23]

집단적인 성격을 띤 체조를 말한다. 집단주의 정신을 발휘하고 규률생활을 강화하는 좋은 수단으로서 예술과 체육이 배합되는 것이 특징적이며 흔히 인민들의 영웅적인 투쟁업적, 단결된 힘을 과시하는 정치적행사 등에 리용되고있다. 우리 나라에서의 집단체조는 경애하는 수령 김일성동지의 직접적인 배려와 지도밑에 급격히 개화발전하여왔다. 대표적작품들로《로동당시대》,《천리마조선》등을 들 수 있다. 우리 나라에서 창조된 집단체조의 중요한 특성의 하나는 순수한 체조가 아니라 우리 시대의 위대한 현실을 반영하고있는 하나의 대서사시적인 예술작품

........

산에 대해서는 김홍중, 『마음의 사회학』, 문학동네, 2009, pp.79-104 참조.

23 『조선말대사전 증보판 2』, 2007, p.1659.

으로서 사상주제적내용이 웅대하며 심오하다는점이다... 이러한 집단체조는 체육과 무용적요소, 장치-장식미술적요소, 음악적요소 등이 유기적으로 배합되어 하나의 전일적인 통일을 이루고있다. 그중에서도 집단체조의 배경대의 역할과 그의 예술적형상은 고도로 세련되여있으며 작품의 높은 예술적성과를 더욱 높이게 하고있다. 오늘 우리 나라에서의 집단체조는 수만여명을 망라하는 대규모적집단체조로 발전하였다. 이러한 광범한 군중이 참가하는 집단체조는 우리 당이 제기한 체육의 대중화 방침의 훌륭한 구현이다. 오늘 집단체조는 바다우에서도 하고 눈우에서도, 얼음우에서도 하고 있다.[24]

한편 남한에서는 다음과 같이 북한의 집단체조를 정의하고 있다.

수천, 수만 명의 군중이 참여하는 매스게임의 형태로서 북한에서는 "체육기교와 사상예술성이 배합된 대중적인 체육형식"이라고 정의되고 있다. 북한의 집단체조는 체조대와 배경대, 음악 등의 체육예술적 조화를 중요시한다. 북한에서는 집단체조의 기원을 항일혁명투쟁시기인 1930년대 김일성주석이 카륜과 오가자에서 농촌혁명화를 위해 창작했던 '꽃체조'에 두고 있다. 또한 1961년 9월 19일평양의 모란봉경기장에서 공연된 〈로동당시대〉가 현재의 '조선식 집단체조'의 원형이 되었다고 한다. 집단체조는 김정일에 의해 더욱 발전되기 시작했는데, 1987

24 『정치용어사전』, 평양: 사회과학출판사, 1970, pp.570-571.

년 4월 11일 집단체조창작가들과 한 담화 〈집단체조를 더욱 발전시킬데 대하여〉를 발표하였다. 2000년 10월에는 '조선의 20세기 문예부흥의 총화작'이라고 불리는 대집단체조와 예술공연 〈백전백승 조선로동당〉이 나오게 되었다. 북한은 북한식 집단체조가 서구의 매스게임과는 다르다고 강조하는데, 그 근거로 서구식 매스게임은 출연자들이 음악에 맞춰 체조동작이나 탑쌓기 등 조형을 만드는데 머물렀지만 북한의 집단체조는 배경대를 도입하여 구성과 형식에 있어서 생생한 면모를 가지고 발전하게 되었다고 주장한다. 집단체조는 청소년학생들과 근로자들을 건장한 체력으로 튼튼히 단련시키고 그들의 조직성, 규율성, 집단주의 정신을 키우는 효과적 수단으로 활용되고 있다. 2002년 김일성 생일 90돌을 맞아 처음 선보인 '대집단체조 아리랑'은 10만 명이 참여하는 세계 최대 규모의 집단체조로 평가받고 있다.[25]

사전적 정의를 바탕으로 북한의 집단체조는 첫째, 규모가 크다

.......
25 한국민족문화대백과: http://encykorea.aks.ac.kr/Contents/SearchNavi?keyword=%EC%A7%91%EB%8A%A8%EC%B2%B4%EC%A1%B0&ridx=0&tot=5 (검색일: 2018. 12. 28.) 『로동신문』(2012. 10. 9.)은 『아리랑』 공연 10년사를 더듬는 〈평양의 『아리랑』은 태양민족의 정신과 위력을 떨친다〉라는 기사에서 "올해까지 1,300여만 명의 각 계층 인민들과 18만 4,000명의 해외동포들·남(南) 인민들·외국인들이 공연을 관람"했고, 9월 29일 435회 공연이 진행되었다고 보도했다. 이어서 "주체91(2002)년 6월에 김일성상을 수여받은 대집단체조와 예술공연 『아리랑』은 그 후 여러 나라로부터 '태양대메달', '평화'훈장을 받았으며 기니스(기네스) 세계기록에 등록되었다."면서, "선군조선의 현실을 반영한 〈강성부흥아리랑〉, 〈군민아리랑〉, 〈철령아리랑〉, 〈통일아리랑〉과 같은 〈아리랑〉이 계속 창조되어 이제는 40여 편을 헤아리고 있다."고 소개하고 있다.

는 것, 둘째, 사상성과 예술성과 기교가 결합된 종합예술이라는 점, 셋째, 체조와 무용 율동을 기본 표현수단으로 하고 그 외에 음악·미술 등 다양한 예술적 수단들이 유기적으로 결합되어 있다는 점, 넷째, 청소년들의 체력증진 및 집단주의 정신, 조직성과 규율성, 예술적 소양을 키워주는 기능을 한다고 정리할 수 있다.[26]

집단체조에 대해서는 김정일이 구체적으로 지시하고 있는데,[27] 이를 토대로 북한 집단체조를 정리하면 다음과 같다.[28]

첫째, 집단체조의 미학은 주체사실주의의 연장선상에 있으며, 수령 선전을 중심으로 하고 있다. 1967년 이후 유일 지배체제를 구축한 북한은 이를 정당화하기 위해 문학예술을 적극적으로 활용하였다. 이러한 문학예술을 '수령형상문학'과 '항일혁명문학'이라고 할 수 있는데 '4.15문학창작단'(영화 분야에서는 '백두산창작단')을 구성하고 집단창작을 강조하고 검열 과정을 강화하는 문학예술 창작에서 유통에 이르기까지 당의 영향력이 확대된다. 이 과정에서 김일성이 항일무장투쟁 시기에 직접 창작하였던 작품들이 장르별로 제시되면서 창작의 원형이 되는데 집단체조도 예외는 아니었다. 북한 집단체조의 원형을 1930년대 김일성의 '꽃체조'로 삼으면서 집단체조 자체가 수령형상화의 상징이 된다.

둘째, 공연 장르상으로 체조와 예술(무용 및 음악)이 결합된 종

.......

26 박영정, 『21세기 북한 공연예술』, 월인, 2007, p.16.
27 김정일, 「집단체조는 체육기교와 사상예술성이 배합된 종합적이며 대중적인 체육형식입니다」, 『김정일 선집 8권』, 평양: 조선로동당출판사, 1997; 김정일, 「집단체조를 더욱 발전시킬데 대하여」, 『김일성 선집 12』, 평양: 조선로동당출판사, 1997, pp.1-21.
28 박영정, 위의 책, p.19.

합체육이다. 그러나 체육이 주를 이룬다는 점에서 다른 공연 예술과 차이가 있다. 사람의 육체적 기교를 중심으로 하는 공연으로 교예(서커스)가 있으나 교예에는 체력교예·요술·동물교예·교예막간극 등을 포괄한다는 점에서 집단체조와 차이가 있다.[29] 이와 아울러 집단체조의 핵심은 개인 단위의 육체적 활동이 아닌 집단적인 차원의 육체적 활동이 주가 된다는 점에서 교예와 차이가 난다. 그러나 무용과 음악이 부과되고 있는 동시에 하나의 이야기 구조를 갖고 있다는 점에서 집단이 모여서 하는 단순한 체조와는 구별이 되면서 예술적 성격을 확보한다.

셋째, 집단체조는 체조대와 배경대로 구성되어 있다. 체조대는 운동장에 있는 매스게임이고 배경대는 관중석에서 펼쳐지는 카드섹션이라고 할 수 있다. 일반적인 매스게임과 체육활동을 하는 운동장 안의 사람들과 이를 구경하는 관중의 결합이라는 점과는 차이가 있다. 북한의 집단체조 배경대는 단순히 체조를 관람하는 것이 아니라 카드섹션을 통하여 참여하고 있기 때문이다.

넷째, 집단체조는 대중교양의 수단으로서 체제를 강화하는 데 기여하고 있으며 이념성이 강하다. 율동에 참여하는 사람들(체조

........

29 북한에서는 교예에 대하여 다음과 같이 정의하고 있다. "주로 사람의 육체적인 기교동작을 형상수단으로 하여 사상감정을 표현하는 예술의 한 형태. 사람들의 육체적기교동작을 통하여 용감성과 대담성, 강의한 의지와 인내력, 슬기로운 기상 등을 반영함으로써 사람들을 체육문화적으로 교양하는데 이바지한다." 『광명백과사전 6』, 평양: 백과사전출판사, 2008, p.828. 그리고 북한의 교예는 "우리의 교예예술을 인간의 존엄성을 철저히 옹호하고 있으며 인간의 미와 슬기, 무한한 창조력을 체육기교와 예술기교로써 보여줍니다. 우리 사회에서는 교예가 사람들에게 건전한 사상과, 슬기, 용맹과 의지를 키워 주고 그들을 명랑하고 쾌활하게 만들어 주는 고상한 예술로 되고 있습니다."라고 말하고 있다. 남용진·박소운, 『20세기 문예부흥과 김정일 8: 교예예술』, 평양: 문학예술출판사, 2002, p.15.

대)뿐 아니라 관중들(배경대)도 참여하게 함으로써 과정 자체가 집단주의 교양이라고 할 수 있다. 매스게임의 형성에서부터 발전 과정에서 기본적으로 집단의 규율 유지와 밀접하게 관련되어 있는데 북한 주민들은 참여와 관람을 통해 북한체제에 적극적으로 동의하게 된다.[30]

2) 내용

북한에서는 집단체조가 8·15 광복 후부터 중요한 기념일을 계기로 광범위하게 진행되어왔다. 해방 이듬해인 지난 1946년 5월에 진행된 〈소년들의 연합체조〉로부터 2002년 2월의 〈선군의 기치 따라〉까지 모두 84개의 작품이 창작되어 총 900여 회에 걸쳐 상연됐으며 연 1600만 명이 관람했다.[31] 1948년 당시의 내외정세를 반영하여 〈조선은 하나다〉(1948년 10월), 〈조국의 통일을 위하여〉(1949년 10월)라는 제목의 집단체조가 창작, 상연되었는데 이 작품들은 '인민들을 조국통일운동에로 불러일으키는 내용으로 일관된 작품'이었다. 이처럼 북한에서의 집단체조는 시기마다 국가의 노선과 정책을 알리고 주민들을 참여시키는 내용으로 창작되었다. 북한은 1930년 김일성 주석이 창작, 지도했다는 꽃체조 〈조선의 자랑〉이

.......

30 다니엘 고든(Daniel Godon)이 만든 2004년 다큐멘터리 영화 〈어떤나라(A State of Mind)〉는 대집단체조와 공연예술 〈아리랑〉에 참가하는 여중생과 그의 가족들을 소재로 하였는데, 주인공들과 주변인들이 공연 참여를 통하여 체제에 헌신하고자 하는 노력들이 잘 나타나고 있다.

31 김현태, 「집단체조의 어제와 오늘」, 『조선』 584, 2005, pp.22-23.

집단체조의 시원이라고 밝히고 있는데, 이 작품도 '전체 조선 인민이 대동단결하여 조선의 독립을 이룩하자'는 것이 주제다.

북한의 집단체조 발전 역사에서 첫 단계는 '배경대(스탠드 카드 섹션)와 체조대'의 배합이다. 배경대는 작품의 주제 사상을 부각시키는 데 큰 역할을 담당하고 있다. 집단체조에 배경대가 처음으로 도입된 작품은 지난 1955년 8월 선보인 〈해방의 노래〉로서 세계적으로도 최초이다. 당시 배경대에는 '배우자 단결하자', '경축 8·15' 등 단순 글자만 새겨졌으나 이후 작품들에서 그림이 도입되기 시작했다. 집단체조는 장과 절로 나뉘어 진행되는 등의 발전단계를 거쳐 점차 체계적인 형태를 갖추기 시작했다.

1961년 9월 '북한식 집단체조의 원형'으로 일컬어지는 〈로동당시대〉가 창작되었는데, 이 작품은 김정일이 지도한 첫 작품으로 '하나와 같이 움직이는 체조대, 구호와 그림이 새겨지는 배경대, 경쾌하고 힘 있는 음악이 하나의 주제 사상으로 유기적으로 결합'되었으며 규모와 형식에서도 획기적 전환을 이룬 작품이라고 이야기된다. 김정일의 교시가 반영된 첫 작품이 1961년 항일투쟁의 역사와 북한 건국 이후의 역사를 소재로 만든 '로동당시대'였다. 이 작품에 대해 잡지는 "순수 체육적인 기교 동작으로 연결되던 집단체조에 역사적이며 시대적인 화폭을 담은 것은 커다란 전환이었다"고 평가했다. 이후 〈조선의 노래〉, 〈인민들은 수령을 노래합니다〉, 〈일심단결〉 등 사상적 단결을 강조한 작품이 잇따라 창작되었다. 1971년 11월에는 집단체조의 창작과 보급을 체계적으로 주관하는 "집단체조창작단"이 설립됐고, 1983년 1월에는 체조수들을 양성하는 전문학교인 집단체조구락부를 창립했다. 이 구락부는 지난 1997년부터

청소년체육학교로 개칭되었다. 1990년대에는 조명 기술의 발전에 따라 실내 집단체조가 등장했다.

북한의 집단체조 발전 과정에서 전환점이 두 번째 계기는 '체육과 예술의 융합'이다. 이러한 새로운 형식의 작품은 2000년 들어 창작됐는데 첫선을 보인 것은 2000년 10월 12일부터 5·1경기장에서 진행된 〈백전백승 조선로동당〉이다. 이 작품은 대집단체조와 예술공연이란 형식으로 진행되었고, 처음으로 체육과 예술이 융합되었다. 또한 낮이 아니라 저녁에 상연함으로써 조명효과를 최대한 살리고 배경대를 거대한 스크린으로 이용하는 등 새로운 형식과 기술이 도입되었다. 출연자 규모에 있어서도 처음으로 10만 명을 기록했다. 체조에 무용을 배합한 대표작은 2장 1경의 〈시련의 파도를 헤치시며〉인데 북한이 어려움에 처했던 '고난의 행군', 강행군 시기 6년을 단 10분 장면으로 표현하고 있다. 〈백전백승 조선로동당〉을 발전시킨 〈아리랑〉도 대집단체조와 예술공연의 형식으로 구성되어 있다. 2002년 초연된 〈아리랑〉은 평양 릉라도의 5·1경기장에서 공연되었다.[32] 대집단체조와 공연예술은 2013년 이후 중단되었다가 2018년 9월 〈빛나는 조국〉으로 재개되었다.

'빛나는 조국'은 과거 북한의 집단체조와는 여러 차이가 있다. 이번 9·9절 계기 집단체조에는 드론(무인기), 레이저, 영상 기술 등 다양한 최신 기술이 동원되고 있다. 드론이 공중에서 대형을 이뤄 '빛나는 조국'이라는 문구를 선보이는 것이 대표적이다. 집단체조

........

32 통일뉴스; http://www.tongilnews.com/news/articleView.html?idxno=17402 (검색일: 2018. 3. 15.); 통일뉴스; http://www.tongilnews.com/news/articleView.html?idxno=58985 (검색일: 2018. 3. 17.)

에서 강조하려는 메시지도 지난 2013년 7~9월 같은 5·1 경기장에서 열린 〈아리랑〉과 다르다. 과거에는 반미 구호를 외치거나 북한의 핵 능력을 강조하는 메시지가 많았지만, 이번에는 이런 내용이 모두 사라졌다. 대신 북한은 〈빛나는 조국〉을 통해 "평화·번영, 통일의 새 시대", "4·27 선언 새로운 력사는 이제부터" 등 남북 화해 분위기를 강조하는 메시지와 한반도기 등을 형상화한 카드섹션을 선보였고, 이번 체조에서 나온 영상 가운데는 남북 정상이 4·27 판문점 선언에 서명하는 모습도 등장하고 있다.[33]

표 1 북한 집단체조 주요 작품 목록

공연날짜	작품제목	공연장소	참가 인원(명)	비 고
1930.11.7.	꽃체조 〈조선의 자랑〉	고유수삼강 학교 운동장		북한 집단체조의 시원 김일성 창작 및 지도
1946.5.3.	〈소년들의 련합체조〉	평양시 건설운동장		해방 후 최초 진행
1947.4.22.	〈특별체육의 밤〉	민청체육관		체육관 개관 기념
1947.5.1.	〈김일성장군만세〉			평양시 학생들 참가
1948.10.31.	〈조선은 하나다〉	모란봉경기장		'공화국'창건 경축

.......

33 한겨레; http://www.hani.co.kr/arti/politics/defense/861467.html (검색일: 2018. 12. 15.) 문재인 대통령을 포함한 남한 관람객이 관람한 '빛나는 조국'의 경우 내용 구성이 남한을 고려하여 내용이 수정되었다고는 하나 기본 구성에서도 4·27이 포함되어 있는 등, 남북관계 개선과 미래지향적인 내용이 중심이 되어 있다는 점에서 '아리랑'과 차이가 적지 않다. 정상회담의 공연을 위하여 내용을 수정하였다는 것에 대해서는 https://www.msn.com/ko-kr/news/national/%E5 %8C%97-%EA%B9%80%EC%A0%95%EC%9D%80-%ED%8F%89%EC%96%91%EC%A0%95%EC%83%81%ED%9A%8C%EB%8B%B4-%EB%95%8C-%EB%B9%9B%EB%82%98%EB%8A%94-%EC%A1%B0%EA%B5%AD-%EC%88%98%EC%A0%95%EA%B3%B5%EC%97%B0-%EC%A7%80%EC%8B%9C/ar-BBStv9N (검색일: 2019. 2. 20.), 그리고 원본 내용에 대해서는 https://www.youtube.com/watch?v=aKQGb3c96P8 (검색일: 2019. 2. 28.) 참조.

공연날짜	작품제목	공연장소	참가 인원(명)	비고
1949.10.	〈조국의 통일을 위하여〉			
1953.9.30.	〈보병훈련체조〉	모란봉경기장		한국전쟁 발발로 중단 후 첫 공연
1955.8.16.	〈해방의 노래〉	모란봉경기장		최초로 배경대를 도입한 작품
1959.8.15.	〈영광스러운 우리 조국〉 (3장 8절)	모란봉경기장	15,000	장과 절로 나뉘어 진행된 첫 작품 체조대와 배경대의 유기적 결합
1960.8.15.	〈우리 조국 만세〉(7장)	모란봉경기장		광복 15주년 기념
1961.5.7.	〈승리자의 명절〉 (5장 6절)	함흥시경기장	11,600	2·8비날론공장 준공 및 5·1절 경축
1961.6.6.	〈공산주의건설의 후비대〉(4장, 마감장)	모란봉경기장	11.000	조선소년단창립 15돐경축 체육과 예술의 결합
1961.8.15.	〈8월의 명절〉(9장)	모란봉경기장	17,000	광복 16주년 기념
1961.9.21.	〈로동당시대〉 (6장, 마감장)	모란봉경기장	28,000	조선노동당 제4차대회 '우리식 집단체조의 원형'
1962.2.8.	〈보천보의 홰불〉 (6장 11절)	함경남도 장진군 스키장	1,400	인민군 창건 기념 첫 '눈우집단체조'(스키집단체조)
1962.8.27.	〈바다는 청년들을 부른다〉	함경남도 신포시	3,000	첫 '물우집단체조' (해양집단체조)
1962.9.9.	〈빛나는 우리 조국〉 (5장 8절)	청진시경기장	27,000	'공화국' 창건 14돐과 청진화학섬유공장준공경축
1963.8.15.	〈로동당의 기발따라〉	혜산		8·15해방 18주년 경축
1963.9.9.	〈천리마조선〉 (서장, 4장, 종장)	모란봉경기장	37,000	'공화국' 창건 15주년 경축
1964.2.	〈다시 한번 비약〉	평양		'얼음우집단체조' 대표작
1964.10.11.	〈천리마조선〉 (서장, 6장, 종장)	모란봉경기장	45,000	체육절 제정 15돐 기념 첫 인민상 계관 작품(1965년)
1964.5.2.	〈독로강반의 새 노래〉	평북	20,000	
1964.9.9.	〈압록강반의 새 노래〉	신의주		
1964.	〈황금의 북청벌〉	북청군	12,000	
1964.	〈풍년든 과수산〉	북청군	9,000	
1964.	〈로동당시대 아들딸〉	평양 서성중학교	2,200	비상집단체조
1964.	〈자력갱생〉	함남 함주군	1,500	비상체조
1965.10.6.	〈혁명의 시대〉 (전7장1절)	모란봉경기장	41,000	조선노동당 창건 20주년 경축
1965.10.11.	〈혁명의 후비대 만경대의 아들딸〉 (3장, 마감장)	만경대혁명 학원운동장	10,000	조선노동당 창건 20주년 기념

1965.	〈동해의 노래〉	함남 신포시	15,000	군단위 집단체조의 전형
1967.4.12.	〈혁명의 후비대〉			만경대혁명학원 창립 20돐 기념
1967.5.2.	〈혁명의 시대〉	모란봉경기장		5·1절 기념
1968.4.	〈김일성 원수님의 위대한 혁명사상을 따라 배우자〉(4장 2절)			김일성 생일 56주년 기념
1968.9.10.	〈천리마조선〉 (서막, 7장, 종막)	모란봉경기장	45,000	'공화국' 창건 20주년 경축
1968.	〈대를 이어 혁명의 꽃을 계속 피우자〉			남포 해주혁명학원 창립 10주년 기념
1968.7~10.	전국중학교 집단체조경기대회			'공화국' 창건 20주년 경축 도별 경연 방식
1969.4.15.	〈혁명의 요람, 만경대〉 (5막 7장)	평양 (만경대구역)	8,000	김일성 생일 57주년 기념
1969.4.15.	〈수령님께 충성을 맹세합니다〉	평양 (천리마혜산 고등의학교)		김일성 생일 57주년 기념 스케이트 집단체조
1969.4.	〈김일성 원수님 고맙습니다〉(7장)	평양		평양시 선교구역 유치원생 출연, 유치원 집단 체조
1970.6.1.	〈세상에 부럼 없어라〉 (머리장, 5장, 마감장)	모란봉경기장	5,000	6·1국제 아동절 20주년 기념 유치원집단체조
1970.8~10.	전국중학교 집단체조경기대회			조선노동당 제5차대회 도별 경연 방식
1970.11.8.	〈로동당의 기치따라〉 (서막, 6장, 종막)	모란봉경기장	75,000	조선노동당 제5차 대회 경축
1971.6.	〈로동당의 기치따라〉 (서막, 7장, 종막)			사로청 제6차대회 경축 인민상 계관작품(71년)
1972.4.16.	〈혁명의 태양이 솟은 만경대〉	평양		
1972.5.30 ~31.	〈수령님께 드리는 영광의 노래〉(머리장, 4장)	동경 고마자와 경기장	10,000	김일성 생일(60) 기념 조총련계 학생들이 출연
1973.4.	〈혁명의 태양이 솟은 만경대〉	평양	10,000	김일성 생일 61주년 기념
1973.9.9.	〈은혜로운 해빛아래 꽃피는 평남도〉 (서막, 7장, 종막)	남포시경기장	50,000	'공화국' 창건 25주년 경축
1974.4.	〈만경대 피여 나는 충성의 붉은 꽃〉(서막, 5장)		15,000	김일성 생일 기념

공연날짜	작품제목	공연장소	참가 인원(명)	비 고
1974.9.9.	〈주체의 해발〉(6장)	남포시경기장		공화국 창건 26주년 경축
1975.8.	〈주체의 대야금기지〉	청진	30,000	해방 30주년 기념
1975.10.10.	〈위대한 주체의 기치 따라〉(서장, 7장, 종장)	모란봉경기장	35,000	조선노동당 창건 30주년 경축
1975.	〈위대한 친선 전투적 단결〉	남포시	30,000	
1977.4.25.	〈조선의 노래〉 (머리장, 7장, 종장)	모란봉경기장	35,000	김일성 생일 기념 인민상 계관작품
1978.9.22.	〈주체의 조선〉 (머리장, 8장, 종장)	모란봉경기장	50,000	공화국 창건 30주년 기념
1980.10.5.	〈당의 기치따라〉 (서장, 전8장, 종장)	모란봉경기장	50,000	조선노동당 창건 35주년, 당 제6차대회 경축 인민상 계관작품
1982.4.16.	〈인민들은 수령을 노래 합니다〉(서장, 7장, 종장)	김일성경기장		가장 많이 상연된 작품 (10월까지 45번 상연) 인민상 계관작품
1985.	〈빛나는 조선〉 (환영장, 6장 마감장)			해방 40주년, 당 창건 40주년 기념
1987.4.15.	〈번영하는 주체조선〉	김일성경기장		김정일 담화 「집단체조를 더욱 발전시킬 데 대하여」가 나옴
1988.9.9.	〈공화국이 걸어온 40주 년〉(환영장, 서장, 8장, 종장)	김일성경기장	50,000	'공화국' 창건 40주년 기념
1989.7.2.	〈오늘의 조선〉 (머리장, 6장, 마감장)	김일성경기장	50,000	제13차 세계청년학생축전 참가자 관람. 27회 공연
1990.10.10.	〈일심단결〉(서장, 7장)	김일성경기장	50,000	당 창건 45주년 경축 인민상 계관작품
1992.4.	〈수령님 모신 내 나라〉 (경축장, 7장, 마감장)	김일성경기장	100,000	김일성 생일 기념
1992.2.16.	〈영원히 당과 함께〉 (머리장, 6장, 마감장)	평양체육관		김정일 생일 기념 첫 실내집단체조
1993.2.	〈당을 따라 천만리〉 (경축장, 4장, 마감장)	평양체육관		김정일 생일 기념 실내집단체조
1993.7.27.	〈우리는 승리하였다〉	5월1일 경기장	76,000	5월1일경기장에서의 첫 작품
1994.2.	〈당을 품은 영원하리〉	평양체육관		김정일 생일 기념 실내집단체조
1994.	〈농촌테제의위대한 승리〉 (경축장, 4장, 마감장)	평양체육관		사회주의농촌테제 발표 30돐 경축 실내집단체조

1995.2.	〈영원히 높이 모시리〉 (경축장, 머리장, 3장, 마감장)	평양체육관	10,000	김정일 생일 기념 실내집단체조
1995.10.	〈주체사상의 기치따라 영광의 50년〉 (경축장, 경모장, 머리장, 3장, 마감장		50,000	당창건 50주년 기념
1996.2.	〈장군님 따라 붉은기 지키리〉(경축장, 서장, 7장, 마감장)	평양체육관	10,000	김정일 생일기념 실내집단체조 전광장치, 환등식 배경 사용
1997.2.	〈조선아 너를 빛내리〉 (경축장, 서장, 4장, 마감장)	평양체육관	10,000	김정일 생일 기념 실내집단체조
1998.4.9.	〈혁명의 심장-평양을 결사수호하라〉	김일성광장	10,000	국방위원장 추대 6돌기념 국방집단체조
2000.10.12.	〈백전백승 조선로동당〉 (서장, 4장 14경, 종장)	5월1일경기장	100,000	첫 '대집단체조와 예술 공연'작품 첫 김일성상 계관작품
2001.9.9.	〈백전백승 조선로동당〉 (서장, 4장 14경, 종장)	5월1일경기장	100,000	재공연
2002.2.	〈선군의 기치 따라〉	평양체육관		실내집단체조

*출처: 박영정, 『21세기 북한 공연예술 대집단체조와 예술공연〈아리랑〉』, 월인, 2007, pp.27-30.

3) 의미

북한 집단체조의 형성 과정은 북한체제의 형성 과정과 밀접하게 연결되어 있다. 집단체조의 시작이 근대국가의 형성 과정에서 집단주의를 '국민'들에게 앙양하기 위한 것이었고, 2차 세계대전 이후 사회주의 국가에서 발전되어온 것과 같은 맥락이다. 북한에서도 사회주의 국가의 완성과 이후 김일성 중심의 유일지배체제 구축 과정에서 집단체조가 발전되어 왔다고 할 수 있다. 이러한 맥락에서 북한 집단체조의 의미를 정리하면 다음과 같다.

첫째, 북한의 집단체조는 국가주의의 완성과 유일지배체제 성

립과 밀접하게 관련되어 있다.[34] 해방 이후 처음 공연되었던 〈소년들의 련합체조〉와 〈특별체육의 밤〉은 체육행사라고 할 수 있지만, 다음부터 창작된 〈김일성 장군만세〉나 〈조선의 하나〉, 〈조국의 통일을 위하여〉는 북한의 건국 정당화와 결합되어 있다. 이러한 경향은 전후 복구시대에도 지속되는데 집단체조가 정치적 목적에 활용되고 있음을 보여준다. 그러나 더욱 중요한 것은 유일지배체제 이후 집단체조의 성격도 이에 부합하여 바뀌었다는 것이다. 1960년대 이후 북한 문학예술이 전반적으로 수령형상문학과 항일혁명문학 중심으로 재편되는데 집단체조도 마찬가지였다. 집단체제의 원형이 김일성이 창작하였다는 1930년대 '꽃체조'가 되었고, 내용도 유일지배체제의 정당화, 김일성의 위대함을 강조하는 것으로 바뀌게 된다. 내용뿐만 아니라 창작과 공연에서도 김일성·김정일의 지도가 절대적인 가치를 갖는 것도 같은 맥락에서 이해할 수 있다. 그리고 김일성·김정일의 생일을 기념하는 집단체조가 공연되고 가장 많이 공연되었던 집단체조가 〈인민들은 수령을 노래합니다〉라는 것도 유일지배체제와의 연관성을 대변한다.

둘째, 집단체조의 형식이나 내용의 변화가 지속되었다는 것이다. 처음에는 문자 그대로 집단으로 하는 체조로서 소년들의 육체적 단련을 중시하였던 북한의 집단체조는 1955년 〈해방의 노래〉에서 배경대가 도입되면서 공연 참여자와 관람자가 모두 참여하는 형식이 된다. 체조대와 배경대와 더불어 음악이 부가되면서 집단체

........

34 집단체조가 '순수한 예술'이 아니고 '위대한 현실을 반영'하고 있다는 사전 정의에서 이러한 특성이 잘 드러난다.『정치용어사전』, 평양: 사회과학출판사, 1970, p.570.

조의 3대 구성요소가 완결되고 형상문제, 유사성과 예술화가 완성되는 것이 1961년의 〈로동당시대〉라고 하고 있다.[35] 이후 수상집단체조나 빙상집단체조 등 형식의 다양화가 이루어지는데 2000년 〈백전백승 조선로동당〉을 계기로 형식의 전면적으로 바뀌게 된다. 이전에도 체조에 예술성이 가미된 것이 집단체조였으나 공식적으로 이름 자체가 "대집단체조와 예술공연"으로 바뀌면서 기념일 등에 실시하는 체육 이벤트에서 독립적인 하나의 예술공연이 되었다는 것이다. 이전의 집단체조에서는 체조대가 체육을 기반으로 하였다면 대집단체조에서는 무용이나 민속공연 등이 결합하면서 종합예술적인 성격을 지향하고 있다. 대집단체조와 예술공연의 형식은 2018년 〈빛나는 조국〉에까지 지속되고 있다.[36]

셋째, 북한의 집단체조가 유일지배체제의 대두와 같은 정치적 환경 변화와 밀접하게 연관되어 있지만 동시에 사회적 변화나 대외 환경 변화와도 무관하지 않다고 할 수 있다. 형식에서 일대 전환이라고 할 수 있는 '대집단체조와 예술공연'의 등장도 '고난의 행군'을 넘어선 북한이 대내외적으로 체제 유지를 과시할 필요성이 있었기 때문이었다.[37] 다시 말하자면 외적으로는 체제가 건재함을 과시하고 내적으로는 고난의 위기를 경험하면서 이완되고 있는 주민들을 재통합하기 위해서 10만 명에 달하는 인원이 참가하는 집단체

.......

35 김현태, 「집단체조의 어제와 오늘」, p.23.
36 〈아리랑〉에서 배경대를 하나의 스크린으로 활용한다든지, 〈빛나는 조국〉에서 드론을 사용한다든지 하는 것들은 과거와 다른 형식적 변화나 근본적인 변화라기보다는 기술적인 변화 혹은 발전이라고 할 수 있다.
37 박영정, 『21세기 북한 공연예술 대집단체조와 예술공연 〈아리랑〉』, 월인, 2007, p.42.

조를 구성하였다는 것이다. 북한을 최초로 방문한 미국의 올브라이트 국무장관이 공연 〈백전백승 조선로동당〉을 관람한 것처럼 〈아리랑〉도 북한을 방문한 남한 주민들을 포함하여 외부인들에게 일종의 관광코스의 역할도 하였다는 것도 북한체제의 대내외 환경변화가 집단체조의 성격 변화에 영향을 미쳤다고 볼 수 있다. 북한이 자랑하던 대집단체조와 공연이 2013년부터 중단되었던 사실도 의미가 있다. 집단체조에 참여하는 구성원에 어린아이들이 포함돼 인권침해 논란이 지속되어 왔다.[38] 따라서 부분적으로 인권 비판에 대한 북한 당국의 대응 성격이 있다. 그러나 2018년 형식이나 참여 구성에서 차이가 크지 않은 〈빛나는 조국〉이 공연되었다는 점에서 대외적인 대응보다는 내부적 요인에서 중단의 원인을 찾는 것이 적절하다. 일차적으로는 김정은 정권 수립 이후 문화예술을 전반적으로 개조하는 작업을 진행하고 있는 것과 관련이 있다고 할 수 있다.[39] 김정은이 직접 창립하였다는 모란봉악단을 일종의 '기준'으로 삼아 모든 문학예술을 바꾸고 있는데 이것은 남한문화를 포함한 외부문화에 익숙한 북한 주민들의 문화 취향 변화와 관련이 있다.[40] 또한, 시장화가 진전되는 과정에서 이념이나 물질 그리고 집단보다 개인

.......

38 북한인권정보센터; http://nkdb.org/2016/education/edu_2012_view.php?idx=360&search_category=&search_name=&syear=2010&snum=&pg=2 (검색일: 2018. 11. 10.)

39 김정은 시대 북한 문화의 변화에 대해서는 민족화해협력범국민협의회 정책위원회 엮음, 『김정은 체제 5년, 북한을 진단한다』, 늘봄플러스, 2016, pp.159-180; 이지순, 「김정은 시대의 감성정치와 미디어의 문화정치학」, 『비평문학』 59, 2016, pp.195-219.

40 모란봉 악단 따라배우기는 2015년까지 지속되었으나 이후 점차로 약화되는 경향이 있다. 『문예연감 2017』 북한문화편 참조. http://www.arko.or.kr/yearbook/2017/index.html (검색일: 2019. 2. 25.)

이 중시되는 분위기가 고양되면서 집단체조의 공연의 정치사회적 통합기능이 약화되었기 때문으로 볼 수 있다.

5. 집단체조와 매스게임의 변주

현재 남북한에서 사용되는 적지 않은 개념들이 일제강점기에서 비롯되었다는 것은 불가피한 측면들이 있다. 왜냐하면, 서구적 근대가 본격화되는 것이 일본의 식민지화와 맞물려 있기 때문이다. 집단체조 또한 마찬가지이다. 집단체조라는 장르 자체가 유럽의 후발 근대국가였던 독일에서 비롯되었고, 역사적으로는 비슷한 맥락에 있었던 일본을 통해 한반도에 들어온 결과, 국가주의, 집단주의와 더욱 강하게 관련되었다고 볼 수 있다. 단순히 개인의 신체를 발전시켜 건강을 증진시키고자 하는 것이 아니라, 신체에 대한 집단적인 규율을 통해 국가주의를 신장하는 차원에서 집단주의가 활용되었다는 뜻이다. '내선일체(內鮮一體)'나 '동북아공영(東北亞共榮)'을 주장하였던 일본 제국주의의 입장에서는 집단체조는 일본국민이나 식민지 조선인들을 통합시키는 유용한 수단이었다고 할 수 있다.

식민지 시대가 끝나고 새로운 국가를 건설하는 과정에서 대표적인 식민지 잔재의 하나인 '집단체조'가 남북한에 모두 존속되었다는 것은 의미가 있다. 친일파가 권력의 핵심이 되면서 식민지 청산에 소극적이었던 남한은 그렇다고 하더라도 반제국주의의 기치를 강조하였던 북한에서도 집단체조는 유지되었고, 오히려 발전하였다는 것이다. 북한에서 집단체조가 활발하게 전개된 것은 일차적

으로 전후 사회주의 국가에서 집단체조가 활성화된 것과 무관하지 않다고 할 수 있다. 남한이 미 군정하에 새로운 근대국가를 만들어 갔듯이 소련의 지도하에 국가건설을 추진한 북한에서 소련 중심의 사회주의 체제가 중요한 모델일 수밖에 없었고, 집단체조도 예외는 아니었다고 볼 수 있다.

북한에서는 집단체조가 남한에서 매스게임이 된 것은 해방 이후 남북한의 언어 환경 차이가 작용했다고 할 수 있다. 주요개념을 한글화하고자 했던 북한과 달리 미국의 문화적 영향력에 강했던 남한에서는 영어 사용이 자연스러운 현상이었기 때문에 집단체조와 매스게임이 대표적인 용어가 되었다. 그럼에도 불구하고 집단체조와 매스게임 개념이 의미하는 바는 남북한에서 크게 차이가 나지 않았다. 무엇보다 남북한이 체제와 이념의 차이에도 불구하고 매스게임/집단체조가 활발하게 진행되었다는 점이다. 내용의 차원에서 본다면 집합적 체육을 기본으로 하면서, 카드세션/배경대가 결합된 형식이 유사하다. 참여하는 구성원도 기본적으로 학생들이 중심이라는 점, 기념일이나 대규모 체육행사의 일환으로 공연이 이루어진 사실도 유사하다. 반면 구체적인 매스게임/집단체조의 구성에서는 북한이 정치적 메시지의 전달을 강조하고 있다는 점에서 차이가 있다. 특히 북한에서는 유일지배체제가 성립된 이후 최고지도자에 대한 충성을 강조하는 내용이 주를 이루고 있다는 점은 남한의 매스게임과 차이가 커졌다고 볼 수 있다.

개념의 변화라는 차원에서 본다면 매스게임/집단체조는 차이와 유사성을 모두 갖고 있다. 기본적으로 매스게임/집단주의가 남북에서 모두 활발하게 진행된 것은 남북한이 모두 강력한 권위주의 국

가체제가 성립되고 유지되었기 때문이다. 따라서 매스게임/집단체조는 국가주의 실현, 개인의 신체에 대한 국가의 규율이라는 의미를 내포하고 있다. 북한에서는 유일지배체제 성립 이후 집단체조가 더욱 활성화되었고, 남한에서는 군사 권위주의 정부 수립 이후 매스게임이 일상화된 것도 이러한 맥락에서 이해할 수 있다. 기본적으로 체육행사에 비롯되어 카드섹션/배경대와 결합하여 운동장의 참여자와 관중석의 참여자가 하나의 집단화되는 것도 남북한이 공유하는 특징이다.

북한에서는 집단체조의 개념 변화가 두드러진다는 점에서 남한과 차이가 있다. 단순한 체육행사에서 정치적인 의미가 부여되는 정치행사적 성격을 갖게 되었고, 2000년 대집단체조와 예술공연으로 이름 자체가 바뀌게 된다. 대집단체조와 예술공연은 국가주의와 집단주의의 고양 그리고 체조대와 배경대의 일체감 있는 참여 등 기존 집단체조의 근본 성격을 유지하고 있다. 그러나 북한 내부 주민만이 아니라 외부 사람들로 관객의 범위를 확장하고 있다는 점에서 기존 집단체조와는 차이가 존재한다. '보여주는 공연'이 됨으로써 대집단체조와 예술공연은 정치적 목적 외에도 상업적 성격을 가질 수 있다. 이 경우 관객(공연에 참여하지 않은 순수한 의미의)인 외부인들을 고려해 공연 내용도 변화할 수 있다.[41] 따라서 북한의 대집단체조와 예술공연은 정치적인 행사와 상업적 행사가 결합된 형태의 공연이 되었다고 할 수 있다.

.......

41 〈아리랑〉의 경우에도 관객에 따라 구성이 차이가 있었으나, 2018년 문재인 대통령이 관람한 〈빛나는 조국〉에서는 남한 사람들을 고려한 내용이 변화가 적지 않았다.

남한의 경우, 매스게임은 더이상 현실에서 직접 경험하기 어려워지고 있다는 점에서 개념 자체가 사장될 가능성이 있다. 민주화가 진행되고 IMF 등을 겪으면서 사회적 변화가 적지 않은 남한에서 집단주의를 기반으로 한 매스게임은 개인 차원이나 조직 차원에서 적합성을 유지하기 어렵다. 매스게임이 열린 전국체전 등의 체육행사뿐 아니라 올림픽을 포함한 국제 수준의 체육행사에 매스게임은 사라졌다고 할 수 있다. 대신 대가를 받는 전문 공연들이 자리를 잡는 추세이다.

　　남한 수준은 아니지만, 시장화를 토대로 체제전환을 경험하고 있는 북한에서도 개인화와 물질화가 진행되면서 전통적인 집단체조가 유지되기는 쉽지 않을 것이다. 국가건설기나 권위주의체제가 강력하게 유지된 시기 남북한에서 활성화되었던 매스게임/집단체조는 민주화(남한)와 체제전환(북한)에서 의미가 축소되거나 의미가 전환되고 있다고 할 수 있다.

참고문헌

1. 남한 문헌

권갑하, 「북한의 '대집단체조와 예술공연 〈아리랑〉' 변화 양상 연구」, 『문화예술콘텐츠』15, 2015.

김규정·김봉화, 「북한공연예술의 특징과 "아리랑"의 사회문화적 기능에 관한 고찰」, 『기초조형학연구』9(1), 2008.

김문자·오복영, 「매스게임작품구성 및 지도연출에 관한 연구(제11회 전국소년체전혼성, 합동매스게임을 중심으로)」, 『한국 체육 교육 논문집』1982(1), 1982.

김봉화, 「북한 공연예술에 활용된 미디어 연구: 북한 공연예술 아리랑을 중심으로」, 숭실대학교 대학원 석사학위논문, 2009.

김양희, 「대집단체조와 예술공연 〈아리랑〉에 나타난 정책적 함의」, 『한국예술연구』5, 2012.

김정자, 「우리나라 mass game의 實態 調査」, 경희대학교 교육대학원 석사학위논문, 1982.

김정자·임성애, 「매스게임의 공간구성 모형에 관하여:평면적 대형을 중심으로」, 『체육』98, 1975.

김창남, 「유신체제와 긴급조치세대 '유신문화'의 이중성과 대항문화」, 『역사비평』30, 1995.

리미남, 「북한의 '아리랑 축전'과 무용」, 『민족무용』1, 2002.

민경찬, 「북한의 '아리랑 축전'과 음악」, 『민족무용』1, 2002.

박계리, 「[Culture365!] 박계리의 스케치北 61: 중남미 가이아나, 매스게임에 매료되다」, 『통일한국』397, 2017.

서은주, 「1970년대 '민족문화' 담론과 한국학」, 『語文論集』54, 2013.

송은영, 「1960~70년대 한국의 대중사회화와 대중문화의 정치적 의미」, 『상허학보』32, 2011.

송주현, 「국가비상사태 전후의 문화정치와 지식 전유의 한 양상-이병주 소설을 중심으로」, 『이화어문논집』40, 2016.

송치만·조은진, 「북한의 집단적 몸짓 기호의 의미작용 연구」, 『통일인문학』62, 2015.

안찬일, 「김정일 우상화 정치에 인민대중을 동원시키는 아리랑 공연」, 『北韓』431, 2007.

윤은숙, 「우리나라 Mass game의 變化에 관한 調査研究 : 88올림픽 前後(1982-1992年)을 中心으로」, 공주대학교 교육대학원 석사학위논문, 1994.

윤희상, 「매스게임 구성법의 研究」, 『논문집』 27, 1987.

이계환, 「북한바로알기: 북한의 아리랑축전」, 『노동사회』 63, 2002.

이상록, 「개발과 문화를 통해 본 유신정치」, 『역사문제연구』 28, 2012.

이영희, 「올림픽 매스게임 모형설계를 위한 국민무용 제정논고」, 『체육』 194, 1984.

이하나, 「유신체제기 '민족문화' 담론의 변화와 갈등」, 『역사문제연구』 28, 2012.

전영선, 「북한의 대집단체조예술공연 '아리랑'의 정치사회적·문화예술적 의미」, 『중소
연구』 26(2), 2002.

최경혜, 「매스게임의 지도에 대하여」, 『체육』 66, 1971.

한경자, 「북한식 대집단체조와 예술공연의 전개」, 『무용역사기록학』 33, 2014.

황경숙, 「북한무용의 현황과 대집단체조와 예술공연 "아리랑"」, 『움직임의 철학: 한국
체육철학회지』 16(1), 2008.

2. 북한 문헌

김정일, 「집단체조는 체육기교와 사상예술성이 배합된 종합적이며 대중적인 체육형식
입니다」, 『김정일 선집 8권』, 평양: 조선로동당출판사, 1997.

_____, 「집단체조를 더욱 발전 시킬데 대하여」, 『김일성 선집 9』, 평양: 조선로동당출
판사, 1997.

『정치용어사전』, 평양: 사회과학출판사, 1970.

『현대조선말 사전』, 평양: 과학백과사전출판사, 1981.

『조선말사전』, 평양: 과학원 출판사, 1962.

『조선말 대사전』, 평양: 사회과학출판사, 1992.

『조선말 사전』, 평양: 과학백과사전출판사, 2004.

『조선말 대사전 증보판』, 평양: 사회과학출판사, 2007.

교예와 서커스, 공연예술의 분단

전영선 건국대학교

1. '서커스'와 '교예'는 다른가?

이 글은 남북에서 서커스의 개념이 어떻게 달라졌으며, 그 달라진 개념의 결과가 어떤 형태로 나타났는지를 분석하는 데 목적이 있다. 서커스는 일제강점기에 일본을 통해 한반도로 유입되었다. 서커스는 동물을 비롯한 다양한 볼거리와 전통연희의 유희적 요소와 결합하면서 큰 인기를 모았다.

그러나 한반도가 남북으로 갈라진 이후 서커스는 남북의 정치제도의 차이만큼이나 상반된 길을 걸었다.

남에서 서커스는 볼거리가 많지 않았던 시절, 인기 있는 대중문화로 자리 잡기도 하였다. 하지만 그 인기는 오래 가지 못하였다. 1960년대 최전성기를 지나면서, 텔레비전의 보급과 함께 인기를 잃었다. 전통연희로서 전통성도 인정받지 못하고, 눈요기로 전락하면서 급격히 그 세를 잃었다. 지금은 흘러간 시대의 유랑예술(流浪藝術)로 취급받고 있다.

반면 북한에서는 서커스가 아닌 '교예'라는 이름으로, 인민이 즐기는 예술로 인정받았다. 당국의 적극적인 지원 속에 세계 최고 수준을 유지하고 있다. 교예를 연기하는 배우들은 전문예술인으로 각광받고 있으며, 교예 관련 인프라도 최상으로 구축되었다. 교예공연을 전문으로 하는 전용극장은 공중교예를 비롯하여, 지상교예, 수중교예, 빙상교예가 가능하다. 세계적인 수준을 유지하기 위하여 교예배우를 양성하는 교예학교도 운영하고 있다. 교예평론, 교예연출 같은 관련 직업도 있다. 전문예술인뿐만 아니라 군중문화 활동으로 공장이나 기업소에서 운영하는 소조에는 교예소조, 요술소조가 조직되어 있다.

북한의 교예가 최전성기를 누리게 되는 이유는 무엇이며, 남한에서는 서커스가 화석화된 이유는 무엇인가? 남북의 치열한 이념 대결 속에서 북한을 이기려는 남한에서 서커스에 대해서만큼은 무관심해진 이유는 무엇인가?

남북에서 서커스가 극단적이라고 할 만큼 차이가 난 가장 큰 이유는 서커스에 대한 '인식'이다. 서커스에 대한 남북의 인식 차이는 상당히 다르다. 이러한 인식 차이가 비교 불가의 차이로 나타났다.

남한에서 서커스는 '서커스', '곡예', '곡마'로 재주를 보여주는 유랑예술의 하나였다. 경우에 따라서 전통연희를 공연하기도 하였지만 주로 서양의 공연을 모방하였다. 대중들에게는 낯설고 신기한 볼거리들이었지만 시간이 갈수록 대중의 기호와는 맞지 않았다. 정부의 문화정책으로 수렴하기도 어려웠다. 문화재로 보호할 수 있는 범주를 벗어났다. 정부의 보호와 지원 없이 대중의 인기로 운영하는 것은 한계가 있었다. 서커스를 대체할 수 있는 대중문화가 생겨

나면서 급속히 쇠퇴하였다.

반면 북한에서는 서커스라는 말을 사용하지 않는다. '교예'라고 한다. 교예는 기교예술이라는 뜻이다. 서커스는 서양에서 유입된 것이지만 교예는 전통예술로부터 내려온 것이다. 교예라고 인정하는 순간 민족 전통의 예술이 되었다. 민족예술이기 때문에 민족적 형식에 사회주의적인 내용을 담으면서, 민족예술의 현대적 계승이라는 북한의 문화정책 안으로 수렴될 수 있었다.

북한에서 교예가 예술로 인정받고 적극적으로 발전하게 된 것은 육체활동이라는 특성과 관련된다. 교예는 기본적으로 신체를 이용한 예술이다. 북한에서 교예는 "육체운동을 형상수단으로 하여 인간의 체험과 정서, 지향 등을 반영함으로써 사회교양적 기능을 수행한다. 육체의 성장과 그 기능을 다양하게 발전시켜 주며 용감성과 인내성, 굳은 의지, 명랑성과 낙천성을 배양한다."고 설명한다. 신체의 중요성을 교양하는 역할을 한다는 것이다.

북한에서 체육은 국방체육을 기본으로 인민들의 건강한 신체활동을 주요 정책의 하나로 추진한다. 청소년들에게는 농구를 비롯한 여러 체육활동을 강조한다. 북한 교육의 목표는 지식과 덕성, 체육이 결합된 공산주의적 도덕형 인간이다. 인간의 신체에 대한 긍정적인 인식과 활동을 진작시키는 데 교예가 긍정적인 기능을 한다는 이유로 적극 장려되고 있는 것이다.

또한 교예는 민족예술의 한 영역으로 인정한다. 교예 종목 중에는 민족교예가 따로 있다. 민족교예는 특히나 민속놀이를 기반으로 개발한 교예들이다. 말 위에서 재주를 부리는 마상재를 비롯하여 널뛰기 등의 민속놀이와 관련한 민족교예를 개발하여 민족적 전통성

을 인정받는 민족교예 종목을 개발하여 현대화하고 있다. 이를 통해서 당의 문예정책이 빛을 발하고 있다는 선전에도 적극 활용한다.

다른 한편으로 교예는 대외교류와 국가 위상을 알리는 데도 적극 활용하고 있다. 대외 문화외교의 일환으로 교예를 활용하고 있으며, 국제 교예대회에 참가하고 있다. 교예는 상대적으로 국제적인 경쟁이 용이한 분야이다. 국가적 차원에서 교예를 지원하는 나라는 많지 않다. 국제 대회에서 경쟁력 있는 교예를 통해 국가 위상을 알리는 데 적극 활용하고 있다.

이런 이유로 북한에서 교예는 오랜 전통예술로서 당의 노선과 정책을 구현하는 데 이바지하는 예술로 평가한다. 국가적 차원에서 정책적으로 지원하여 인력을 양성하고, 평양교예극장을 비롯하여 교예전용 시설을 건설하고, 전문 인력을 양성하여 국제무대에서 북한의 위상을 알리면서, '주체예술의 위력을 남김없이 과시'하는 예술 장르로 활용하고 있다.

서커스/교예는 문학이나 예술과 달리 개인적인 차원의 창작이나 연행으로는 제대로 운영하기가 어려운 분야이다. 국가의 지원이 필요한 분야이다. 우선 서커스는 다양한 종목이 결합된 복합적인 공연이다. 북한에서도 교예는 교예, 막간극, 요술을 통틀어 지칭한다. 또한 전문화된 교예배우로서 활동하기 위해서는 집중적인 훈련과 전문 시설이 필요하다.

당국의 정책적인 개입 여부에 따라서 발전과 쇠망이 결정된다. 남북에서 극단적인 차이를 보이는 서커스의 현재적 상황은 정책에 따라서 어떤 결과로 나타나는지를 보여주는 대표적인 사례라고 할 수 있다.

이 글에서는 '서커스', '교예'가 남북에서 어떤 차이를 가져왔고, '교예/서커스'에 대한 개념과 인식 차이가 어떤 결과로 나타났는지를 추적하고자 한다.[1] 문헌 자료와 공연 자료를 중심으로 남북의 '교예/서커스'에 대한 정책, 사회적 인식, 세부 장르 등에 대한 분석을 통해 '교예/서커스'를 분석하였다. 분석 대상이 되는 남한 자료는 연구이론서와 언론 기사, 잡지 등이다. 북한 자료로는 ① 김일성, 김정일 등의 저작물, ②『조선예술』,『민족문화유산』등의 정기간행물, ③『로동신문』,『문학신문』등의 언론자료 ④『조선의 민속전통』등의 연구서이다.

2. 서커스의 유입과 남한에서의 전개 과정

1) 서커스의 한반도 유입

서커스는 서양의 서커스 공연과 전통연희의 요소를 어떻게 보느냐에 따라서 전통연희의 현대적 발전으로 보기도 하고, 서양으로부터 유입된 새로운 대중문화로 보기도 한다. 현대적 의미의 서커스는 갑오경장 이후 개화기에 들어왔다. 일제강점기를 거치면서 일본을 통해서 들어온 서양 서커스의 영향이 컸다. 서양의 서커스 영

........

1 이 글에서는 '서커스', '교예', '교예/서커스'의 세 가지 용어를 사용한다. '교예/서커스'는 남북을 동시에 설명할 때 중립적인 의미로 사용하며, '서커스'는 서양의 서커스를 설명하거나 남한에서 서커스를 의미할 때, '교예'는 북한 교예의 종목이나 북한을 설명할 때 사용한다.

향이 크기는 하였지만 전통연희의 영향도 무시할 수 없었다.

근대적 의미의 서커스가 한반도로 유입된 것은 일제강점기였다. 기록으로 확인할 수 있는 최초의 곡마단은 1910년 9월에 러시아에서 온 바로프스키(Barovsky) 곡마단이었다. 일본 순회공연을 통해 엄청난 인기를 확인한 바로프스키 공연단이 조선에 들어오면서 청중의 비상한 관심 속에 흥행에 성공하였다.[2] 바로프스키 곡마단은 1910년과 1919년 두 번의 공연을 통해 곡마단을 유행시키는 데 결정적인 역할을 하였다.

대중적인 인기 속에서, "1800년대 후반과 1900년대 초 한국에서 공연을 했던 일본의 여러 단체"의 영향으로 서커스가 인기를 모으면서 자생적인 서커스 단체가 생겨났다. 곡마단이 새로운 문명, 신문물로 인식되면서, 빠른 속도로 확산되었다. 서커스가 빠르게 확산될 수 있었던 것은 서커스가 새로운 시대의 문명이라는 인식 때문이었다.

러시아와 일본 등 외국에서 온 곡마단이 궁중 공연을 시작으로 조선에 유입되었고, 공진회와 같은 박람회의 여흥으로 소개되면서 급속도로 입소문을 타기 시작해 인기를 구가했다. 당시 조선인들이 곡마단을 단순히 오락이나 구경거리로 여기지 않고

........

2 신근영, 「일제 강점 초기 곡마단의 연행 양상」, 『남도민속연구』 27, 2013, p.118: "기록으로 확인할 수 있는 조선 최초의 곡마단 공연은 러시아에서 온 바로프스키 곡마단이다. 그들은 이미 일본에서는 유명한 곡마단이었는데, 여러 마리의 말들을 이용한 곡마술과 공중 그네 기예가 특히 명성이 높았다. 1910년 9월 바로프스키 곡마단은 상해를 지나 만주에서 일본으로 향하던 중 조선에 들러 공연을 했다. 흥행은 9월 13일부터 2주간 행해졌다."

외국 문물과 함께 유입된 '신문물'의 하나로 인지했음을 살펴보았다. 곡마단을 대하는 태도는 조선인은 물론 식민권력조차도 매우 긍정적이었음도 확인할 수 있다.[3]

서커스의 인기에 힘입어 일본 고사쿠라 서커스의 단원으로 활동하던 동춘(東春) 박동수가 1925년 국내 최초로 조선사람 30여 명을 모아 동춘서커스단을 창단하였다. 동춘서커스단은 1927년 전남 목포에서 첫 공연을 가진 이후 다양한 공연으로 1960년대까지 한때 단원이 250명에 달할 정도로 큰 대중적 인기를 누렸다.[4]

허정주는 서양의 서커스와 전통연희가 복합된 서커스를 구분하여 서커스의 역사를 '근대 서커스' 시대와 '현대 서커스' 시대로 나누었고, 해방 이후에는 '남한 서커스'와 '북한 서커스'로 나누었다. 근대 서커스 시기는 "우리의 전통 곡예/서커스를 현대적으로 계승하는 토대 위에서 일본·유럽·러시아 등지의 서커스 전통을 수용하면서, 우리 나름의 새로운 근대 서커스 역사를 모색해 나아간 시기"로 "'곡마단'이라는 이름으로 활동"하던 시기이다.[5] 서커스는 '곡마단', '곡예단', '곡마술단'으로 불렸는데, '곡마단'은 서커스라는 말이 통용되기 이전에 가장 사용된 용어이다. 곡마단의 마는 말 마(馬)였다. 기본적으로 말을 다루는 기예가 포함되어 곡마단으로 널리 퍼

.......

3 위의 글, pp.142-143.
4 김영아, 「가치혁신으로 본 태양서커스(Cirque du Soleil)와 우리나라 서커스의 향후 과제」, 『비교문학』 55, 2011, p.336.
5 허정주, 「한국 현대 곡예/서커스의 시대적 변화 양상-1960년대~2000년대의 레퍼토리를 중심으로-」, 『공연문화연구』 30, 2015, p.589.

졌다.

　서커스와 전통연희의 관련성을 논의할 때마다 말(馬)은 관련성의 핵심 요소이다.[6] 말을 이용한 재주는 옛 문헌에서도 확인된다. 북한에서도 말재주는 민족교예로 분류한다. 서양의 서커스에서 말을 이용하는 것과 동양에서 말을 이용한 마상재와 같은 재주를 어떻게 볼 것인가에 따라서 전통연희와의 관련성이 연계된다.[7]

　곡예단, 곡마술단, 서커스단으로 이름으로 불리던 서커스단에서도 말을 이용한 재주가 주목을 받으면서, 곡마단으로도 알려지게 된 것이다. 사전적인 의미로 곡예는 '숙련된 손발재주를 가지고 사람들을 놀라게 하는 예능'이라는 뜻이다. 일본어에서 곡(曲)은 무언가를 놀린다, 희롱한다는 뜻을 갖고 있다. 곡예는 숙련된 기술로 재미있게 논다는 의미였다.[8]

　말을 이용한 재주가 서커스 공연의 핵심이었다. 하지만 말 재주

........

6　김미진, 「북한 교예의 기원과 행태 연구」, 『동아시아문화연구』 62, 2015, p.230: "곡예는 이미 전통연희라는 형태로 오래전부터 전수되었으며, 삼국시대에는 서역과 중국으로부터 전래된 산악(散樂)·백희(百戱)의 영향을 받아 발전을 거쳐 왔다."

7　신근영은 일본의 '미세모노'를 분석하면서, 교예/서커스 공연은 한 형식이 아니라 다양한 형식으로 구성되었는데, 이 중에서 말을 이용한 공연은 조선의 마상재로부터 시작된 것으로서 동양곡마이며, 서양에서 새롭게 들어온 것은 서양곡마라는 입장이다. "서양의 서커스가 일본에 유입되면서, 일본은 자신들의 곡예를 '동양곡마', 서양의 것을 '서양곡마'라 구분해 불렀다. 원래 일본의 곡마는 본래 조선에서 건너간 마상재(馬上才)에서 비롯된 곡예종목"이었다는 것이다. 이에 대해서는 신근영, 「근대 일본 미세모노[見世物]의 변화와 그 안에 표상된 조선」, 『공연문화연구』 31, 2015, p.426 참고.

8　신근영, 「일제 강점 초기 곡마단의 연행 양상」, pp.116-117: "여기서 곡마단이란 오늘날 서커스를 말한다. 일제강점기에는 단체명에 따라 곡마술단, 곡예단, 서커스단 등 여러 이름으로 불렸다. 곡마단에는 기본적으로 말(馬)을 다루는 기예가 포함되어 있었는데, 강점 초기에는 마술(馬術)을 위주로 하는 단체들이 주로 유입되었다. 시간이 지나면서 곡예단이나 마술단에서도 곡마단과 유사한 공연종목이 연행되었다."

라고 해도 형식에 따라서 해석이 달랐다. 한편에서는 전 세계 인류들은 서커스와 유사한 공연예술을 가지고 있다고 보았다. 인류가 생겨나면서부터 신체나 동물을 이용한 볼거리가 있었다는 입장이다. 다른 한편에서는 서커스를 이전 볼거리와는 구분한다. 현대적인 의미로서 서커스 공연은 이전의 연희와는 구분된다는 입장이다. 서커스단이 초기 곡마단으로 불리게 된 것도 과거와는 다른 현대적 서커스의 영향이라는 것이다.[9]

이러한 논쟁은 서커스의 개념과 연관되는 것이다. 하지만 실제 서커스 공연에서는 이러한 구분은 의미가 없었다. 일제강점기를 통해 소개된 서커스가 나름대로의 레퍼토리를 확장하면서 발전하였다. 흥행에 필요한 요소는 모두 공연에 올렸다. 남한 서커스를 대표하는 동춘서커스의 주요 레퍼토리는 마술, 몸재주, 연극/악극, 쇼(춤, 노래, 코미디) 등이 포함된 종합 공연이었다.

2) 전통연희인가 서양 공연문화의 유입인가

서커스에 대한 인식은 크게 두 가지로 나뉜다. 하나는 전통연희의 현대적 흐름으로 본다. 다른 하나는 서양으로부터 유입된 새로운 양식이라는 입장이다.

전통연희라고 보는 견해는 두 가지를 근거로 하였다.

첫째, 교예의 동작과 그 기원이 인간활동과 관련이 있다는 것이

........

9 "현대적 의미의 서커스는 1768년 영국의 말 타기 곡예사 필립 애스틀리(Philip Astley, 1742－1814)로부터 시작"하였다고 본다. 김영아, 「가치혁신으로 본 태양서커스(Cirque du Soleil)와 우리나라 서커스의 향후 과제」, p.327.

다. 서커스의 동작은 인간의 신체와 기구를 이용하여 재주를 부리는 것은 '인류의 역사와 함께 한다'는 입장이다.[10] 역사기록에서 근거를 찾는다. 서커스와 관련 있는 전통연희에 대한 기록은 삼한시대로 올라간다. 자연의 재앙을 막고, 평안과 풍년을 기원하며 농공시필기(始畢期)에 하늘에 재를 올렸던 고구려의 동맹(東盟), 부여의 영고(迎鼓), 예의 무천(舞天) 등의 행사에서는 푸짐한 음식과 함께 술과 노래가 벌어졌고, 그 자리에서 특별한 재주도 선보였다는 기록이 있다. 초기 서커스 공연에서도 가무백희, 산악백희 등에서 행해졌던 연희의 흔적이 있었다.[11]

두 번째 근거는 전통연희패의 소멸과 서커스단의 활동 시기에 주목한다. 남사당패, 솟대쟁이패, 대광대패 등이 전통연희패들이 소멸한 1920-30년대가 바로 서커스단이 대중의 인기를 모았던 시기이다. 전통연희패 단원들이 서커스로 흘러 들어갔을 개연성은 충분하다.[12]

........

10 이영호, 「북한 교예(巧藝)를 통해 본 민족공통성 연구」, 건국대학교대학원 석사학위논문, 2018, p.17: "서커스, 즉 '곡예'의 탄생은 인류의 역사와 같이 하고 있다. 생존을 위한 투쟁과 수렵활동은 자연스럽게 육체적 능력과 기능의 발달을 가져왔고, 수렵할 대상을 찾기 위해 높은 곳에 오르거나 멀리 있는 사냥감을 맞춰 잡는 일, 민첩하게 장애물을 넘는 것 같이 무리에서도 뛰어난 능력을 발휘하는 행동은 여러 사람에게 자랑할 재주가 되었다. 그리고 많은 사람들이 모여 즐기는 자리는 자연스럽게 뛰어난 재주를 가진 사람들의 능력이 발휘되는 장이 되었다. 이처럼 곡예는 노래하고 춤추는 것처럼 인간의 삶속에서 자연스럽게 나타나는 현상이라고 할 수 있으며 그 역사도 유구한 것으로 추정된다."

11 김영아, 「태양서커스(Cirque du soleil)의 성공 요인과 동춘서커스의 미래 전략에 관한 연구」, p.304.

12 신근영, 「일제 강점 초기 곡마단의 연행 양상」, p.117: "곡마단의 출현 시기는 전통연희집단이 자구의 길을 모색하던 때와 맞물려 있어 관심을 요하고 있다. 전통연희집단 중 잡기를 위주로 하던 집단들(남사당패, 솟대쟁이패, 대광대패 등)이 1920, 30년대에 대부분 소멸했다는 점에서 더욱 그러하다. 줄타기, 방울받기, 솟대타기 등 전통적인 곡예 종목에 종

허정주는 서커스 도입 시기의 레퍼토리들은 전통연희와 비교한 결과 상당 부분이 일치한다고 주장한다. 조선시대의 곡예 관련 자료들을 종합·검토해 보면, 주요 곡예/서커스 레퍼토리들을 확인할 수 있다는 것이다. 뿐만 아니라 서커스의 종목에서는 기존의 전통연희의 전통적 정체성을 유지하고자 노력하였다는 것이다. 몸재주 분야를 포함하여 쇼 분야에서도 일부 전통 레퍼토리의 계승작업을 통해 전통적 정체성을 유지하고자 한 노력이 있었다는 것이다.[13]

서커스가 곡마단의 공연을 따르고 있지만 그 바탕에는 전통연희가 있었다는 주장이다. 서커스 종목에 전통연희 내용이 있거니와 전통연희 자체가 서커스의 형식으로 변화된 흔적도 찾을 수 있다는 것이다. 실제 서커스단의 공연 내용을 분석해보면 전통연희의 종목이 상당히 있었다. 남사당패를 비롯한 전통연희의 재주를 가진 유랑예인들이 서커스단으로 들어오면서 자연스럽게 전통연희에서 행해지던 종목이 서커스단에서도 행해졌었다. 서커스는 전통연희적 요소와 서양의 서커스가 공존하는 다양한 형식이 존재하였다.

........

사했던 이들이 단체의 해산을 맞은 이후엔 어떻게 되었을까? 이 사람들이 일시에 사라졌을 리는 만무하며, 어디론가 흘러들어갔을 것이다. 기예를 업으로 삼던 연희자들은 이제껏 몸담았던 곳과 유사한 집단에 합류해서 또 다른 생을 살아갔을 가능성이 매우 높다. 특히 당시 대중오락의 선봉에 서있던 곡마단이 바로 그들의 새로운 둥지가 되었을 가능성을 간과할 수 없다."

13 허정주,「한국 현대 곡예/서커스의 시대적 변화 양상-1960년대~2000년대의 레퍼토리를 중심으로-」, pp.592-593: "근대 이전의 우리 가무백희의 공연 레퍼토리, 즉 조선시대의 곡예 관련 자료들을 종합·검토해 보면, 대체로 다음과 같은 주요 곡예/서커스 레퍼토리들을 확인할 수 있다. 역사(力士), 주질(注叱), 농령(弄鈴), 근두(斤頭) 괴뢰희/덜미, 탈놀이/덧뵈기, 솟대놀이[長竿戱], 조희(調戱)/우희(優戱), 마상재, 무동놀이, 풍물/농악, 버나/접시돌리기, 얼른/요술, 각종 무용, 판소리, 각종 노래(민요·가곡 등), 각종 기악연주 등이 그것이다."

3) 서커스에 대한 인식 변화와 영락(榮落)

서커스는 1960년대까지 인기 절정이었다. '6·25전쟁'을 거치면서 문화시설의 대부분이 파괴되었고, 볼다른 여흥거리가 없었다. 서커스는 열악한 상황에서 대중들에게 다양한 볼거리를 제공하는 대중문화의 하나였다.

서커스는 인기 공연으로 전국을 순회하면서 성황리에 공연하였다. 1960년대부터는 서독서커스단을 비롯한 외국 서커스단의 내한 공연이 있을 정도로 인기 종목이었다. 외국 서커스단의 내한 공연은 우리나라 서커스단에게도 큰 자극제가 되었다.[14] 1968년에 이르면 12개의 서커스 단체가 생겼고,[15] 1970년대까지는 20개 정도의 서커스단이 활발하게 활동하였다.

.......

14 허정주, 위의 글, p.597: "근대 이후, 외국 서커스단의 입국이 시작되었고, 그들과 우리의 예인집단, 곡마단 혹은 연희단과의 경쟁이 시작된 이래 현대에 들어서서, 즉 해방 후 그리고 6.25전쟁 종전 이후에 '서독서커스단'뿐만 아니라 서구의 다른 서커스단의 국내 공연이 활발하게 이루어진다. 외국 서커스단 중에서는, 특히 서독서커스단이 60년대부터 80년대까지 서커스 계의 주류를 이루었다. 이런 외국 서커스단의 국내 공연은 우리 서커스단에는 큰 자극제였고, 위에서 언급했던 것처럼 우리 서커스단은 레퍼토리에 새로운 현대적 변화를 줄 수밖에 없었다."

15 김영아, 「태양서커스(Cirque du soleil)의 성공 요인과 동춘서커스의 미래 전략에 관한 연구」, p.316: "1968년의 우리나라 서커스 단체로는 동춘곡예단(東春曲藝團), 신국곡예단(新國曲藝團), 자유곡예단(自由曲藝團), 대륙곡예단(大陸曲藝團), 세기동물단(世紀動物團), 태백곡예단(太白曲藝團), 대동곡예단(大東曲藝團), 동남곡예단(東南曲藝團), 중앙곡예단(中央曲藝團), 아세아곡예단(亞細亞曲藝團), 동보곡예단(東甫曲藝團), 한국마술단(韓國魔術團) 등 12개의 서커스 단체가 있었다. 동춘과 대륙은 광복 이전부터 활동했었고, 신국, 자유, 세기, 태백 등이 해방 후 1961년 5·16혁명이 있기까지 등록된 단체들이다. 당시 동물을 가지고 있는 단체는 순수 동물서커스인 세기동물단이 코끼리·사자·범·사슴·곰·원숭이 류를 포함하여 40여 종의 동물을 보유하고 있었고, 코끼리·낙타·말·개를 가지고 있는 동춘서커스와 말을 가지고 있는 태백곡예단을 들 수 있다."

하지만 서커스에 대한 인기는 오래 가지 않았다. 서커스는 경제 발전과 함께 새로운 미디어의 출현에 따라서 점차 쇠락의 길로 접어들었다.[16] 서커스가 쇠락하게 된 원인은 여러 가지가 있다.

첫째, 국가정책적인 지원에서 배제되어 있었다. 서커스에는 전통연희적인 요소가 있었지만 정통성을 인정받지 못했다. 1970년대를 지나면서 박정희 정권이 민족주의를 내세우면서 민족적 정체성을 명분으로 민족문화를 강조할 때도 서커스는 예외였다. 박정희 정권은 전통문화를 보호하기 위해 「문화재보호법」을 제정하였다.

1970년 8월에 제정된 「문화재보호법」은 보호할 만한 문화재를 선별하는 기준이었다. 새마을운동이 전국에서 진행되면서, 가난의 원인으로 전통문화가 지목되었다. 전통문화 중에서 살려야 할 것과 그렇지 않은 것이 구분되었다. 이 시기에는 또한 지방문화재 지정제도가 시작되어 "1971년 8월 26일 제주도에서 '해녀노래'를 지방무형문화재 제1호로 지정한 것을 시작으로 각 지역별로 무형문화재가 지정되었다."[17] "정부가 역사적, 예술적 또 학술적 가치가 큰 무형 문화유산 중 소멸되거나 변질될 위험성이 많은 것을 선별하여 이를 보호하기 위하여 국가의 중요무형문화재로 지정"하기 위한 법이었다. 이 과정에서 민속춤을 비롯하여, "정재, 탈춤, 무속춤, 농악

.......

16 김정임, 「이 사람이 하는 일 2: 외줄에 매달린 30년 – 동춘 서커스 단원 김영희」, 『사회평론 길』 94(6), 사회평론, 1994, p.174: "7살 때 고향 김해에서 처음 서커스를 구경한 날, 그도 그렇게 숨을 죽였다. 그 길로 부모님 도장을 몰래 찍어 입단허락서를 들고 동춘에 입단했을 때만 해도 1백명이 넘던 단원이 이제는 25명. 좋은 시절은 간 지 오래다. 공연장소 허가를 못받거나 임대료가 터무니없이 비싸서 공연을 못보고 떠돌아다닐 때의 속상함이란."

17 윤덕경, 「한국 전통춤 전승과 보존에 관한 현황과 과제」, 『한국무용연구학회』 28(2), 2010, p.62.

등 다수의 전통춤이 한국 전통춤 유산 발굴 작업과 정부 주도의 민족문화 진흥 사업에 고취되어 문화재로 지정되었다."[18]

살려야 할 문화재를 제외한 나머지는 청산 대상이었다. 서커스는 전통연희로 인정받지 못하면서 국가적 보호를 받지 못하였다. 서커스는 전통연희 중 극히 일부 종목만을 수용하였고, 영리를 목적으로 한 대중공연이었다.

둘째, 사회적 요인이다. "서커스를 전통연희를 바탕으로 한 대중예술로 보호하고 계승 발전시켜야 한다는 인식보다는 단순한 오락거리로만 인식하고 무관심 속에 방치하는 결과를 낳았다."[19] 그 결과 경제성장에 따른 TV의 대중적인 보급 등 생활 전반에 다른 유흥거리가 많아지면서 서커스는 급속히 쇠퇴하였다.

텔레비전의 보급은 서커스 몰락의 결정적인 이유였다. "특히 1972년 TV드라마 '여로'의 등장으로 동시간대에 공연되던 서커스가 관객들로부터 외면을 받게 되자 사양산업의 길을 걷게 되었다. 전국에 산재하여 있던 서커스단들은 하나 둘 문을 닫게 되었고 국내 서커스의 역사에 큰 위기가 찾아오게 되었다. 결국, 국내에서는 동춘서커스만이 유일하게 남게 되었다."[20]

셋째, 서커스에 대한 부정적인 인식이었다. 본격적으로 농촌 개발이 시작되면서, 촌락을 중심으로 활동하던 서커스는 과거의 잔

........

18 장성숙, 「국가민족주의 담론 하 한국춤의 발전양상고찰(1961~1992)」, 『한국무용연구』 29(2), 2011, pp.125-126.

19 이영호, 「북한 교예(巧藝)를 통해 본 민족공통성 연구」, p.43.

20 김보라·김재범, 「캐나다 태양의 서커스를 통해서 본 동춘서커스의 의미 중심 혁신 전략 연구」, 『인문사회21』 7(2), 2016, p.146.

재, 청산되어야 할 문화로 취급되었다. 서커스가 부정적으로 인식되면서, 서커스 연기자들의 충원이 어렵게 되었고, 가난하거나 먹고 살기 힘든 아이들이 택하는 직업으로 인식되었다. 서커스단을 둘러싸고, 아이들을 데려가서 강제로 훈련을 시킨다거나 곡마단으로 끌려가면 몸을 변형시킨다는 소문도 있었다.[21] 전문인력 양성 시스템이 없는 상황에서 서커스의 발전을 기대하기는 어려웠다. 현재 남한에서 명맥을 유지하고 있는 동춘서커스단의 경우에는 단원의 구성조차 해외에 의존하고 있는 상황이다.

넷째, 예술성의 부족이었다. 서커스는 공연과 음악이 결합되어 있다. 북한에서는 교예음악을 강조하면서 별도의 전문영역으로 인정하고 있다. 반면 남한에서 서커스는 몸동작을 제외한 예술적인 요소들은 제한되었다. 기능이 중심이며, 예술적 감성을 줄 수 있는 요소가 제한적이다. 최근 캐나다 태양서커스(Cirque du soleil)가 세계적으로 성공한 것은 예술적인 요소를 강화하면서 새로운 예술로서 가능성을 보여주었기 때문이다.

4) 근대 문화유산으로 재평가

서커스에 대한 관심이 다시 생겨난 것은 2010년대였다. 사회 변화와 새로운 미디어의 등장으로 위기를 맞고 근근이 명맥을 유지해오던 남한 유일의 서커스단이었던 동춘서커스가 2009년 해체 선언

.......
21 김정임, 「이 사람이 하는 일 2: 외줄에 매달린 30년 – 동춘 서커스 단원 김영희」, p.174:
　　"아이를 데려온 엄마가 아이에게 '너 자꾸 울면 저 사람들이 잡아가서 저 애들처럼 훈련시킨다'고 하는 말을 들으면 온몸에 힘이 쫙 빠진다."

을 하였다. 동춘서커스단의 해체 소식이 알려지면서, 동춘서커스단을 살리려는 움직임이 있었다.

문화체육관광부에서 동춘서커스를 사회적 기업으로 선정하고, 단원 15명에게 월급을 지급하면서 명맥을 유지하게 되었다. 2011년부터는 안산시와 업무협약을 체결하고, 대부도의 공연장을 임대받아 빅탑극장에서 새로운 레퍼토리로 공연을 하고 있으며, 2015년 4월부터는 서울거리예술창작센터가 개관하면서 국내 서커스 전문가 양성 사업과 교육 프로그램을 진행하고 있다.[22]

서커스에 대한 관심이 달라진 것은 새로운 가능성 때문이었다. 캐나다 태양의 서커스(Cirque du Soleil, 태양서커스)단이 대중성을 가미한 수준 높은 예술공연으로 블루오션을 개척하였다. 태양서커스가 "연극, 무용, 음악 등의 예술과 체육 그리고 경영, 관광, 국가 이미지 제고와 같은 경제적인 측면과 결합하여 문화산업의 새로운 모델을 제시"하였다.[23] 캐나다는 태양서커스로 인해 아트 서커스의 선두국가가 되었고, 예술적 역량을 지닌 단체들이 등장하는 데 결정적인 역할도 하였다.[24]

태양서커스의 성공적인 사례는 남한 서커스단에도 직·간접적

.......

22 김보라·김재범, 「캐나다 태양의 서커스를 통해서 본 동춘서커스의 의미 중심 혁신 전략 연구」, pp.146-147.

23 김영아, 「태양서커스(Cirque du soleil)의 성공 요인과 동춘서커스의 미래 전략에 관한 연구」, p.322.

24 김영아는 "도박의 도시를 종합 엔터테인먼트의 공간으로 변화시켰다는 점, 끊임없는 연구와 개발 정신, 오리지널 공연을 강조하는 브랜드 전략 그리고 캐나다와 퀘벡을 대표하는 문화상품이자 국가산업으로 거듭나 도시와 국가의 이미지를 성장할 수 있게 하였다는 점 등 우리에게 시사하는 바가 크다."고 지적한다. 김영아, 「가치혁신으로 본 태양서커스(Cirque du Soleil)와 우리나라 서커스의 향후 과제」, p.340.

인 영향을 미쳤다. 태양의 서커스를 모델로 한 아트 서커스를 비롯하여 새로운 방향이 모색되고 있다. 동춘서커스단은 각종 문화제나 지역 축제에 새로운 형태의 공연 형식을 선보이고 있다. "'2012 여수 국제 서커스'나 '2012 광양 월드아트 서커스 페스티벌' 등에서 보듯이, 우리 서커스는 다양한 루트를 통해 서커스의 관심과 새로운 활로를 찾"[25]기 시작하였다. 대중들에게 오락적인 재미를 선사했던 서커스가 새로운 대중예술로 재인식되면서 ① 서커스와 문학, ② 서커스와 악극/뮤지컬, ③ 서커스와 국악, ④ 서커스와 서양 클래식 음악, 그리고 ⑤ 서커스와 교육의 결합을 모색하고 있다.

서커스에 대한 인식이 볼거리에서 예술로 달라지면서, 서커스는 문화 산업의 성장 가능성에 주목하면서, 다양한 분야로 확장되고 있다.[26]

3. 북한식 교예의 재개념화와 발전

1) 서커스에서 교예로

서커스는 전 세계에 퍼져 있는 공연의 하나이다. 하지만 위상은 크게 다르다. 남한에서는 서커스 또는 곡예, 곡마, 마술 등으로 불리며, 예술로서 크게 인정받지 못하는 동안 북한에서는 정권수립 이

.......

25 허정주,「한국 현대 곡예/서커스의 시대적 변화 양상-1960년대～2000년대의 레퍼토리를 중심으로-」, p.612.
26 위의 글, p.611.

후부터 교예라는 명칭을 붙여 예술형식임을 강조하면서 독특한 예술 장르이자 군중의 오락물로 발전시켰다.

북한에서는 '서커스'라는 말이 없다. 서커스라는 용어를 부정한다. 자본주의 사회에서 서커스나 곡예가 '기형적이며 아슬아슬한 흥미 위주로 되어 있어 말초적, 감각적 자극 이상을 기대할 수 없는 착취계급의 저속한 취미와 향락적 용구를 충족시키기 위한 수단과 구경거리라는 것'이다. 그 결과 서커스는 기형화, 퇴폐화된 "착취계급의 돈벌이 수단으로 이용"되고 있을 뿐 인민의 정서 발전에는 기여하지 않았다는 것이다.

> 무위도식한 량반관료배들의 유흥을 돋구어 주는 구경거리로, 치부의 수단으로 되여왔으며 극히 목가적인 잡기식 교예의 틀에서 벗어나지 못했다. … 당시 일제가 끌어들인 … 극단의 모험성과 기형성으로 일관된 체력교예, 세기말적인 광란으로 엮어진 추잡한 어리광대, 렵기적이며 사말적인 동물교예 등은 교예배우들을 불구자로, 기형아로 전락시켰다.[27]

서커스의 대안으로 제시한 것이 '교예'였다. 교예는 기교예술의 줄임말이다. '기교예술'이라는 개념에서 알 수 있듯이 북한에서 서커스는 확고하게 예술영역에 속한다.[28]

.......

27 박소운, 『교예예술리론』, 문예출판사, 1986, pp.13-14.
28 김미진, 「북한 교예의 기원과 행태 연구」, pp.231-232: "북한은 세계적으로 통용되는 곡예 혹은 서커스(circus) 대신 '교예'라는 이름으로 그것을 명명하며 하나의 예술 장르로 그 위치와 위상을 부여하고자 했다."

서커스나 곡예가 인간의 정당한 활동으로 격상되자면 계급이 철폐되어야 한다는 것이다. 따라서 자본주의 제도 하에서는 교예가 발전할 수 없고, 사회주의 제도에서 발전할 수 있다는 것이다. 김일성은 "교예를 흥미본위적인 것이나 엽기적인 것으로 되지않게 해야 합니다. 교양적 가치가 없는 교예는 하지 말아야 합니다"라는 발전 기준을 제시하였다.[29]

　　교예가 자본주의의 서커스나 곡예와 달리 인민을 위한 예술이라고 주장하는 근거도 계급이 청산되었기 때문이라는 것이다. 계급이 청산된 사회주의 사회에서 교예가 '참된 예술'로 태어날 수 있었고, 발전하였다는 것이다. 북한에서는 서커스의 퇴폐성을 극복하기 위하여 주체적인 문예사상에 입각한 새로운 장르로 인식할 수 있도록 발전시킨 결과 조선을 대표하는 사회주의 내용을 담은 교예가 발전하였고, 노동대중의 이익을 위한 또 다른 예술로 인정받게 되었다는 것이다.

　　북한에서 교예가 예술로 인정받게 된 것은 "사회주의적 내용에 민족적 형식을 옳게 결합할 데 대한 당의 방침이 관철된 결과"이다. "주체가 철저히 서고 사상성과 예술성이 밀접히 결합된 다양한 교예 종목들을 창조 공연하게 되었"[30]으며, "육체운동을 형상수단으로 하여 인간의 체험과 정서, 지향 등을 반영함으로써 사회교양적 기능을 수행"할 수 있게 되었다는 것이다.

·······
29　주강현, 『統一文化硏究(下)』, 민족통일연구원, 1994, p.357 재인용.
30　「참된 교예가 태어나던 나날에」, 『조선예술』 1986. 9, 문학예술출판사, 1986.

2) 사회주의 예술인 '교예'로 개념화

북한에서 교예는 "육체운동을 형상수단으로 하여 인간의 체험과 정서, 지향 등을 반영함으로써 사회교양적 기능을 담당"한다. 교예가 높은 평가를 받는 데는 최고지도자의 관심과 평가가 있었다. 김정일은 '우리 사회에서는 교예가 사람들에게 건전한 사상과 슬기, 용맹과 의지를 키워 주고 그들을 명랑하고 쾌활하게 만들어 주는 고상한 예술'로 규정하고, 『교예론』까지 발표하였다.

북한에서 교예는 종합예술이다. 교예는 그 기본동작이 체육적인 성격을 띠고 있다는 점에서 체육과 비슷하다. 교예 종목 가운데 〈사각철봉〉, 〈쌍봉재주〉, 〈땅재주〉 등은 체육 종목에서 비롯된 것이다. 그러나 체육에서는 운동동작이 육체의 단련과 경기를 목적으로 하는 반면 교예에서는 사상적, 정치철학적 문제의 의미를 담아내는 것을 목적으로 한다는 점에서 차이가 있다. 교예의 동작은 체육에 비하여 다양하며, 인간의 신체를 이용할 뿐만 아니라 영화, 음악, 물리학 등과 결합된 종합예술적인 성격을 띠고 있다.

교예의 지향점에서 중심은 예술성을 높이는 것이다. 교예를 단순히 구경거리로 보는 것이 아니라 예술적 차원으로 발전시키기 위해서는 대중적이고 민족적인 성격을 갖출 것을 요구한다. 교예가 예술로 인정받는 것도 흥미보다는 사회주의적 내용을 담고 있기 때문이다.

> 김정일동지께서는 공연을 보시고 졸업생들이 재학기간 주체적인 교예리론으로 튼튼히 무장하고 예술적기량을 높이기

위한 투쟁을 정열적으로, 꾸준히 벌림으로써 높은 예술적기교
를 요하는 교예 종목들을 훌륭히 수행한데 대하여 커다란 만족
을 표시하시였으며 그들의 성과를 높이 평가하시였다. … 김정
일동지께서는 우리의 교예는 약동하는 우리 시대의 사상감정에
맞게 발전시켜야 한다고 하시면서 사람들에게 대담성과 용감성
을 키워주고 민족의 기개와 슬기를 안겨주는 훌륭한 작품들을
더 많이 창작하며 그 수준을 부단히 높여야 한다고 지적하시였
다.[31]

교예의 두 요소는 체육과 예술이다. '체육적인 것과 예술적인 것
을 옳게 결합시킴'으로써 교예의 기본이 되는 체육적 동작과 기교
적, 예술적인 율동미가 배합된 아름답고 씩씩한 교예가 강조된다.
체육과 예술을 기본으로 하면서 민족적인 형식과 사회주의적 내용
을 담은 교예를 창조하고자 한다.[32]

교예의 특성을 정리하면 다음과 같다.[33]

첫째, 교예는 단련되고 세련된 인간의 육체적 운동 동작과 결합
되어 있다. 인간의 생활을 현실에서 보는 것과 같이 진실하고 생동
하게 그려내기 위한 형상수법의 기교가 아닌 용감성과 대담성, 인

.......

31 「김정일동지께서 평양교예학교 졸업생들의 교예공연을 보시였다」, 『조선중앙연감 1988』,
 조선중앙통신사, 1989 참조.
32 북한에서는 교예 발전과 관련해서 "사회주의적 내용에 민족적 형식을 옳게 결합할 데 대
 한 당의 방침이 관철된 결과 주체가 철저히 서고 사상성과 예술성이 밀접히 결합된 다양
 한 교예 종목들을 창조공연하게 되었다."고 평가한다. 이에 대해서는 「참된 교예가 태어나
 던 나날에」 참고.
33 정병호·이병옥·최동선, 『북한의 공연예술 II』, 고려원, 1991, pp.146-151 참고.

내성, 민활성, 무궁무진한 육체적 힘과 창조적 지혜와 재능 등의 정신육체적인 위력을 보여준다. 교예는 그 사명과 사회적인 기능에서 다른 예술과 구별된다. 교예예술은 사람들을 체육 문화적으로 교양한다. 즉 사람들에게 자기의 체력을 단련하여 건강한 체력을 가지는 데 관심을 갖고 자신의 체력 증진에 적극 노력하도록 교양하는 것이 우선적인 목적이다.

둘째, 교예는 사상과 연결된다. 교예예술에서의 육체적 기교는 단순히 육체를 활용한 기교가 아니다. 주체교예에서 체력교예는 일정한 사상주체적 내용을 가진 예술 창조의 수단으로서의 육체적 기교라는 점에서 차이가 있다. 교예의 육체적인 동작은 육체적 기교로서 높은 표현 형상적 기능을 수행한다. "국립교예단에서 새로 창작한 체력교예《승리자들》,《상모놀이》,《건설장의 랑만》을 비롯한 종목들은 위대한 수령님께서 찾아주신 조국의 촌토를 피로써 지킨 전 세대 영웅전사들의 투쟁모습과 부강조국건설에 애국의 구슬땀을 아낌없이 바쳐가는 우리 인민들의 높은 정신세계를 반영"[34]하는 것처럼 북한의 체력교예는 당의 정책이나 사상을 반영한다.

셋째, 교예는 직관적이며, 공간적인 예술이다. 여기서 직관적인 예술이란 교예배우들이 직접 육체적인 기교동작들로 이루어지는 교예적인 형상을 창조하여 보여준다는 것이다. 또한 교예는 시간 속에서 순간적으로 존재하는 시간예술일 뿐만 아니라 일정한 공간 속에서 존재하는 공간예술이다.

넷째, 교예는 체육과 예술이 유기적으로 결합한 예술이다. 교예

.......
34 「국립교예단 종합교예공연 진행」,『민주조선』, 2016. 6. 21.

는 체력과 체육을 기초로 하고 거기에 미술이 밀접히 결합되어 이루어지는 특수한 형태의 예술이다. 교예는 체육적인 운동 기교동작에 조형성, 율동성, 경쾌성 등의 여러 예술적인 요소를 밀접히 배합하여 이루는 예술이라는 것이다.

3) 교예 종류

북한에서 교예는 종합예술로 '주체적 문예이론'에 따라 교예예술 창조와 그 발전과정, 교예 종류와 형태를 명백히 구분한다. 주체 교예 이론의 핵심은 자본주의 서커스의 차이점이다. 각각의 교예가 서커스와 어떤 차이가 있는 지를 부각하면서 서커스와 차이를 강조한다.

교예는 신체를 이용한 체력교예, 동물의 반사신경을 이용한 동물교예, 교예가 행해지는 막간에 행하는 교예막간극, 요술로 구분한다. 또한 공연이 행해지는 장소에 따라서 공중에서 행해지는 공중교예, 지상에서 진행되는 지상교예, 얼음판에서 벌어지는 빙상교예, 물에서 하는 수중교예로 구분한다. 각각의 교예는 서커스와 분명한 차이점을 강조하면서 주체예술의 본보기로 설명한다. 교예 종목과 서커스와의 차이점을 다음과 같이 구분한다.

체력교예

체력교예는 두 가지 의미로 사용한다. 하나는 교예를 통칭하여 '체력교예'로 사용하는 것이고, 다른 하나는 '신체를 이용한 교예'를 지칭한다.

체력교예가 교예 전체를 지칭하는 것은 교예 자체가 인간의 신체를 이용하기 때문이다. 모든 교예는 체력교예를 바탕으로 이루어지면서 체력교예가 곧 교예 자체를 의미하게 되었다.

신체를 이용한 좁은 의미에서 체력교예는 신체를 이용한 교예이다. 체력교예는 이용 부위에 따라서 전신교예와 국부교예로 나누어지고, 형태에 따라서는 중심교예, 조형교예, 전회교예, 재주교예로 구분한다.

체력교예는 체력을 이용하는 것은 맞지만 단순히 체육적인 요소로만 구성하지 않는다. 체력교예가 서커스와 다른 점은 배우들의 기술뿐만 아니라 율동과 음악이 결합된 종합예술로 사상성이 있다는 점이다. 체력교예의 사상성은 서양의 서커스와 구분하는 가장 큰 특징이다. 율동과 음악은 체력교예의 사상문화적인 내용을 표현하는 핵심이다. 교예에서 음악은 작품의 사상예술성을 높여주고, 당정책과 시대정신으로 사람들을 교양하는 데 크게 이바지한다는 것이다.[35] 교예에서 사용하는 음악은 민족목관악기와 양악기를 배합한 배합편성 경음악이다.

체력교예는 북한이 강점을 가진 교예 종목이다. 국제교예 대회에서 우수한 성적을 올리는 종목도《철봉과 그네날기》,《그네널철

.......
35 김영진, 「교예음악의 특징」, 『조선예술』 2005. 12, p.52: "교예에서 음악은 생활을 정서적으로 더욱 생동하게 돋구어줌으로써 작품의 사상예술성을 높여주는데 이바지한다. 사람들은 재주를 통해서도 교예의 형상적내용을 리해할수 있지만 거기에 음악이 울리면 생활감정이 더 풍부해지고 예술적감흥도 더 커져 그만큼 깊은 감명과 정서를 가지고 작품의 사상적내용을 받아들이게 된다. 특히 인민들속에서 널리 알려진 가요명곡으로 교예반주음악을 형상하면 교예작품의 사상예술성이 높아지는 것은 더 말할 것도 없고 우리 당정책과 시대정신으로 사람들을 교양하는데 크게 이바지할 수 있다."

봉》,《쇠줄타기》,《도립조형》등의 체력교예 종목이다. 특히《철봉과
그네날기》는 다수의 국제교예대회에서 입상하였다.[36]

민족교예

민족교예는 체력교예의 한 종류이다. 전통민속놀이를 현대 교예
로 개발한 교예 종목이다. 민족교예는 북한 교예가 서커스와 다르
다는 것을 보여주는 가장 분명한 장르이다. 장르의 특성상 민족성
이 가장 잘 드러나기 때문에 최고지도자도 민족교예를 적극적으로
발전시킬 것을 강조하였다.[37]

김일성은 "민족교예를 많이해야 하겠습니다. 민족적인 것을 바
탕으로 하여 교예예술을 다양하고 전면적으로 발전시켜야 할 것입
니다. 특히 교예예술은 오늘 인민의 사상 감정과 비위에 맞게 발전
시키는 것이 중요합니다."[38]라고 하였고, 김정일은 민족교예에 대해
서, "사회주의적 민족교예를 발전시키기 위하여서는 교예예술에서
위대한 주체사상을 철저히 구현하며 사회주의적 내용에 민족적 형
식을 옳게 결합하여야 합니다. 이것은 교예예술의 발전을 위한 우

.......

36 「《세계최고의 교예》,《조선인민의 기상을 보여준 공연》-제11차 이쥅스크국제교예축전에
　　서 우리 나라 체력교예 금상 수여」,『로동신문』, 2018. 3. 15; 「관중의 심금을 완전히 틀어
　　잡은 조선의 교예 - 우리 나라 교예배우들 제1차 국제교예예술축전에서 금상 쟁취」,『로동
　　신문』, 2018. 6. 3.

37 리철,「주체교예발전의 획기적인 전환을 마련한 불멸의 대강」,『조선예술』 2008. 6, p.6:
　　"경애하는 장군님께서는 우런 우리 인민의 민족적정서에 맞는 민족교예를 기본으로 발전
　　시키는데서 우리 나라의 우수한 민족교예작품을 적극 찾아내여 새롭게 재현하며 우리 시
　　대의 새로운 민족교예작품들을 특색있게 만들데 대하여 밝혀주시였다."

38 주강현,『統一文化연구(下)』, p.357 재인용.

리 당의 일관한 방침입니다."[39]라고 하였다.

민족교예에 대한 관심이 높아진 것은 1970년대 이후였다. 우리 민족제일주의가 강화되면서, 민족의 우수한 문화를 현대화하는 과정에서 민족교예가 확장되었다.

최고지도자의 관심 속에 많은 교예 종목들이 민속놀이를 중심으로 현대화되었고, 북한 교예의 중심 종목으로 자리 잡았다. 민족교예는 고구려 때의 '마상제', '호선무', '신라시대의 탈놀이' 등의 전통 민속놀이를 현대적으로 발전시켰다는 것으로 〈밧줄타기〉, 〈공중날기〉, 〈3인그네조형〉, 〈말타기〉, 〈줄놀이〉, 〈쌍그네〉, 〈말타기〉, 〈줄타기〉, 〈널뛰기교예〉[40] 등이 있다.

동물교예

동물교예란 조건반사로 형성된 동물의 행동과 재주를 기본으로 한 교예이다. 큰동물교예와 작은동물교예로 구분한다. 동물들을 이용한 재주는 서커스의 중요 공연의 하나이다. 천막과 그 안에 설치된 중앙무대와 관객석, 동물들의 재주와 조명은 서커스를 상징하는 것들이었다. 동물이 중심인 동물서커스단도 있었다.[41]

.......

39 김정일, 「사회주의적 민족교예를 더욱 발전시킬데 대하여: 1973. 12. 8. 평양교예단 료해 검열사업에 참가한 일군들과 한 담화」.

40 널뛰기 교예는 1957년에 평양교예단에서 창작한 작품이다. 민속놀이에서 행해지던 널뛰기를 기본으로 널뛰기의 기본 동작과 이로부터 발생한 응용동작의 결합으로 이루어진다. 기교의 구성은 제자리뛰기, 건너뛰기, 뛰여내리기, 무동쌓기, 등휘돌기 등의 여러 형태와 방법이 있다. 주강현, 「북한교예의 역사와 원리」, 『북한연구』 1993 여름, p.79.

41 신근영, 「일제 강점 초기 곡마단의 연행 양상」, p.136; 김영아, 「태양서커스(Cirque du soleil)의 성공 요인과 동춘서커스의 미래 전략에 관한 연구」, p.316.

교예에서도 동물교예는 주요 종목의 하나이다. 교예가 발전하면서 "여러 가지 동물교예, 즉 대동물교예, 소동물교예, 맹수들을 리용한 교예형상이 새롭게 창조"되었다고 선전한다.[42]

동물교예의 중심은 말교예이다. 국립교예단에서는 말을 이용한 교예를 전문으로 하고 있는데, 직경 13m 되는 원형 무대에서 말을 타면서 부리는 교예로 말 위에서 〈매달리기〉, 〈거꾸로 서기〉, 〈말 배 밑으로 돌기〉, 〈말 목 밑으로 돌기〉, 〈각종 장애물 넘기〉, 〈각종 휘돌기 기교〉, 〈각종 조형〉, 〈각종 다리 재주〉, 〈활쏘기〉, 〈총쏘기〉, 〈창쓰기〉, 〈칼쓰기〉, 〈촛불끄기〉 등이 있다. 또 달리는 말 위에서 여러 가지 조형적 무동 쌓기와 손재주, 입재주, 이마 재주, 음악에 맞추어 춤추기 등이 있다.

교예에서 강조하는 민족문화의 우수성은 동물교예에서도 확인된다. 북한에서는 말교예가 고구려에서 시작되었다고 주장한다. 고구려에서 "세계 최초의 말교예를 창조하여 동방말교예력사와 세계 교예문화사에 크게 이바지하였다"는 것이다. "고구려 말교예는 기원 4세기에 벌써 현대말타기교예와 같은 상당한 수준에 이르렀"는데, 이는 팔청리벽화무덤, 수산리벽화무덤, 안악3호무덤의 행렬도에서 볼 수 있다는 것이다. 고구려의 말교예는 중세의 〈마상재〉의 시원이라는 것이다.[43]

.......

42 리철, 「주체교예발전의 획기적인 전환을 마련한 불멸의 대강」, 『조선예술』 2008. 6, p.7.
43 전효수, 「고구려 말교예」, 『천리마』 2000. 12 참고.

막간극(교예막간극)

교예막간극은 교예가 진행되는 막간을 이용하여 진행하는 짧은 극이다. 짧은 시간에 교예적인 동작을 통하여 교예의 기교를 이용하여 극적으로 구성하여 관중들의 주의를 집중시키고 긴장된 무대 분위기를 만든다.

교예 막간극은 서커스의 어릿광대극과 유사하다. 하지만 교예에서는 자본주의 국가의 어릿광대극은 극소수 착취계급과 돈 많은 자들의 저속한 취미와 향락적인 요구를 충족시키기 위하여 생겨난 유흥거리로, 오늘 우리 세대 인민들의 생활감정과는 맞지 않은 사상문화교양에 해독적인 작용을 한다고 비판한다. 막간극은 사상교양 주제가 중심이다. 남한 사회나 미국의 부패상을 신랄하게 풍자하는 '막간풍자교예'가 중심이다. 교예 막간극으로는 〈자리다툼〉, 〈뗄수 없는 삐라〉, 〈구두닦기〉, 〈살려쓰세나〉, 〈박정희 신세〉, 〈리발소〉 등이 있다.

주체요술과 민족요술

서커스의 요술과 달리 교예에서 요술은 주체요술로 구분한다. 주체요술의 핵심은 단순한 눈속임이 아니라 "참신하고 독특하면서도 당정책과 인민들의 생활을 폭넓게 반영"[44]하여 생활 속에서 인민들을 혁명과 건설을 위한 투쟁으로 이끈다는 점이다.

옛날의 요술은 관중들에게 '아무런 예술적 감흥도 주지 못하였'

........

44 조경철, 「은혜로운 사랑속에 태여난 3부자요술가가정 – 평양교예학원 강좌장 김택성동무의 집을 찾아서」, 『로동신문』, 2017. 4. 6.

다는 것이다. 사람들도 요술을 '단순한 눈속임으로만 생각'하였고, '하찮은 흥밋거리'로밖에 여기지 않았다는 것이다.

　　사람머리에 칼꽂기와 톱으로 사람자르기 따위의 순 흥밋거리의 모험적이며 렵기적인 요술만 보아오던 그들에게 있어서 인간의 참된 생활을 반영하고 높은 기교를 보여주는 참신하고 독특한 우리의 요술은 말그대로 신비경을 이루어놓았다.[45]

　　하지만 주체시대의 요술은 '사람 머리에 칼꽂기와 톱으로 사람 자르기' 같은 엽기적인 요술과는 거리를 둔다는 것이다. 이런 요술은 '착취계급의 취미와 비위에 맞는 요술'이라는 것이다. 주체요술은 '혁명의 이익과 당의 노선에 맞춘 요술로 사람들에게 문화정서를 풍부히 하고, '그들의 사고력과 상상력을 계발시켜 사회주의 혁명과 건설을 위한 투쟁으로 이끌어 냈다'는 것이다.[46]

　　지난날 요술은 눈속임을 현상방법으로 함으로써 적지 않게 기만의 수단으로 되여왔다. 예를 들면 무당들의 점치기, 굿놀이 혹은 마술 같은 것은 실지로 있을수 없고 알수도 없는 현상들을 요술적묘리들을 이용하여 설득시켰던 것이다. 오늘 우리 나라

........

45 「세계패권을 쥔 우리 나라 요술」, 『천리마』 1984. 12, p.124.

46 리현덕, 「《요술사》와 나눈 이야기」, 『천리마』 1997. 9, p.60: "위대한 수령님께서는 우리 예술인들에게 〈우리의 문학예술은 절대로 혁명의 리익과 당의 로선을 떠나서는 안되며 착취계급의 취미와 비위에 맞는 요소를 허용하여서도 안됩니다.〉라고 교시하시였습니다. 우리는 위대한 수령님의 이 가르치심을 명심하고 요술도 철저히 당적이며 인민적인 요술, 주체적인 요술로 발전시키기 위하여 적극 노력해 왔습니다."

에서 요술은 단순히 눈속임에 그치는 것이 아니라 사람들이 보고 탄복할수 있게 발전시키며 지내 단순하고 손재간을부리는것만 하지 말고 종목을 늘여 다양하게 하며 규모를 큼직큼직하게 할데 대한 주체적인 교예발전방침을 철저히 구현하여 지난 시기 요술의 렵기적이며 기형적인 낡은 잔재를 청산하고 인민대중의 문화정서를 건전하게 해주고 상상력과 추리력을 발전시켜 주는 사상정서교양의 수단으로 되고 있다.[47]

교예에서 요술은 요술 창작가들이 현장에서 직접 보고 느낀 모습을 담은 내용으로 요술 작품을 계발한다는 것이 핵심이다.[48] 이렇게 요술이 생활과 연결되었기 때문에 "사람들을 사상정신적으로, 문화정서적으로 교양하는데 적극 이바지하는 참다운 인민의 교예 형식으로 발전"하였다는 것이다.[49]

요술은 기능요술, 기재요술, 과학요술 등으로 구분한다. 기능요술은 손재주를 이용한 요술이다. 요술의 기본 종목으로 〈탁구공재주〉, 〈색갈이 변하는 수건〉이 있다. 기재요술은 기계, 기구를 이용한 요술로 〈사과풍년〉, 〈축등〉, 〈꽃바구니 재주〉, 〈금붕어 나오기〉, 〈그림사람〉 등이다. 과학요술은 빛이나 기타 원리를 이용한 요술로 〈악사없는 손풍금〉, 〈피리부는 처녀〉가 있다.[50]

요술은 전문예술가뿐만 아니라 군중문화예술로도 주목받고 있

........

47 『문학예술사전 (하)』, 과학백과사전종합출판사, 1993, p.517.
48 김광협, 「요술작품들이 큼직큼직하게 발전한 사연」, 『조선예술』 1995. 1.
49 강철웅, 「환희를 더해주는 이채로운 요술축전무대」, 『로동신문』, 2017. 4. 13.
50 리현덕, 「《요술사》와 나눈 이야기」, 『천리마』 1997. 9, pp.59-60.

다. 매년 4월에는 일반인들이 참가하는 '4월의 봄 인민예술축전 요술축전'을 개최하고 있다. 요술축전을 "사람들을 사상정신적으로 교양하는데, 적극 이바지하는 참다운 인민의 교예형식으로 발전하도록 언제나 깊은 관심을 돌려온 우리 당의 높은 뜻에 받들려 펼쳐진 요술축전"으로 규정한다.[51]

교예에서 민족성을 강조하는 민족교예 종목이 개발된 것처럼 요술에서도 주체성과 민족성을 강조한 민족요술이 있다. "슬기롭고 지혜로운 우리 인민은 오랜 옛날부터 뛰어난 예술적재능을 발휘하여 조선사람의 체질에 맞는 민족요술의 우수한 전통을 창조"하여 왔다는 것이다. "삼국시기 고구려, 백제, 신라사람들속에서는 손재주나 기재를 가지고 형상한 재치있는 요술종목들이 창조되였"고, 고려에서는 "볼다루기기술과 과학적원리에 토대하여 요술종목들을 더욱 다채롭게 발전시켰"다는 것이다. 이러한 사실은 《고려사》에는 의종왕이 례성강에서 수회(물속에서 진행되는 교예 종목)를 비롯한 여러 놀이들을 구경할 때 한 광대가 불을 입에 머금었다가 토하는 《귀신놀이》를 하였다는 기록"을 통해서도 확인할 수 있다. 그런데 "일제의 민족문화말살정책동으로 인하여 빛을 잃게 되었다"가 "해방 이후 당의 현명한 영도 밑에 "민족요술이 인민들이 사랑하는 교예 종목으로 새롭게 발전하게 되었"다는 것이다.[52]

.......

51 「요술애호가의 기쁨」, 『로동신문』, 2017. 9. 3.
52 윤광혁, 「우리 인민의 슬기와 재능이 깃든 민족요술」, 『로동신문』, 2017. 6. 11.

4) 정책적 지원과 교예 발전

북한에서 교예가 국가적인 예술로 발전하게 된 것은 최고지도자의 관심이 결정적이었다. 김일성과 김정일은 교예에 대해 관심을 갖고 교예 발전에 대한 현지지도를 하였다. 최고지도자의 관심은 곧바로 문화정책에 반영되었다. 교예를 전문으로 하는 공연단체가 생겨났고, 교예공연장이 건립되었으며, 교예배우 양성을 위한 학교가 세워졌다.

북한을 대표하는 국립교예단(구 평양교예단)[53]이 1952년 6월 10일 창립되어 모란봉극장에서 창립 공연을 가졌다. 1964년 평양에 국립교예극장을 완성하면서, 전용극장 시스템을 갖추었다. 평양교예단은 주무대인 평양교예극장에서뿐만 아니라 소규모의 이동식 천막극장 무대를 통한 지방순회 공연, 외국 방문공연을 진행하였다.[54]

김일성에 이어서 김정일도 교예에 관심을 갖고, 교예전문 인력의 양성을 지시하였다. 교예배우의 양성은 1972년에 설립된 평양교예학교에서 담당한다. 평양교예학교는 김정일의 지시에 의해 설비된 학교로서 6년제로 운영된다. 현재 국립교예단(평양교예단)이나 평양모란봉교예단(구 조선인민군교예단) 등 교예단에서 활동하

.......

53 국립교예단은 2012년 이전까지 평양교예단으로 불렸다. 대부분의 활동을 평양교예단으로 하였으므로 이 글에서는 평양교예단으로 한다.
54 평양교예단은 1977년 창립 25돌을 맞아 '김일성훈장'을, 1972년 창립 20돌과 1982년에 두 차례에 걸쳐 국기훈장 제1급을, 1982년에는 '3대혁명붉은기'를 수여받은 명실상부한 북한 최고의 교예단이다. 2012년 이후로는 국립교예단으로 이름을 바꾸었다.

고 있는 배우 대부분이 평양교예학교 출신들이다.[55]

김정일은 1984년 8월 4일 평양교예학교 제3기 졸업생들의 졸업공연을 보고는 "오늘 공연에 출연한 평양교예학교 제3기 졸업생들만 놓고보더라도 아버지가 기관, 기업소의 중요직책에서 일하는 사람이 적지 않습니다. 사람들이 자기 자식을 교예배우로 키우겠다고 하는 것은 교예예술에 대한 사회적 관심이 높아지고 인민들의 문화수준이 높아졌다는 것을 말합니다."라고 하여 교예배우 양성사업이 성공하였음을 공인하였다.[56]

북한에서도 교예에 대한 인식이 긍정적이지 않았다. 서커스를 둘러싼 여러 소문이 부정적이었기에 누구도 교예배우를 시키려고 하지 않았다는 것이다. 1950년대 교예배우들이 고아원이나 육아원 출신이라고 실토할 정도였다.[57]

........

55 명칭은 조선국립교예단으로, 대내적으로는 국립교예단이라는 명칭을 사용하고, 대외적으로는 주로 국립평양교예단 또는 평양교예단이라는 명칭을 사용한다. 조선인민군 총정치국 선전부 소속 조선인민군교예단(인민군교예단)은 1990년대 초 활발한 대외활동에 맞추어 '평양모란봉교예단'이라는 명칭을 병행 사용하다가, 2005년부터 단체의 공식 명칭을 '평양모단봉교예단'으로 변경한 것으로 보인다. 전용극장의 명칭도 '인민군교예극장'의 명칭도 '모란봉교예극장'으로 바꾸었다. 한국문화관광연구원, 『북한예술단체총람』, 한국문화관광연구원, 2011, p.88.

56 김정일, 「교예예술을 더욱 발전시키기위한 몇가지 문제에 대하여: 1984. 8. 4. 평양교예학교 제3기졸업생들의 공연관람에 참가한 일군들과 한 담화」.

57 서커스 연기자에 대한 부정적인 인식의 사례를 보여주는 사례의 하나가 김봉애이다. 김봉애는 교예 분야의 최초 인민배우이다. 김봉애는 부산에서 태어났다. 8살에 아버지를 잃고, 종살이를 시작했다. 9살 되던 해에 일본인이 경영하던 곡마단에 10년 계약으로 팔려서 서커스 생활을 시작했다. 김봉애가 18살 되던 해 10년의 계약기간이 끝나자 곡마단 주인은 재능 있는 김봉애를 놓치고 싶지 않아 곡마단의 난쟁이와 결혼시키려 했으나 결국 곡마단을 탈출했고 이곳저곳을 떠돌다가 한 무술단에 들어가 거기서 결혼을 하였다. 해방 후 사별한 김봉애는 1954년 7월 김일성에 의해 교예단에 불려가면서 다시 교예배우의 길을 걷기 시작했다. 당시 김봉애는 단지굴리기, 우산돌리기 등으로 많은 인기를 끌었다. 이후 김

북한에서 예술로서 교예가 발전하게 된 이유의 하나는 서커스에 대한 부정적인 인식이 바뀌는 것이었다. 김정일의 연설에서 핵심은 교예에 대한 부정적인 인식이 바뀌여 이제는 교예배우에 대한 선호도가 높아졌다는 것이다. 김정일은 평양교예단이 극장과 학교를 동시에 운영하기 때문에 상대적으로 배우양성에 소홀할 수밖에 없다면서, 교예극장과 학교를 분리하여 교예배우 양성과 교예전용 공연장 건립에 대한 지원을 지시한다.

김정일의 지시에 따라서 인민군교예극장(현 모란봉교예극장)이 1979년에 확장되었고, 평양교예극장이 1989년 5월 21일에 준공되었다. '민족건축사에 빛나는 교예건축물'이라고 평가하는 평양교예극장은 5동의 극장과 4개 동의 공연장을 비롯하여 6년 과정의 교예학교가 속해 있는 등 기존의 교예극장과는 규모나 시설 면에서 큰 차이가 있다.[58] 이처럼 대규모의 최신식 시설의 평양교예극장이 생겨난 것은 교예에 대한 김일성과 김정일의 관심이 있었기에 가능한 것이었다.

........
봉애는 많은 외국공연에도 참가했으며 평양교예단 창립 10주년을 기념해 인민배우 칭호를 받았으며 1960년에는 조선노동당원으로 선출되기도 했다. 김정일도 김봉애의 공연을 좋아하여 교예학교 제1기 졸업식 때 졸업생들의 공연을 보고 훌륭한 제자 뒤에는 훌륭한 스승이 있는 법이라고 치하했다. 김봉애가 57세가 되어 연로보장을 받고 평양교예단을 퇴직했을 때도 김정일은 서운해하며 "출연은 못해도 후비양성은 얼마든지 할수 있지 않은가, 다시 교예단에 입직해 고문격으로 후비를 잘 키우도록 하라."고 할 정도로 김봉애의 재능을 높이 샀다. 김봉애는 1994년에 사망하였다.
58 주강현, 「북한 교예의 역사와 원리」, p.85.

5) 교예의 위상과 역할

북한의 교예가 세계적인 수준으로 자리 잡은 것은 최고지도자의 관심과 맞물려 민족문화의 우수한 전통으로 인식하기 때문이다. 김일성과 김정일은 교예를 전문예술로 발전시킬 것을 강조하면서, 교예 인프라 구축을 지시하였고, 수차례에 걸쳐 교예단을 방문하였다. 김일성과 김정일의 관심과 지원 아래 북한 교예는 민족적 위상을 높이는 '주체적 민족교예의 발전'으로 이어졌다고 평가한다.[59]

북한에서 교예는 인민들에게 다양한 볼거리를 제공하는 것에 그치지 않는다. 대내외적으로는 주체 예술의 본보기 예술로 다양하게 활용된다. 교예를 활용하는 이유는 다음과 같다.

첫째, 인민들에게 체육의 중요성을 교양한다. 교예는 신체를 이용한 종합예술로 인식한다. 교예의 중심인 체력교예는 인민들에게 신체 발달과 과학적 호기심을 불러일으킨다. 북한은 정권 수립 초부터 영화예술과 마찬가지로 교예가 '직관예술'로서 장르에 대한 사전 지식이 필요하지 않아 대중적인 측면(즉, 인민성)이 매우 강하다는 사실에 주목했다. "교예는 육체운동을 형상수단으로 하여 인간의 체험과 정서, 지향 등을 반영함으로써 사회교양적 기능을 수행"하며, "육체의 성장과 그 기능을 다양하게 발전시켜 주고 용감성과 인내성, 굳은 의지, 명랑성과 낙천성을 배양"(「문학예술사전」)하므로, 당의 노선과 정책을 구현하는 데 이바지하는 것으로 보았다.

.......

59 김정일, 「사회주의 민족교예를 더욱 발전시킬데 대하여: 1973. 12. 8. 평양교예단 료해검
열사업에 참가한 일군들과 한 담화」: "지난날 평양교예단에서는 위대한 수령님께서 교예
부분에 보여주신 강력적교시를 관철하는 사업에서 일정한 전진을 이룩하였습니다."

이러한 이유로 북한은 교예 분야를 정책적으로 적극 육성하게 된 것이다.

둘째, 인민이 즐기고 참여하는 예술이다. 교예는 인민들이 즐기는 예술로 본다. 태양절이나 광명성절을 비롯하여 북한에서 진행되는 각종 기념일이나 경축일에는 대중을 상대로 한 교예 공연이 진행된다. 또한 교예는 전문예술인의 영역뿐만 아니라 대중문화 활동으로도 활용된다. 교예는 소조 활동의 주요 종목의 하나로 인기가 높다.[60] 4월의 봄 인민예술축전에는 요술축전이 별도로 열리는데, 일반인들이 참가한다.

셋째, 교예는 선전선동의 역할이다. 당의 주요 정책에서 교예는 정치선전의 수단으로 활용된다. 국립교예단은 2016년에는 노동당 제7차 대회를 앞두고 70일 전투를 고무하는 종합교예《위대한 당에 영광을》을 창작하여 공연하였고, 당대회 이후에는 200일 전투를 고무하는 교예를 창작하였다. 경제선동 활동에서도 교예는 주요 선전 수단이다. 중요한 경제 건설 현장에는 교예배우들이 경제선동 활동을 벌이고 있다.[61]

.......

60 문예소조는 "문학예술활동에 참가하기 위한 로동자, 농민, 인민군대, 청년학생들의 자원적인 대중조직"으로 문학소조, 연극소조, 음악소조, 무용소조, 사진소조, 교예소조 등 장르별로 구성되어 있다. 이 문예소조는 "공장, 기업소, 협동농장, 각급학교, 인민군대 등에 조직되어 직맹, 사로청, 농근맹, 여맹 등 근로단체의 지도 밑에 활동"하며 예술작품을 창작하여 군중들 앞에서 공연한다.

61 「인민의 사랑받는 교예작품들을-국립교예단에서」, 『민주조선』, 2016. 8. 17: "이곳 예술인들은 사회주의강국건설을 위한 투쟁이 힘있게 벌어지고있는 중요건설전투장마다에 달려나가 경제선동활동도 힘있게 벌리고 있다. 중요건설전투장마다에서 진행되는 희극교예배우들의 경제선동활동은 일군들과 근로자들의 가슴마다에 힘과 용기를 안겨주고 있으며 그들이 신심과 락관에 넘쳐 전투장마다에서 새로운 기적과 위훈을 창조하도록 적극 고무 추동하고 있다."

넷째, 국제 문화교류를 대표하는종목이다. 북한에서 교예는 가장 활발한 대외교류 종목으로 북한 교예단의 외국 공연이나 외국 공연단 초청 공연을 통해 문화외교의 중요한 역할을 담당한다. 북한에서 교예는 대외교류협력을 위한 사업과 북한에서 진행되는 행사에서 빠지지 않는 종목이다. 경제적으로 어려웠던 1990년대 중반에도 외국 교예단의 초청 공연을 진행할 정도로 중요한 역할을 한다. 대외 문화 공연에서 교예는 핵심 종목이다. 교예가 대외교류와 국위 선양의 수단으로 활용되는 것은 교예는 그 성격상 서사가 없어도 이해할 수 있는 종목이면서 상대적으로 세계적인 경쟁력을 갖춘 분야이기 때문이다. 이런 점을 활용하여 대외 문화교류 수단으로 국제교예축전 참가, 대외공연에서 활용, 문화외교 수단으로서 교예를 적극적으로 활용하는 것이다.

다섯째, 국위 선양의 수단이다. 북한은 일찍부터 사회주의 국가와의 연대, 체제 선전의 대외적인 과시, 새로운 관계 개선 등의 목적으로 문화를 이용하였다.[62] 북한은 교예 분야를 '주체예술의 구체적인 성과' 내지는 '주체예술의 위력을 남김없이 과시'하는 예술 장르로 활용하고 있다. 실제로 세계 최고 수준에 올라 있는 북한의 교예는 2012년부터 2014년까지 매년 3개의 국제교예축전에서 최고상을 수상했고, 2015년에는 5개 국제교예축전에서 최고상을 획득했다. 2016년과 2017년에도 2개 축전에서 최고상을 수상했다. 그리

........

62 전영선·김지니, 「북한의 대외문화교류 정책과 북·중 문화 교류」, 『중소연구』 35(1), 2011, p.124: "국제행사에 참여하거나 '4월의 봄 친선예술 축전'과 같은 국제적인 문화행사에 참여하거나 문화행사를 개최하는 경우이다. 교예를 포함하여 주로 민족적 색채가 강한 장르를 주로 선택한다."

고 그 성과를 사회주의 체제의 우월성이나 최고지도자의 영도로 선전한다.[63] 김정은 시기에서도 교예는 국제적인 교류가 가장 활발한 분야이다.[64]

6) 김정은 시대의 교예

김정은 체제에서도 교예에 대해서는 높은 평가 속에서 대중예술로서 주목받고 있다. 『로동신문』은 평양교예단이 창립 60돌(1952년 6월 10일 창립), 평양교예학원이 창립 40돌(1972년 6월 15일 평양교예학교로 창립)을 맞이하여 2012년 6월 10일 특집기사 「절세위인들의 손길 아래 자랑찬 발전의 길을 걸어온 주체교예」를 실었다. 기사는 "당과 수령의 현명한 령도 밑에 지난 60년간 평양교예단은 수 만 회의 공연을 진행하였으며, 연 220여 개 나라의 750여 개 지역에서 7,000여 회의 공연을 진행하여 주체교예의 위력을 힘 있게

63 「당의 령도 따라 올해의 총 공격전을 힘 있게 추동해온 주체문학예술」, 『로동신문』, 2010. 11. 28: "올해 세계무대에서 주체문학예술의 위력을 남김없이 시위한것은 자랑할 만한 성과이다. 제26차 '골덴 씨르쿠스'국제교예축전에서 커다란 파문을 일으키며 눈부신 성과를 이룩하고 제9차 무한국제교예축전에서 우리나라 공중교예 〈철봉비행〉이 최고상인 금학상을 수여받은것을 비롯하여 교예부문에서 이룩된 성과는 독창적인 문예사상을 제시하시고 걸음걸음 이끌어주시는 경애하는 장군님의 현명한 령도의 빛나는 결실이다.

64 김미진, 「북한 교예의 기원과 행태 연구」, p.231: "서커스와 비슷한 형태, 전통연희에 뿌리를 둔 곡예의 형태인 이 교예는 북한의 문화예술 장르 중 국제적인 교류가 가장 활발하다. 특히 국제대회에 참여하여 그 실력을 인정받고 수상까지 하게 되는데, 매년 1월 모나코에서 개최되는 몬테카를로서커스페스티벌(몽떼까를로국제교예축전), 중국에서 개최되는 오교국제교예축전과 무한국제교예축전 그리고 로마국제교예교예축전 등에서 〈날아다니는 처녀들〉, 〈쌍그네비행〉, 〈중심조형〉, 〈널과 그네〉, 〈다각비행〉와 같은 작품들이 금상과 같은 최고의 상을 수상했다. 올해 2015년 1월에 개최된 몬테카를로서커스페스티벌에서는 〈쌍그네비행〉과 〈중심조형〉이 금상을 차지했다."

시위"하였고, "몽떼까를로 국제교예축전을 비롯한 이름 있는 국제
교예축전들에 참가하여 수십 차에 걸쳐 1등을 쟁취하고 금상을 받
았다."고 신문은 전했다.[65]

김정은 체제에서 북한 교예는 새로운 출로를 모색하고 있다. 교
예에 대한 강조는 김정은 시대에서도 여전히 지속되고 있다. 김정
은은 2014년 2월 노동당 제8차 사상일군대회 연설을 통해 교예를
비롯하여 북한 문학예술 들이 새롭고 특색 있게 발전시켜야 한다고
강조하였다.[66]

대표적인 현대화 사업의 하나가 교예극 〈춘향전〉이다. 교예극은
"재주동작을 기본 형상수단으로 하여 작품에 반영된 생활내용을 무
대 우에 펼쳐 보이는 교예의 한 형태"로, 교예극 〈춘향전〉은 "지상
교예뿐 아니라 공중교예, 수중교예, 빙상교예 등 모든 체력교예 종
목들과 동물교예, 희극교예, 요술까지 다 결합된 종합적인 교예극"
이다. 2012년 10월 9일 『로동신문』은 교예극으로 새롭게 창조된 민
족고전〈춘향전〉공연이 2012년 10월 8일 평양교예극장에서 첫 막

········

65 북한 교예의 국제대회 수상 실적은 화려하다. 2012년부터 2014년까지 매년 3개의 국제교
예축전에서 최고상을, 2015년에는 5개 국제교예축전에서 최고상을, 2016년에는 2개 축
전에서 최고상을 수상했다. 2017년에는 "제10차 이쳅스크국제교예축전"에서 체력교예
〈다각전회비행〉이 특별상을 수상했고, "제1차 민스크국제교예축전"에서는 체력교예 〈우
주는 부른다〉와 〈도립조형〉이 축전최고상인 금상을 수상했다. 이와 관련해서는 「제10차
이쳅스크국제교예축전에 참가하였던 우리 교예배우들 귀국」, 『로동신문』, 2017. 3. 15;
「조선인민의 강의한 정신력과 기상을 보여준 공연-우리 교예배우들 제1차 민스크국제교
예축전에서 금상 쟁취」, 『로동신문』, 2017. 9. 30 기사 참고.
66 김정은, 「혁명적인 사상공세로 최후승리를 앞당겨나가자: 경애하는 김정은동지께서 조선
로동당 제8차 사상일군대회에서 하신 연설」, 『로동신문』, 2014. 2. 26: "새시대의 요구에
맞게 음악, 무용, 가극, 연극, 교예를 비롯한 무대예술의 모든 부문을 새롭고 특색있게 발
전시켜야 합니다."

을 올렸다며, 이는 "우리나라 교예력사에서 처음으로 되는 교예극으로서, 주체교예의 새로운 경지를 개척하고 그 위력을 과시하였다."고 보도했다.[67]

4. '서커스'와 '교예'의 인식과 접근의 차이

일제강점기에 한반도로 유입된 서커스는 새로운 볼거리와 다양한 공연으로 인기 있는 대중예술로 자리 잡았다. 그러나 남북으로 분단된 상황에서 서커스는 서커스와 교예로 분화되었고, 전혀 다른 길을 걷게 되었다. '서커스/교예'는 분단 이후 남북에서 가장 판이한 양상을 보이는 분야이다. 개념의 차이가 어떤 상황을 낳는지를 대비적으로 보여준다. 남북에서 문화예술은 서로를 견제하면서 대립적인 양상으로 전개되었다. 하지만 '서커스/교예'는 비교불가의 차이를 보인다.

남한에서 서커스는 국가의 문화정책에서 벗어난 길거리 예술로 간주되었다. 영화, 텔레비전과 같은 대중문화와 경쟁해야 했다. 1960년대 절정기를 거친 이후 경제 발전과 함께 텔레비전과 영화가 대중문화로 자리 잡으면서 서커스는 쇠락하였다. 서커스는 근대 문화유산으로 명맥을 유지하고 있는 정도이다. 하지만 북한에서는 자본주의의 '서커스'가 아닌 민족예술 '교예'로 인정받으면서 당국

........

67 「교예극 〈춘향전〉 첫 공연 진행」, 『로동신문』, 2012. 10. 9: "출연자들은 무대장치와 조명을 혁신하고 그네, 널뛰기, 줄타기, 물우(물위)에서 중심잡기를 비롯한 종목들과 관중들을 신비경에로 이끌어가는 요술 등을 배합하여 작품의 사상 주제적 내용을 잘 살리었다."

의 적극적인 지원 속에서 세계적인 수준으로 발전하였다.

근대의 서커스가 남북에서 전혀 다른 상황을 맞이하게 된 이유는 서커스에 대한 인식 차이 때문이다. 남한에서 서커스는 예술로 인정받지 못하였다. 1960년대 최전성기를 지나면서, 텔레비전, 영화, 컴퓨터 등 새로운 미디어의 등장에 적응하지 못하면서, 대중들의 관심에서밀려났다. 현재 전통연희로도 인정받지 못하고, 공연예술로서도 버림받은 흘러간 한 시대의 유랑예술(流浪藝術)로 취급받고 있다.

반면 북한에서는 정권수립부터 '서커스'를 부정하면서 '교예'라는 명칭으로 예술의 한 형식으로 자리 잡았다. 특히 교예는 인민들에게 체력의 중요성을 알려주면서, 과학적 호기심을 자극하는 독특한 예술 장르이자 군중의 오락물로 발전시켰다. 그 결과 현재 북한에서 교예는 체력교예를 중심으로, 민족교예, 요술, 막간극 등으로 형식과 내용에서 상당한 발전을 이루었다.

북한에서 교예는 '인민의 인기 있는 예술'에서 나아가 대내적으로는 인민문화 활동의 영역, 경제선동의 도구로 활용하고 있으며, 대외적으로는 문화외교의 장르로, 북한 체제의 우월성을 선전하는 경쟁력 있는 예술로 활용하고 있다. 남북에서 서커스와 교예의 행로는 예술에 대한 인식과 접근 차이가 어떤 결과로 이어지는지를 보여주는 대표적인 사례가 되었다.

참고문헌

1. 남한 문헌

김미진, 「북한 교예의 기원과 형태 연구」, 『동아시아 문화연구』 62, 동아시아문화연구
　　소, 2015.

김보라·김재범, 「캐나다 태양의 서커스를 통해서 본 동춘서커스의 의미 중심 혁신 전
　　략 연구」, 『인문사회21』 7(2), 아시아문화학술원, 2016.

김영아, 「가치혁신으로 본 태양서커스(Cirque du Soleil)와 우리나라 서커스의 향후
　　과제」, 『비교문학』 55, 2011.

＿＿＿, 「태양서커스(Cirque du soleil)의 성공 요인과 동춘서커스의 미래 전략에 관
　　한 연구」, 『세계문학비교연구』 46, 세계문학비교학회, 2014.

김은영, 「한·중 환술(幻術)의 역사와 특징」, 『한국민속학』 50(1), 2009.

김지훈, 「동물조련의 연희양상과 원리-동춘서커스를 중심으로」, 『어문학교육』 42, 한
　　국어문교육학회, 2011

박영규, 「북한의 건축: 평양교예극장」, 『북한』 292, 1996.

신근영, 「일본 연희단의 유입과정과 공연양상」, 『한국민속학』 57, 한국민속학회, 2013.

＿＿＿, 「일제강점기 곡마단 연구」, 고려대학교 문화재협동과정 박사학위논문, 2014.

유수영, 「근대이후 유랑극단의 공연활동」, 『한국민속학』 61, 2015.

윤덕경, 「한국 전통춤 전승과 보존에 관한 현황과 과제」, 『한국무용연구학회』 28(2),
　　한국무용기록학회, 2010.

이영호, 「북한 교예(巧藝)를 통해 본 민족공통성 연구」, 건국대학교대학원 석사학위논
　　문, 2018.

이지영, 「한국 농환(弄丸)과 서커스 저글링의 현재적 연행 양상」, 『민족학연구』 25,
　　2009.

이호승, 「한국 줄타기의 역사와 연행 원리」, 고려대학교 국어국문학 석사학위논문,
　　2004.

장성숙, 「국가민족주의 담론 하 한국춤의 발전양상고찰(1961~1992)」, 『한국무용연
　　구』 29(2), 한국무용연구학회, 2011.

장혜숙, 「서커스 의상의 다면성 연구」, 『연극교육연구』 20, 한국교육연극학회, 2012.

전경욱, 「감로탱에 묘사된 전통연희와 유랑예인집단」, 『공연문화연구』 20, 2010.

전아람·김형남·정연수, 「국내 서커스 교육 사례연구」, 『한국콘텐츠학회논문지』
　　16(6), 2016.

전영선, 「조선인민군 요술과장 인민배우 김광석, 평양교예단 배우 노력영웅 인민배우

김택성」,『북한』309, 1997.

_____,「평양교예단 부단장 김유식, 남자교예지도원 김상남」,『북한』343, 2000.

_____,「북한 공연예술단체의 대외공연 양상과 특성 연구」,『남북문화예술연구』1, 2007.

_____,「북한의 예술교육체계와 예술교육 기관」,『남북문화예술연구』11, 2012.

전영선·김지니,「북한의 대외문화교류 정책과 북·중 문화 교류」,『중소연구』35(1), 한양대학교 아태지역연구센터, 2011.

정일용,「세계 정상급 북한의 교예(巧藝)」,『한국인』12(7), 1993.

주강현,「북한 교예의 역사와 원리」,『북한연구』1993 여름호, 대륙연구소, 1993.

_____,『統一文化연구(下)』, 민족통일연구원, 1994.

한남수,「한국 죽방울돌리기의 변화와 전망-한중비교를 중심으로-」,『동아시아 문화연구소』69, 2017.

허정주,「한국 곡예/서커스의 공연민족지적 연구」, 전북대학교 국어국문학 박사학위논문, 2011.

_____,「한국 곡예/서커스의 역사적 전개 양상에 관한 '역사기호학적'시론」,『비교민속학』49, 2012.

_____,「한국 곡예/서커스 공연에서 사용된 '삽입가요'로서 대중가요의 역할과 의미」,『한국민요학』44, 2015.

_____,「한국 현대 곡예/서커스의 시대적 변화 양상-1960년대~2000년대의 레퍼토리를 중심으로」,『공연문화연구』30, 2015.

2. 북한 문헌
강철웅,「환희를 더해주는 이채로운 요술축전무대」,『로동신문』, 2017. 4. 13.

김광협,「요술작품들이 큼직큼직하게 발전한 사연」,『조선예술』1995. 1, 문학예술출판사, 1995.

김영진,「교예음악의 특징」,『조선예술』2005. 12, 문학예술출판사, 2005.

김정은,「혁명적인 사상공세로 최후승리를 앞당겨나가자: 경애하는 김정은동지께서 조선로동당 제8차 사상일군대회에서 하신 연설」,『로동신문』, 2014. 2. 26.

김정일,「사회주의적민족교예를 더욱 발전시킬데 대하여: 1973. 12. 8. 평양교예단 료해검열사업에 참가한 일군들과 한 담화」.

_____,「교예예술을 더욱 발전시키기 위한 몇가지 문제에 대하여: 1984. 8. 4. 평양교예학교 제3기졸업생들의 공연관람에 참가한 일군들과 한 담화」.

_____,「교예론」,『김정일선집』17, 조선로동당출판사, 2012.

리철,「주체교예발전의 획기적인 전환을 마련한 불멸의 대강」,『조선예술』2008. 6, 문학예술출판사, 2008.

리현덕,「《요술사》와 나눈 이야기」,『천리마』1997. 9, 천리마사, 1997.

박소운,『교예예술리론』, 문예출판사, 1986.

윤광혁,「우리 인민의 슬기와 재능이 깃든 민족요술」,『로동신문』, 2017. 6. 11.

전효수,「빙상손재주교예의 특성」,『조선예술』1995. 12, 문학예술출판사, 1995.

_____,「고구려 말교예」,『천리마』2000. 12, 천리마사, 2000.

조경철,「은혜로운 사랑속에 태여난 3부자요술가가정 - 평양교예학원 강좌장 김택성 동무의 집을 찾아서」,『로동신문』, 2017. 4. 6.

「《세계최고의 교예》,《조선인민의 기상을 보여준 공연》-제11차 이쳅스크국제교예축전에서 우리 나라 체력교예 금상 수여」,『로동신문』, 2018. 3. 15.

「관중의 심금을 완전히 틀어잡은 조선의 교예 - 우리 나라 교예배우들 제1차 국제교예예술축전에서 금상 쟁취」,『로동신문』, 2018. 6. 3.

「교예극〈춘향전〉첫 공연 진행」,『로동신문』, 2012. 10. 9.

「국립교예단 종합교예공연 진행」,『민주조선』, 2016. 6. 21.

「당의 령도 따라 올해의 총 공격전을 힘 있게 추동해온 주체문학예술」,『로동신문』, 2010. 11. 28.

「세계패권을 쥔 우리 나라 요술」,『천리마』1984. 12, 천리마사, 1984.

「요술애호가의 기쁨」,『로동신문』, 2017. 9. 3.

「인민의 사랑받는 교예작품들을-국립교예단에서」,『민주조선』, 2016. 8. 17.

「제10차 이쳅스크국제교예축전에 참가하였던 우리 교예배우들 귀국」,『로동신문』, 2017. 3. 15.

「조선인민의 강의한 정신력과 기상을 보여준 공연-우리 교예배우들 제1차 민스크국제교예축전에서 금상 쟁취」,『로동신문』, 2017. 9. 30.

「참된 교예가 태어나던 나날에」,『조선예술』1986. 9, 문학예술출판사, 1986.

「평양교예단과 더불어 길이 전할 사랑의 이야기」,『조선예술』2008. 11, 문학예술출판사, 2008.

『문예상식』, 문학예술종합출판사, 1994.

나운규/라운규와
영화 '아리랑'이라는 개념의 변천사

김성경 북한대학원대학교

1. 리얼리즘과 한국영화사/북조선영화사

담론 구성물인 내셔널시네마는 타자와의 경쟁과 경합을 통해 자신만의 정체성을 만들어간다. 일제 시기의 '조선영화'라는 개념은 피식민자인 조선인의 제작 여부보다는 영화가 재현하는 민족적 메시지와 서사로 인해 '조선'의 영화로 해석되면서 등장하게 된다. 이후 전쟁과 분단을 겪으면서 남한의 내셔널시네마는 할리우드로 대표되는 상업적 대중영화와는 구별되는 예술영화이면서 동시에 이념적으로 대치하고 있는 북한과 확연히 구별되는 산업, 텍스트, 수용, 예술성 등을 추구하며 발전해갔다. 한편 북한은 혁명의 도구로서 영화를 해석했으며, 사회주의 미학 전통인 사실주의를 비판적으로 해석하고 주체사상을 앞세우며 정체성을 구성해나간다. 그만큼 근대의 상징으로 제국을 통해 전파된 영화는 분단을 경유하여 남북 각각의 내셔널시네마로 서서히 '만들어'진 것이다.

한편 내셔널시네마의 성격과 영역을 구축해가는 담론화 과정에

서 '조선영화', '한국영화', '국산영화'와 같은 새로운 개념이 등장하기도 했으며, 그것의 의미 또한 시대에 따라 진화하기도 했다.[1] '한국영화'의 하위 개념으로 할리우드를 중심으로 한 글로벌한 상업주의 영역 밖의 예술성과 내셔널시네마의 텍스트적 특수성을 규정하는 미학적 기준으로서 '리얼리즘'이 중요하게 부상하기도 한다. 반대로 북한에서는 '조선영화'의 성격을 규정하는 개념으로서 사회주의적 사실주의가 등장하지만, 이 또한 몇 번의 정치적 고비를 넘기게 되면서 주체사실주의라는 개념으로 변화하기도 한다. 흥미로운 점은 보편적 미학 개념으로 통용되는 리얼리즘/사실주의가 결코 단일하거나 고정된 의미소로 구성된 것이 아닌 분단이라는 남북의 적대적 경쟁 구도와 각 시대의 정치사회적 변화에 따라 다르게 해석되고 실천되었다는 점이다. 다시 말해 리얼리즘/사실주의는 남북 내셔널시네마의 성격과 역사를 반영하는 '개념'으로서 남북 경쟁과 적대, 그리고 분단을 경유하여 각기 다른 의미소로 규정되었으며, 이러한 개념의 의미 변천을 추적하는 작업은 남북 내셔널시네마의 근본적 차이가 무엇이고, 그것의 역사적 맥락이 무엇인지를 확인하게 한다.

그럼에도 남북을 아우르면서 남북 영화 전반의 정체성과도 관련이 깊은 리얼리즘/사실주의 개념의 변천을 다루기란 쉽지 않다. 연구영역의 포괄성 때문이기도 하거니와 리얼리즘 개념 내외 수많은 의미소들이 복잡하게 얽혀 있다는 이유에서다. 오죽하면 한국영

.......

1 김성경·이우영·김승, 『한(조선)반도의 개념의 분단사: 문학예술편 3』, 사회평론아카데미, 2018.

화사에서 리얼리즘은 일종의 '만능키'로 작동해왔다는 평가가 있을 정도이다.[2] 그렇다면 남북이 주요 역사적 기점에서 각 내셔널시네마의 기준점으로 호명하였던 영화 텍스트와 영화인이라는 '기호'를 통해 리얼리즘/사실주의의 의미 계보에 접근해보는 것은 어떨까? 사회적 환경의 변화에 따라 민감하게 반응해 온 영화사에서 리얼리즘으로 정의되었기에 내셔널시네마의 정전으로 해석되어 온 영화와 영화인의 의미망을 밝히려는 것이다. 이를 위해 본 연구는 정전이 된 영화 텍스트와 한국영화의 기원으로 호명되는 영화인에 대한 해석의 분단을 살펴보고자 한다. 남북 모두에서 정전이 된 영화 텍스트와 영화인이 내포하고 있는 의미체계, 그 이면의 사회정치적 배경, 그리고 개념이 내재하고 있는 미래가 무엇인지 분석하고자 하는 것이다.

분석의 대상은 나운규/라운규이며, 그의 영화 〈아리랑〉이다. 나운규/라운규 〈아리랑〉은 남북 모두의 리얼리즘/사실주의의 기원이자 각 내셔널시네마의 원형으로 호명되어 왔다. 나운규가 분단 이전에 사망한 영화인이기 때문이기도 하거니와 영화 〈아리랑〉의 텍스트가 남아 있지 않기 때문에 영화인과 영화를 둘러싼 해석은 그만큼 시대와 긴밀하게 공명했다. 예컨대 1920년대부터 나운규가 사망한 1937년까지 〈아리랑〉은 리얼리즘의 정전으로서 확고한 위치를 구축하지는 못했다. 오히려 나/라운규 〈아리랑〉의 의미화는 그의 사후에 리얼리즘이라는 사조를 통해 내셔널시네마의 영역을 공고

2 김소연, 「전후 한국 영화담론에서 '리얼리즘'의 의미에 관하여」, 『매혹과 혼돈의 시대: 50년대 한국영화』, 도서출판 소도, 2003, p.18.

히 하고자 했던 영화인들과 북한 체제의 역사 만들기 과정을 통해 구축되었다. 그만큼 영화사에서 정전화된 작품과 인물은 '현재의 과거'와 미래를 지향하는 '현재의 기대'가 복잡하게 투영된 것이다.

한편 본 연구가 맥락에 따라 '나운규/라운규〈아리랑〉'으로 표기하는 이유는 특정 시기부터 영화인과 영화가 결합되어 하나의 기호로 작동하고 있다고 보기 때문이다. 특히 나운규와 〈아리랑〉은 1940년대까지만 해도 서로 독립적으로 해석되다가, 남북이 본격적으로 내셔널시네마 만들기를 시작하게 되면서 이 둘을 하나의 기호로 해석하기 시작했다. 내셔널시네마라는 담론장 안에서 나운규라는 영화인은 〈아리랑〉과 결합되어 한국영화 혹은 조선영화의 기원으로 위치되며, 천재적 영화인 나운규 혹은 민족 독립투사 라운규의 작품이기에 영화 〈아리랑〉은 리얼리즘/사실주의 계보의 시작으로 의미화된다. 그만큼 영화인 나운규/라운규와 〈아리랑〉은 서로 독립적으로 해석되기보다는 하나의 기표로서 남북 영화사에 존재한다.

본 연구의 문제의식은 내셔널시네마 담론에서 나운규/라운규〈아리랑〉이라는 기호의 역사적, 사회적 의미 변화를 추적함으로써, 영화에서의 리얼리즘/사실주의가 분단이라는 맥락에서 끊임없이 재구성된 '개념'임을 밝혀내는 것이다. 이는 언어와 정치사회적 실재, 혹은 언어와 역사의 상호관계를 밝혀내려는 역사의미론적 시도의 일부이다.[3] 좀 더 구체적으로는 레이먼드 윌리엄즈의 문화사회학의 문제의식을 적극적으로 차용한다. 일찍이 윌리엄즈는 "문화의

.......

3 나인호, 『개념사란 무엇인가』, 역사비평사, 2011, pp.13-17.

영역은 계급의 영역이 아닌 언어의 영역에 비례"한다고 강조하면
서, 일상적이며 삶의 총체인 문화에 접근하기 위해서는 언어의 역
사적, 사회적 의미변화를 포착해야 한다고 주장한다.[4] 그의 연구는
『문화와 사회』를 거쳐 『키워드』라는 저작물에서 집대성되는데, 그
는 언어가 고정된 의미체계나 사회구조의 일부분으로 구축된 것이
아니라 "물질적 '실천'과 '과정'"으로서 끊임없이 재해석되고 있음
을 주장하였다.[5] 그가 선별하여 분석한 키워드, 즉 핵심어는 이러한
언어의 역동적인 의미변화가 포착되는 것으로 일상 속에서 친숙하
게 활용되며 의미를 둘러싼 계급의 헤게모니 쟁투를 확인할 수 있
는 중요한 영역이다.

　　윌리엄즈의 연구는 일상과 문화에서 언어를 통해 작동하는 자
본주의의 헤게모니를 드러내는 것을 목적으로 한다. 그에게 언어는
결코 중립적이지 않다. 언어는 가장 정치적인 곳으로 지배계급의
헤게모니가 관철되는 문제적 영역이다. 그렇기에 특정 개념 혹은
핵심어가 어떠한 사회역사적 경로를 통해 의미체계를 구축하였는
지를 밝히는 것은 지배계급에 의해 구성된 문화를 정확하게 인지하
여 아래로부터의 비판적 의식을 고양하는 데 중요한 역할을 한다.[6]
이를 위해 윌리암스는 대중들이 사용하는 일상용어에 주목하고, 문
학을 포함한 "모든 '표의적 실천들'(signifying practices)―즉, 언어

.......

4　윌리엄즈, 레이먼드, 『문화와 사회』, 나영균 옮김, 이화여자대학교 출판부, 1988, p.423.
5　윌리엄즈, 레이먼드, 『키워드』, 김성기·유리 옮김, 민음사, 2010; 정홍섭, 「문화론의 관점에
　　서 본 근대화 담론과 농촌/도시소설: 레이먼드 윌리엄스의 '키워드'를 주요 매개로」, 『비
　　평문학』 38, 2010, p.517.
6　윌리엄즈, 레이먼드, 『문화와 사회』; 나인호, 『개념사란 무엇인가』, pp.107-111.

에서 예술과 철학을 거쳐 언론, 유행 및 광고"까지 분석의 텍스트로 삼는다.[7] 이렇듯 윌리엄즈의 통찰과 방법론은 본 연구가 나운규/라운규〈아리랑〉이라는 기호 속에 역사적으로 숨겨져 있는 분단 이데올로기를 드러내고자 하는 데 유용하다. 한국영화 혹은 조선영화의 정전으로 소환되어 온 나운규/라운규〈아리랑〉이 결코 중립적인 기호가 아닌 분단의 정치학이 가장 첨예하게 작동하는 의미 쟁투의 영역이라는 것을 밝혀내는 것이다. 또한 나운규/라운규〈아리랑〉이라는 기호와 연관된 리얼리즘/사실주의가 역사적으로 어떤 경로를 거쳐 어떻게 변해왔는지를 그 자체로 드러냄으로써, 분단이라는 이데올로기가 내셔널시네마 만들기 과정에서도 결정적인 역할을 수행했다는 것을 논증하고자 한다. 이를 위해 나운규/라운규〈아리랑〉그리고 상위 개념으로서의 리얼리즘/사실주의에 관련된 광범위한 자료를 통해 이 둘 사이의 상호관계, 즉 언어 간의 내적 구조를 역사적으로 고찰하는 방법을 활용하였다.

　나운규/라운규〈아리랑〉의 의미화를 분석하는 것은 남북이 정의하는 '현실'이 어떻게 다르게 변화되어 가는지 그리고 미학적으로 구체화하는 리얼리즘적 창작방식의 진화 과정에 접근하게 할 것이다. 주목하는 역사의 분절점은 조선영화 태동 이후 본격적인 이념의 분화가 목격되는 1930년대, 전쟁을 겪고 전후 복구와 체제경쟁이 본격화되는 1950년대, 그리고 남북의 분단 체제가 공고화된 1960년대 말이다. 특히 해방 전후가 민족주의 진영과 사회주의 진영의 분화가 본격화되었다는 점, 분단 이후 1950년대에는 해방 전

........

7　윌리엄즈, 레이먼즈, 『문화사회학』, 설준규·송승철 옮김. 까치. 1984, p.12.

후의 해석을 두고 남북 사이의 경쟁적 역사 재구성이 이루었다는 점, 그리고 1960년대 말에 이르러 북한은 유일사상지배체제를 완성하였고, 남한 또한 산업화를 앞세워 독재체제가 본격화되었다는 시대적 특징이 내셔널시네마 만들기와 어떻게 조우했는지 살펴보고자 한다. 나운규/라운규〈아리랑〉이 현존했던 시기를 살펴보는 것은 실재했던 '사실'이 무엇인지를 밝힘으로써, 이후 이를 기억하는 과정에서의 해석 사이에 어떠한 긴장과 변화가 있었는지를 확인하기 위함이다. 또한 나운규가 생존했던 시기의 그에 대한 '사실'이 남과 북이라는 다른 주체의 역사화 작업을 통해서 어떻게 다르게 기억되어 갔는지를 분석하여 나운규라는 인물을 둘러싼 내셔널시네마의 의미구축 과정의 역동성을 드러낼 것이다.

　연구 자료는 각 시기의 신문기사, 잡지 평론 및 기사, 사전, 나운규/라운규에 관한 단행본, 한국/조선영화사 단행본 등 관련된 모든 자료를 살펴보고자 했다. 신문기사의 경우 한국역사정보통합시스템(www.koreanhistory.or.kr)을 활용하여 고신문 및 잡지 등에 나타난 나운규/라운규, 〈아리랑〉, 〈조선영화〉 등의 표제어가 담긴 기사를 전수 분석하였다. 신문기사, 평론, 저서 등 광범위한 자료에서 나운규/라운규〈아리랑〉과 리얼리즘/사실주의가 어떤 상호관계성을 지니는지를 집중적으로 분석하였으며, 이를 통해 이 둘 사이의 내적 구조가 역사적으로 어떻게 구성되어 왔는지를 드러내고자 했다. 이러한 방법은 윌리암스가 시도한 핵심어 연구방법을 활용한 것이면서도, 담론지형 내 언어와 의미의 쟁투를 확인하는 작업으로 넓게는 담론연구방법을 활용한 것이다.

　한편 고신문 시스템에서 확인된 글 중에서 파손되어 있거나 가

독성이 떨어지는 고어나 한자어 원문의 경우에는 한국영상자료원에서 발간한 『신문기사론 본 한국영화』 시리즈에 수록된 원전 자료와 비교하여 인용하였다. 백문임, 이화진, 오영숙 등의 한국영화사 작업에서 발췌하여 수록한 원전 자료도 적극 활용하였다. 이들의 연구물에는 식민지 시기 및 1950년대 초기 원전 자료를 따로 부록으로 제공하거나 아니면 각 연구물 곳곳에 충실하게 수록되어 있어 연구를 진행하는 데 큰 도움이 되었다. 1960년대 한국영화사 작업의 결과물을 전수 조사하였으며 그 중에서도 이영일의 『한국영화전사』, 안종화의 『한국영화측면비사』 등의 단행본은 초판본을 중심으로 용어와 개념의 의미를 분석하였다. 북한영화사 작업은 〈김일성저작집〉, 〈김일성전집〉의 노작과 『조선영화』에 수록된 평론, 1962년에 출간된 단행본 『나운규와 그의 예술』을 분석하였다.

2. 〈아리랑〉이라는 '근대적 사건'

식민지 시대 조선에서 '움직이는 사진'으로 소개된 영화는 새로운 문물이자 근대의 상징으로 상당한 인기를 누렸다. 근대라는 이름으로 유입된 기술, 기계, 사고방식 등은 단순히 서구를 거쳐 수입되어 수용되는 것뿐만 아니라 일본 제국이라는 또 다른 통로를 거쳐 유입되면서 "개념의 혁명과 지적 아노미 현상"이 확산되기도 하였다. 피식민지 조선에서의 근대 기술과 새로움은 긍정적 기대와 선망과 더불어 혼란과 반감, 또 한편으로는 열등감과 부러움 등의 복잡한 감정이 뒤엉켜 작동했다.[8]

'조선영화'라는 개념의 장이 어렴풋이 부상하기 시작한 것은 1926년 즈음으로 추정된다. 이 시기를 중심으로 조선인이 중심이 된 제작사(조선키네마주식회사, 윤백남프로덕션, 고려영화제작소, 고려키네마 등)가 설립되어 활발하게 활동하였을 뿐만 아니라, 이 시기에 나운규〈아리랑〉이 제작, 상영되었기 때문이다. 주지하듯 나운규는 식민지 시기 조선 영화계에서 '사건'처럼 등장하였다. 영화〈아리랑〉이 대중적으로 큰 인기를 얻었기 때문이기도 하고, 동시에 나운규라는 영화인이 근대 문물로 유입된 영화라는 매체에서 서양 영화에서나 봄 직한 기술적 시도를 한 것이 큰 반향을 일으켰다.〈아리랑〉은 그 당시로서는 생경했던 이국적 장면과 빠른 속도의 전개 등의 시도를 담아냈다. 할리우드 영화 중에서도〈동도(Way Down East)〉(1920),〈폭풍의 고아(Orphans of the Storm)〉(1921),〈로빈후드(Robin Hood)〉(1922) 등을 참고하여 활극적 요소를 적극 차용한 것이 큰 기술적 진보로 해석되었다.[9] 그만큼 그 당시 미비하게 제작되었던 조선영화 중에서 단연 두각을 나타내는 여러 요소들이〈아리랑〉에 집약되어 있었다.

춘사 나운규(1902-1937)는 1925년 조선키네마주식회사에서 제작한 사극영화〈운영전〉의 단역배우를 시작으로 모두 27편의 영화에 출연하거나 감독을 맡았다.[10] 특히 그의 초기 작품인 무성영화

........

8 윌리엄즈, 레이먼즈, 『문화사회학』, p.12.
9 이순진, 「조선영화의 활극성과 공연성에 관한 연구」, 중앙대학교 박사학위 논문, 2009; 이효인, 「영화〈아리랑〉의 컨텍스트 연구:〈아리랑〉이 받은 영향과 끼친 영향을 중심으로」, 『현대영화연구』24, 2016 등을 참고하라.
10 나운규의 최초의 영화 출연작에 대해서는 엇갈리는 정보가 있다. 이규설의 증언을 들어 나운규의 첫 영화로〈해의 비곡〉(1924)을 꼽고 있다. 하지만 안종화나 이경손 등은 나운

〈아리랑〉은 조선인들에게 식민지 조선을 살아가는 울분을 느끼게 해주는 영화로 평가되었으며, 덩달아 나운규 또한 대중적 인기를 얻게 했다. 〈아리랑〉은 조선의 민요를 기본으로 하여 울분에 빠진 조선인의 모습을 담고 있다. 영화의 줄거리는 다음과 같다. 서울에서 공부하던 영진(나운규)은 미쳐서 고향에 내려온다. 하지만 지주의 착취가 극에 달한 고향에는 영진의 아버지(이규설)와 여동생(신일선)이 힘겨운 삶을 이어가고 있다. 그 와중에 지주의 앞잡이 마름 오기호(주인규)가 여동생 영희를 겁탈하려 하자 영진의 친구이자 영희를 사랑하는 윤현구(남궁운)가 싸움을 벌이게 된다. 그 순간 정신을 차린 영진은 오기호를 낫으로 찔러 죽이는 것으로 영화는 끝이 난다.

영화 시놉시스가 가리키듯 〈아리랑〉이 저항적 메시지를 담은 것은 분명해 보이지만 영화가 상영될 때까지만 해도 영화가 보여준 기술적 발전과 서양 근대성에 다다르고자 하는 욕망이 해석에 더 크게 작용했다. 예컨대 동아일보의 "일구이육연도의 영화계를 보내며"라는 글에서는 나운규의 등장을 1926년도의 가장 중요한 사건으로 의미화하면서도 "1. 나운규씨가 "아리랑"을각색중에서 훌융한 기교를보히여준 것"이라는 표현이 등장한다.[11] 〈아리랑〉에서 근대적 기술과 기교를 충분히 드러냈다는 점이 영화 개봉 당시에는 주목받은 것이다.

.......

규가 〈운영전〉에서 처음으로 단역으로 출연했다고 밝혔고, 이는 학계에서 일반적으로 인정하는 설인 듯하다. 이규설의 증언을 수록한 것으로는 김갑의 편저, 『춘사 나운규 전집: 그 생애와 예술』, 집문당, 2001.

11 「일구이육연도의 영화계를 보내며」, 『동아일보』, 1926. 12. 19.

〈아리랑〉에 대한 초기의 평론은 주로 대중성에 주목하면서 영화적 독창성이나 예술성에 대해서는 의문을 제기하는 경향이 강했다. 〈아리랑〉의 성공 배경으로 농촌이라는 공간을 영화화한 것을 주목하면서도, 예술적으로는 농촌의 삶을 충분히 조화롭게 담아내지 못했다는 비판이 다수였다. 예컨대 매일신보에 실린 포영의 평론은 "농촌을 배경으로 순박한 애사에 있거나와 그 실패한 점도 역시 농촌과 그곳에 들어온 도회풍조와 조화가 못된 곳에 있다. 한 장면, 한 장면씩 떼어놓고 보면 좋으나 한 개의 영화로 볼 때에 조화의 못된 곳이 영화의 결함"[12]이라고 평가하기도 했다. 오히려 그 당시 〈아리랑〉의 성공 요인이자 사회적 반향의 이면으로 주목한 것이 변사의 역할이었다.

〈아리랑〉은 각 극장마다 만원을 이뤘고, 변사도 절로 신바람이 나서 해설을 맡았다. 특히 「라스트」에 永鎭이가 수갑이 채워져 아리랑 고개를 넘어가면서, 『가는 나를 위해 울지 말고 내가 미쳤을 때 잘 부르던 노래 「아리랑」을 불러 달라』고 말하는 대목에서는 감정을 돋우다 못해 흐느끼기까지 했다. 이 통에 변사들이 수난을 당하기도 많이 했다. 한참 신이 나서 해설을 하다가 임검순경에게 붙들려가서 혼이 나면 그 사이에 다른 변사가 「바통」을 이어 해설을 하기도 했다.[13]

.......

12 포영, 「신영화 아리랑을 보고」, 『매일신보』, 1926. 10. 10.
13 서은숙·이난향·박진 외, 『남기고 싶은 이야기들 1』, 중앙일보사, 1973, p.78.

상영관에서 서로를 확인한 조선관객은 변사의 목소리로 공명하는 민족적 메시지에 울고 웃었다. 변사는 제국의 감시를 피해 더욱 격정적이고 감정적으로 민족의 한을 전달하였고, 여기에 감흥을 받은 관객들은 더욱 상영관으로 몰려들었다. 제국의 감시 속에서 합법적으로 동족 언어를 듣고, 비슷한 처지에 있는 조선인과 민족적 정동을 공유함으로써 〈아리랑〉은 관객 모두에게 특별한 영화로 재탄생되었다.[14]

한편 일본인 시인 고오리야마 히로시의 〈조선영화에 대해서〉라는 글에서는 식민 지배를 받는 조선인의 반역적 감정으로 인해 여러 면에서 월등하게 탁월한 외국 작품보다 자신들의 내셔널시네마에 더욱 매료되는 경험을 하게 된다고 설명한다.

물론 다른 나라들처럼 조선에서도 영화는 그 영업 가치에 의해 좌지우지되고 있으며, 내용 또한 일반민중의 쁘띠부르주아적 향락에 그 중심을 맞추고 있는데, 아무리 그렇게 침투를 당하더라도 그들의 머릿속에서 조선민족 전체가 무거운 짐을 지고 있는 현재의 식민지적 상황이 그들의 뇌리에서 없어지지는 않을 것이다. 다른 열강국민들은 이성적 의식에 의존해 획득한 것이, 그들에게는 거의 선천적이라고 할 수 있을 정도로 뿌리깊이 어떤 명료한 반역적인 감정에까지 침투되어 있다. 이런 의욕은 다른 여러 기술상의 미비한 문제로 가득한 그들의 영화를 그 점에서는 월등 탁월한 외국 작품과 대립하게 하여, 때로는 민중들

........

14 이화진, 『소리의 정치』, 현실문화. 2016.

이 그들의 영화에 훨씬 강하게 매료되는 원동력을 발휘했다…
이는 일본 내지에서는 흥행영화와 프롤레타리아 영화가 아직
같은 수준의 대중성을 가지고 있지 못한 현상보다 더 여러 의미
에서 주목할 만한 현상이라고 생각한다. 조선 내에서 나운규의
영화에 숨은 반역성은 항상 대중을 대표하고 있다. 그래서 만약
그의 영화가 경성, 평양, 부산 이 세 도시 이외의 상영관에서도
상영될 때는 그 반향과 침투력은 상상 이상의 것이 될 것이다.[15]

〈아리랑〉은 텍스트가 내포하고 있는 제국에 반하는 불온한 요
소로 인해 영화 자체의 조악함에도 불구하고 조선의 관객의 눈길
을 사로잡을 수 있었다는 것이다. 이는 대중성이라는 것은 식민지
조선이라는 맥락에서 구성되고 있음을 뜻하는 것이기도 하다. 이런
맥락에서 나운규는 〈아리랑〉이 담아낸 조선적인 것이 바로 영화의
대중성의 근간이라고 주장한다.

그래서 이 한 편에는 자랑할 만한 우리의 조선 정서를 가득
담어 놓는 동시에 「동무들아 결코 실망하지 말자.」 하는 것을 암
시로라도 표현하려 애섯고 또 한가지는 「우리의 고유한 기상은
남성적이엇다.」 민족성이라 할가할 그 집단의 정신은 의협하엿
고 용맹하엿든 것이니 나는 그 패기를 영화 우에 살리려 하엿든
것이외다.[16]

.......

15 한국영상자료원 영화사연구소 편, 『일본어 잡지로 본 조선영화 1』, 한국영상자료원. 2010,
 pp.192-193; 백문임, 『임화의 영화』, 소명출판, 2015, p.34.
16 나운규, 「「아리랑」과 社會와 나」, 『삼천리』 7호, 1930. 7. 1.

사실 〈아리랑〉이 등장하기 전까지 조선영화라는 것의 존재도 미미했을 뿐만 아니라 영화를 통한 민족 정체성 구축이라는 시대적 과제에 대해서도 충분히 논의되지 못했다. 하지만 〈아리랑〉의 대중적 호응은 조선무성영화의 전성기를 의미하는 것이었고, 여기에 영화비평담론 또한 활기를 띠게 되었다.[17] 과거에는 광고의 수준을 벗어나지 못했던 비평이나 영화 소개글이 점차 영화비평으로 확대되게 되었고 이후 조선영화의 성격과 방향성을 두고 카프와 카프 외 영화인들 사이의 논쟁으로까지 전개되었다.

3. 카프계 영화담론과 〈아리랑〉

1920년대 중반 식민지 조선에서는 사회주의 이념의 확산에 따른 〈조선프롤레타리아예술동맹(KAPF)〉이 본격적으로 활동하였고, 그 하부조직으로 〈조선프롤레타리아영화동맹〉이 결성되었다. 이 조직을 중심으로 예술 영역 중에서도 영화를 통한 사회주의 혁명 노선에 대한 논의가 확대되었다. 프로영화 활동은 사회주의 진영에서 문예운동 활동을 해온 임화, 강호, 윤기정, 김유영 등이 적극 참여한 〈조선영화예술협회〉를 중심으로 진행되었으며, 카프계 영화로 알려진 〈유랑〉(1928), 〈암로〉(1929), 〈혼가〉(1929) 등을 제작하였다. 이들은 1929년에 조직을 재개편하면서 〈신흥영화예술가동맹〉을

.......

17 김수남, 「나운규의 〈아리랑 그 후의 이야기〉에 대한 비평논쟁 고찰」, 『영상예술연구』 8호, 2006, pp.123-124.

세워 본격적인 영화비평을 시작하였다.

카프계 영화인들에게 영화란 계급모순을 타파하기 위한 수단의 성격이 강했다. 특히 몇 번의 노선투쟁을 거친 카프는 문예운동의 대중화를 주창하면서 프롤레타리아 혁명의 내용을 담은 예술로 대중을 의식화하는 것을 목적으로 두었다. 문예운동의 주요 내용은 계급문제를 밝혀내는 것이라고 믿었던 카프는 경제적 모순을 밝히고 극복하는 것이야말로 프롤레타리아 문예운동의 주요 목적이 되어야 한다고 주장한다. 그들에게 영화 또한 문예운동의 일부분이었음은 자명한 사실이다. 그만큼 카프에게 영화란 분명한 목적의식이 "장면장면, 또한 전편全篇을 통해 상징, 혹은 암시로 표현"되어야만 했다.[18]

카프는 문예운동의 역할을 경제 영역의 하위단위로 인식하고 있었으며 이는 분명한 계급의식을 대중에게 이식하는 것으로 구체화되었다. 카프에게 대중은 교육과 교화의 대상이었기에, 이들이 만들어낸 영화는 대중의 욕망이나 감성을 충분히 고려하지 못한 채 도식적인 수준에 머물러 있기도 했다. 예컨대 윤기정은 〈먼동이 틀 때〉(심훈, 1927), 〈뿔 빠진 황소〉(김태진, 1927), 〈잘 있거라〉(나운규, 1927) 등의 작품은 영리적 흥행에만 골몰한 실패작이라고 단언하고, 또 다른 카프계 문학자인 한설야는 나운규, 심훈 등의 영화가 "비현실적, 공상적, 기적적, 비과학적"이라고 신랄하게 비판한다. 그러면서 그는 영화는 "현실에서 힘 있게 일어나는 문제, 일어날 수

........

18 윤기정, 「최근문예잡감」, 『조선지광』 74, 1927. 12. 하승우, 「1920년대 후반~1930년대 초반 조선영화 비평사 재검토」, 『비교한국학』 22(2), 2014, p.42에서 재인용.

있는 문제, 또는 보다 좋은 장래를 약속하는 문제를 재현하고 표현"
해야 한다고 설파한다.[19]

　　하지만 무성영화 전성시대를 이끌었던 〈아리랑〉을 평가할 때
는 카프 내에서도 이견이 있었던 것으로 보인다. 〈아리랑〉이 무성
영화의 수준을 한 단계 높였다는 측면에서 긍정적으로 평가하는 이
가 있다면, 영화 텍스트가 내포하고 있는 한계에 주목하여 비판하
는 이들도 있었다. 한설야에게 〈아리랑〉은 그나마 다른 조선영화보
단 진일보했지만, 조선 현실에 맞지 않는 과장이 가득한 작품일 뿐
이었다. 그는 영화에 담긴 과장된 서사와 인물 등이 결국 "부르주아
적 허위"를 재현하는 것에 불과하다고 통렬히 비판한다. 예술의 이
름으로 현실에서 찾아보기 힘든 기적을 그려내는 것은 결코 예술이
아니며, 영화란 모름지기 곳곳에 널려 있는 현실을 드러내야 한다
고 주장한다.[20]

　　한편 카프 중에서도 문학가이면서도 영화 평론에도 적극적이었
던 임화에게 〈아리랑〉은 조선영화의 발전이라는 측면에서 반가우
면서도 카프 문예운동의 맥락에서는 비판할 수밖에 없는 문제적 텍
스트이기도 했다. 임화가 1930년에 일본어 잡지에 기고한 「조선영
화의 제경향에 대하여」에는 이러한 문제의식이 잘 녹아 있다. 예컨
대 임화가 본 〈아리랑〉은 "…일견 비속한 연애와 값싼 로맨틱한 감
격으로 일관되어 있으면서도 비상한 환희(歡喜)의 소리와 함께 받
아들여진 것이었다. 그리고 이 영화에 있어서는, 기술적으로도 이

　　　　·······
19　한설야, 「영화예술에 대한 관견(管見)」, 『중외일보』, 1928. 7. 1. 백문임, 『조선영화란 하오:
　　　근대 영화비평의 역사』, 창비, 2018, p.203에서 재인용.
20　한설야, 「민촌과 나」, 『조선문학』 1955. 3, pp.190-191.

전보다 어느 정도의 진보를 보였고, 아름다운 자연 촬영과 어우러져 조선영화의 우수한 부류에 속하는 것"이었다. 하지만 임화가 보기에는 나운규의 이후 작품은 "값싼 로맨틱한 민족적 애수와 감격적 경향"에서 자유롭지 못했다. 한설야와 비슷하게 임화에게는 영화 〈아리랑〉이 담고 있는 감정의 '과잉'과 상상으로 재현되는 현실의 모습이 여러모로 문제적이었다.

특히 임화는 일본의 프로계 지식인이 〈아리랑〉을 민족의 반역성이라는 맥락에서 소개한 것의 위험성을 지적하면서, 조선에는 민족성을 내세운 영화뿐만 아니라 프롤레타리아 영화가 등장하고 있다고 강조한다.

> 본지 신년호에 고오리야마 히로시라는 사람이 조선영화를 소개한 것을 통해 제군은 식민지 조선에도 영화가 존재하고 있다고 말하는 것을 알게 되었다고 생각되는데, 나는 그 보기드문, 단편적인 소개보다도 더 기뻐할 만한 것, 즉 조선의 프롤레타리아트와 농민이 진정한 '우리들의 영화'를 가지고 있었다는 점을 전해주고 싶다.[21]

백문임은 임화가 일본어로 된 잡지에 이 글을 기고한 것을 두고 제국의 프롤레타리아 영화인들이 조선영화를 식민의 것이자 민족적 저항물로 단편적으로 이해하고 있는 것을 비판하면서, 프롤레타

.......

21 임화, 「조선영화의 제경향에 대하여」, 『新興映画』 1930. 3. 백문임, 『임화의 영화』, 소명출판, 2015, p.250에서 재인용.

리아 동맹이라는 커다란 연대를 위해 적극 개입하려 했다고 해석한 바 있다. 여기서의 "우리들의 영화"는 민족이나 제국–식민의 경계를 넘어서는 프롤레타리아의 영화인데, 이것의 시작이 조선에서 시작되었다는 기쁜 소식을 일본의 사회주의자들에게 알리려 했던 것이다.

하지만 이러한 임화의 생각은 「조선영화발달소사」에서는 조금은 그 결을 달리하게 된다. 위의 글이 출간된 지 10여 년이 지난 1941년에 임화는 이규환의 〈나그네〉를 〈아리랑〉에 비견되는 유성영화 시기의 참다운 조선영화로 평가하고 있다. 그러면서 두 영화의 성공 이유를 '리얼리즘'에서 찾았다. 다시 말해 1940년대에 이르러서야 카프계 사이에서 〈아리랑〉의 미학적 가치에 대한 논의가 시작되었으며, 그 근간을 '리얼리즘'으로 정의한 것이다. 임화에게 〈아리랑〉이 리얼리즘인 이유는 "소박하나마 朝鮮사람에게 고유한 감정, 사상, 생활의 진실의 一端이 적확히 파악되어 있고, 그 시대를 휩싸고 있던 시대적 기분이 영롱히 표현되어 있었으며 오랫 동안 朝鮮사람의 전통적인 심정의 하이이였든 「레이소스」가 비로소 영화의 근저가 되어 혹은 표면의 色調가 되어 표현"되었기 때문이었다.[22] 여기서 임화가 정의하는 리얼리즘은 시각적으로 현실을 적확하게 표현하는 것이며, 동시에 조선 사람의 전통적 '레이소스(페이소스)'를 환기시키는 것이다.

여기서 '현실'이 가장 잘 드러낸 리얼리즘으로 향토색이 짙은 농촌을 배경으로 한 영화를 주목한 것은 분명해 보인다. 농촌을 배경

.......
22 임화, 「조선영화발달소사」, 『삼천리』 13(6), 1941. 6.

으로 한 〈아리랑〉이 1930년에는 "값싸고 로맨틱한 민족적 애수와 감격적 경향" 혹은 "피억압 민족의 비진보적 우울의 흐름"으로 비판적으로 분석되었다면, 1940년대에는 일본 제국을 거쳐 서구로부터 이식된 근대를 뛰어넘기 위해서는 조선의 전통과의 교섭이 필요하다는 문제의식에서 긍정적으로 재맥락된 것이다.[23] 프롤레타리아 계급혁명에 대한 열망이 가득했던 1930년의 임화는 영화 〈아리랑〉이 농촌의 상황을 로맨티시즘적으로 그려낸 것은 계급모순의 결정체인 농촌의 문제를 이상화했다는 이유에서 문제적이었다. 하지만 1941년의 임화는 제국 내 조선영화만의 영역을 구축하려 했으며, 이 과정에서 농촌은 "서구적 근대의 이식 문제를 해결할 수 있는 '전통'이 담지된 공간"으로 이를 시각적으로 적확하게 그려내는 것이 리얼리즘의 구현이었다.[24]

또한 임화는 〈아리랑〉이 "시대적 기분을 영롱히 표현"하였기에 미학적 리얼리즘을 가장 적절하게 표현하였다고 설명한다. 영화는 그 시대가 공유하고 있는 "감정"과 "심정"을 표현해야 하며, 이를 통해 관객들의 페이소스를 자극해야 하는 것이다. 이 또한 과거 〈아리랑〉이 과잉된 감정을 표현한 것이 문제적이라고 한 것에서 한참을 선회한 것으로 보이는 평론이다. 그만큼 임화는 계급 혁파라는 문제의식에서 제국 내 조선영화를 구축하는 것으로 입장의 전환이 이루어진 것이고, 그 맥락에서 〈아리랑〉은 전통적인 공간인 농촌을 시각적으로 적확하게 그려냈으며, 동시에 민족적 페이소스를 불러

．．．．．．

23 임화, 「조선영화발달소사」, 1941. 6.
24 백문임, 『임화의 영화』, p.137.

일으켰기에 미학적으로 큰 성취를 한 리얼리즘적 조선영화의 전형
으로 재맥락되었다.

하지만 나운규의 영화가 대중성을 지향하는 경향은 카프계 영
화인들에게는 결코 용납되기 어려운 부분이었다. 예컨대 나운규의
〈아리랑 후편〉(1930)을 두고 카프계 영화인들은 냉혹한 비판을 내
놓았다. 김유영은 〈아리랑〉이 카프의 영화가 아니었지만 "어느정도
까지 계급적 대립을 표현한 점이라든가 다소의 암시적 의도가 존
재"했다고 평하면서, 〈아리랑〉의 후광을 노리고 제작된 〈아리랑 후
편〉은 "비현실적·반계급적·반동적 영화"이며 오직 영리만을 추구
한 졸작이라는 평가를 내놓는다.[25] 또 다른 카프계 영화평론가인 서
광제는 〈아리랑 후편〉이 현실을 제대로 반영하지 못했기에 리얼리
즘의 기준에 한참 미달한 작품이라는 비판을 내놓기도 한다.[26]

영화라는 것이 무엇이냐, 적어도 영화는 그 사회의 반사경이
되지 않으면 아니된다. 적어도 그 사회 일부에서 발생하는 처참
한 사회적 애환을 반영하여 놓지 아니하면 아니된다…나 군이
여, 영화를 촬영한다면 적어도 노동자 농민의 조그마한 생활의
에피소드나마라도 박이라…모두가 미치고 모두가 아리랑 고개
만 불러보아라. 나중에는 무엇이 도래할 것인가 카메라의 생 필
름을 돌리는 것이 카메라맨이 아니오, 얼굴에는 화장을 하고 표

.......

25 김유영, 「조선영화의 제작 경향: 일반 제작자에게 고함」, 『중외일보』, 1930. 5. 6–5. 7; 백문
 임, 『조선영화란 하오: 근대 영화비평의 역사』, p.289.
26 서광제가 1920년대부터 1930년대 초반까지 활동한 카프계 영화인들 중에 유일하다는 측
 면에서 그의 나운규에 대한 비판은 귀 기울일 만하다.

정과 동작만을 하는 것이 배우가 아니며 메가폰을 들고 레디 액
션을 부르는 것이 감독이 아니며 클로즈업이니 플래시백이니
써놓은 것이 각색가가 아니오, 청춘남녀의 연애의 갈등과 사이
비 프롤레타리아 성을 가진 기만적 행동을 묘사하여 놓는 것이
원작자가 아니다. 적어도 정확한 사회의식을 파악한 사람의 손
으로 원작하여지고 각색하여지고 감독하여지고 굵은 동작으로
전율할 만한 표정 동작을 하여야만 하고 현실을 배경으로 한 사
회적 갈등, 노동자 농민의 생활 상태를 촬영하여 놓은 기사라야
한다.[27]

서광제는 나운규의 〈아리랑 후편〉이 유물론적인 서사구조가 아
닌 우연성의 남발로 인해 "진취성"과 "새로운 생활의 창조성"이 부
재한다고 혹평을 퍼붓게 된다.[28] 척박한 일제강점기를 살아가는 노
동자와 농민의 삶을 현실적으로 그려내고, 사회의 근원적 모순을
재현하는 것이야말로 리얼리즘의 예술적 가치에 부합하는 것이라
고 주장한다. 한편 서광제의 비판에 영화 제작자인 이필우와 나운
규가 직접 반박했는데, 이들의 주요 논점은 리얼리즘적 현실 반영
이라는 것이 제국의 감시하의 조선영화를 제작하는 현실에서 한계
가 있을 수밖에 없다는 주장이었다.

프롤레타리아 이데올로기는 없었을망정 의식적으로 부르주

........

27 서광제, 「〈아리랑 후편〉-영화시평」, 『조선일보』, 1930. 2. 20-22.
28 서광제, 「신영화예술운동급 '아리랑'평의 비평에 답함」, 『조선일보』, 1930. 3. 4-3. 6.

아의 노예가 된 영화인은 하나도 없다. 다소간이라도 부르주아지의 작품이 있었다면 그것은 인식부족이다. 왜 그러냐 하면 우리들은 매일 이 현실에 생활고를 느끼는 프롤레타리아의 한 사람이기 때문이다. 영화가 완전한 작품도 못되는 형편에 영리는 무엇이냐. 여기에서 군 등이 말하는 바 계급적 입장에서 만들라는 영화가 무엇인지 잘 안다. 그러나 그것을 직접 다시 말하면 폭로와 투쟁으로 직접 행동을 묘사한 작품이 이 땅에서 발표된 줄 아느냐. 그렇게 믿는 군이야말로 현실을 망각한 공론배 들이다.[29]

흥미로운 점은 이 논쟁에서 영화를 제작한 쪽이나 그것을 비판한 쪽 모두 미학적 기준이자 영화의 주요 가치로서 현실 반영의 중요성에 대해서 동의하고 있다는 점이다. 그들 모두에게 좋은 조선 영화라 함은 노동자, 농민 등 프롤레타리아의 힘겨운 삶을 재현하고, 생동감 있는 표현을 통해 사회 갈등을 영화 속에 녹여내는 것이다. 이는 리얼리즘이라는 미학적 기준이 낮은 수준에서나마 태동하고 있었음을 의미한다. 다만 카프계 영화인들에게는 프롤레타리아의 계급문제를 좀 더 적극적이고 직접적인 방식으로 재현하는 것이 중요했다면, 나운규는 제국의 검열이라는 상황 하에서 상징이나 은유 또한 리얼리즘의 한 방식이 될 수 있다고 생각했다. 그에게는 리얼리즘이라는 원칙을 앞세우며 자신의 영화에 비판을 쏟아내는 카프계 영화인들은 현실을 제대로 파악하지 못하는 고리타분한 지식

........

29 나운규, 「현실을 망각한 영화 평자들에게 답함」, 『중외일보』, 1930. 5. 19.

인에 불과했다. 검열과 열악한 제작환경이라는 이중고를 감내해야 하는 제작자로서 나운규가 가장 우선시했던 것은 관객이 좋아하는 대중적인 영화를 만들어 이윤을 얻고 이를 기반으로 계속 영화를 만드는 것이었다.

4. '한국영화' 만들기와 나운규〈아리랑〉: 1950-60년대

해방 이후에 한국영화는 산업적 측면에서 한국영화라는 개념과 요건을 정립해나가기 시작한다. '국산영화'라는 개념의 등장한 것이 바로 하나의 예인데, 한국인이 제작·등장하며, 한국의 자본으로 생산된 영화가 비로소 한국영화로 개념화되었다. 1948년에 제정되어 1954년에 개정된 '입장세법'에서는 영화진흥을 위해 무려 60%에 이르는 입장세법의 예외 대상으로 '국산영화'라는 개념이 등장한다.[30] 즉 수입된 영화가 아니라 한국에서 생산된 영화인 '국산영화'를 정부가 세제혜택을 통해 육성하고자 한 것이다.

그럼에도 한국영화는 미국영화의 틈바구니 속에서 그 특징과 성격을 명확히 하지 못한 채 값싼 장르영화를 양산하였다. 정부의 세제 혜택이나 지원 등을 통해 영화산업이 구축되면서 다양한 영화가 생산되기도 했지만, 대부분은 〈춘향전〉과 같은 전통 소설을 영화화하거나 시대적 불안을 재현하는 영화에 머물러 있었다. 이런

.......

30 『입장세법』[법률 제329호, 1954. 3. 31, 일부개정], "제1조 제1호장소 입장료의 100분의 30, 제2호장소 입장료의 100분의 90, 단, 국산영화에 한하여는 제외한다."국가법령정보센터, http://www.law.go.kr/lsEfInfop.do?lsiSeq=6038# (검색일: 2019. 4. 9.)

과정에서 한국영화는 장르영화와 리얼리즘적 예술영화라는 이분법으로 규정되기 시작했으며, 리얼리즘은 바로 한국영화가 외국영화의 틈바구니 속에서 자신만의 예술적 정체성을 구축하기 위한 지향점으로 상정되기 시작한다.

한국전쟁이 끝나고 분단체제가 형성되기 시작하면서 남한은 반공주의가 사회 전반에 확산되기에 이른다. 미국 원조에 기대 전후 복구를 시작한 남한에서는 미국식 자본주의 생활양식이 생활 규범으로 등장하였으며, 미국의 대중문화가 사회 전반을 본격적으로 장악하였다. 해방공간에서는 '민족' 혹은 '계급'이건 간에 대중에게 강력한 메시지를 전달해야 한다는 계몽주의적 접근이 영화계의 경향이었다면, 1950년대에 들어서는 영화의 상업성에 대한 논의가 본격화된다.[31] 한국영화가 직면한 상황을 염려하는 영화 담론 등이 간간히 등장하기도 하지만, 이를 극복하기 위한 방안은 과거 한국영화가 담아내고자 했던 계몽성으로의 회귀를 의미하는 것은 아니었다. 오히려 한국영화는 할리우드 영화와 같은 대중성과 상업성을 담보하는 것으로 그 미래상에 대한 논의가 모아졌다.

급변하는 상황 속에서 한국영화의 향방에 대한 고뇌가 본격적으로 표출된 것이 1950년대 중반의 특징이기도 하다. 관객 대중을 향한 계몽적 접근이 점차 약화되는 것을 경계하면서 새로운 기준점이 필요하다는 논의가 터져 나왔다.

"작년의 실적에서 한국영화작가들의 문화의식을 근본적으

........

31 오영숙, 『1950년대 한국영화와 문화담론』, 소명출판, 2007.

로 의심할 수밖에 없겠는데, 이것은 그들의 의식의 빈곤이 요인이라고 하겠다. 작품 표현 이전에 있어야 할 정신적 지주가 전혀 없는 듯싶었다. 영화를 왜 만들어야 하느냐 하는 정신적 기반이 없이 말초적 기교의 매력을 따르는 안일한 자기만족이 허용될 영화의 현실이 아닌 것은 명백하다. 가열한 전란 수년을 겪고 숨 막히는 현실에서 단 한편의 레지스탕스도 레아리즘도 못 그려 냈다는 것은 정신적 공백이 아직도 영화작가들의 세계에 존재하고 있다는 것을 논증하고 있다."[32]

이렇듯 전쟁을 겪은 이후 한국영화가 "레지스탕스"적 혁명적 메시지를 담아내지도 그렇다고 힘겨운 현실을 "레알리즘"적으로 재현하지도 못한다는 불안감이 영화인들 사이에 존재했다. 이에 조선영화 초기부터 영화를 만들어온 몇몇 영화인들은 과거 영화와 영화인들에 대한 향수를 자극함으로써 급격하게 상업화되는 영화계의 흐름을 견제하려 했다.[33] 그 중에서도 나운규는 '민족'이라는 재론의 여지가 없는 계몽성에 천착한 영화인으로서 호명되었으며, 이러한 그의 예술적 성향의 집약체로서 영화 〈아리랑〉의 민족적 저항정신이 강조되었다. 하지만 영화인들의 이러한 노력에도 불구하고 사

.......

32 유두연, 「국산영화의 진로」, 『조선일보』, 1956. 1. 19. 오영숙, 『1950년대 한국영화와 문화담론』, 소명출판, 2007, p.43에서 재인용.

33 윤봉춘, 「10년의 영화」, 『한국일보』, 1955. 8. 16; 이규환, 「한국영화의 걸어 갈길」, 『서울신문』, 1954. 11. 7; 최완규, 「우리 영화의 기업적 단면/6·25 이후의 기획과 제작」, 『서울신문』, 1954. 11. 7; 「[그리운 영화들], 「아리랑」 영화와 그 시대의 민족의식」, 『한국일보』, 1955. 2. 13; 김을한, 「나운규는 천재였다」, 『한국일보』, 1957. 4. 2-4. 3; 이청기, 「아리랑향수와 저항정신 영화, 「아리랑」의 위치」, 『조선일보』, 1957. 4. 26.

회 전반을 장악한 아메리카니즘은 미국 영화를 한국영화의 발전 모델로 삼으려는 욕망을 만들어냈으며, 민족이라는 계몽적 메시지를 강조하는 것으로는 한국영화의 상업화 논의가 확대되는 것을 막기에는 역부족이었다.[34]

또 한편으로는 카프와 같이 정치적 목적이 분명했던 예술 활동을 공산당의 잔혹한 술책으로 정의하고, 한국의 영화인들이 나아가야 할 방향이자 정신적 자원으로 반공주의가 강조되기도 했다.[35] 특히 아메리카니즘과 반공주의가 절합되어 확산되는 과정은 영화 〈아리랑〉이 리메이크 되는 과정에서 좀 더 명확하게 드러난다. 이 강천 감독의 〈아리랑〉은 1954년에 제작되었는데, 영화의 배경을 한국전쟁으로 바꾸고 대립구도를 미군병사를 숨겨준 조선인과 인민군으로 설정했다는 측면에서 흥미롭다. 과거 〈아리랑〉이 지주와 그 공모자(마름)를 악인의 자리에 두고, 착취받는 농민이 대립하는 구도였다면, 1954년 작 〈아리랑〉은 인민군(공산주의)의 횡포에 맞서는 여주인공 리리(한국)와 그를 돕는 미군(자유민주주의)이라는 대립항을 전면에 내세웠다. 그만큼 반공주의와 아메리카니즘이 시대의 큰 흐름이었음을 나타내는 것이고, 이때부터 다시금 나운규〈아리랑〉이 영화담론에 등장하기 시작한다.

흥미롭게도 1940년대는 〈아리랑〉뿐만 아니라 영화인 나운규에 대해서도 많은 논의가 이루어지지 않는다.[36] 카프계의 논쟁을 끝으

........

34 최완규, 「우리 영화의 기업적 단면/6·25 이후의 기획과 제작」.
35 오영진, 「[구사조의 청산기/연극영화] 자유와 민주주의의 결실을 기대(상)」, 『조선일보』, 1955. 8. 15.
36 조희문, 「남북한의 '나운규연구' 현황과 비교」, 『영화연구』 16, 2001, pp.166-167.

로 잠시 자취를 감췄던 나운규와 〈아리랑〉에 대한 논의는 이렇듯 반
공영화 〈아리랑〉이 제작되면서 다시금 수면위로 올라온다. 게다가
한국전쟁에서 살아남은 상당수의 영화인들이 나운규 〈아리랑〉을 정
전화하는 데 적극적이었는데, 그 이유는 한국영화의 정체성을 확립
하는 데 민족적 내용을 담은 작품이자, 대중적으로 사랑을 받은 것
으로 나운규 〈아리랑〉만한 것이 없었기 때문이다. 나운규 〈아리랑〉
은 "당시 사회상과 그 시대를 여실히 *현(*현)한 걸작"[37]이었으며,
"배 밑창에 응얼진 민족적 반항의 불길은 극장과 극장을 울음바다
로 만들었"[38]고 "3천리 방방곡곡에서 서민의 가슴을 뒤흔들고 민족
적 정서와 얼을 깨우쳐"[39]준 명작으로 칭송되기에 이른다. 즉 이 시
기부터 영화인 나운규와 영화 〈아리랑〉은 결코 분리될 수 없는 민
족영화의 정전이자 신화화된 기호로 결합되어 등장한다. 특히 나운
규와 함께 영화 작업을 했던 윤봉춘 등은 나운규를 천재적 예술가
이며, 그 가치가 명확하게 들어내는 작품으로 〈아리랑〉을 정전화한
다. 생전의 나운규는 주변과의 갈등이 잦고, 인성에 문제가 있는 이
로 평가되었지만, 이후 정전화 과정에서 그의 이러한 성격은 곧 '천
재'의 괴팍함으로 미화된다.[40] 나운규는 '조선영화계의 풍운아', '비

.......

37 「[그리운 영화들]. 「아리랑」 영화와 그 시대의 민족의식」.

38 「[개화 50년 한국의 통속 근대사 담 (11) 영화] 재미보단 놀라움.../나운규의 「아리랑」엔
 전 민족이 통곡」, 『한국일보』, 1958. 9. 5.

39 「[왕년의 명화소개] 완 아리랑 〈3편〉/나운규 일생의 명작」, 『경향신문』, 1961. 3. 10.

40 「떨어진 명성, 눈물의 아리랑 주인공 나운규 금일요절」, 『떨어진 명성, 눈물의 아리랑 주
 인공 나운규 금일요절』, 『동아일보』, 1937. 8. 10; 「나운규일대기」, 『조선일보』, 1937. 8.
 11~13; 「고 나운규씨의 생애와 예술」, 『조광』, 1937. 10; 「명우 나운규군 임종의 찰나」, 『영
 화보』 1937; 「초창기의 비화: 영화편-나군의 발뒤꿈치」, 『동아일보』, 1939. 3. 27; 「영화계
 의 풍운아 고 나운규를 논함-3주기를 맞아 작품의 재고」, 『동아일보』, 1939. 8. 8~11; 「걸

운의 예술가', '천재적 광인' 등으로 의미화되었고, 그의 요절은 제
국의 감시로 인해 민족적 메시지를 담은 영화를 제작하지 못했다는
좌절감에 의한 것으로 미화되기도 한다.[41]

　　조선영화가 제작된 지도 어언 30여 년이 흐른 1950년대는 그만
큼 한국영화의 성격을 확립하는 것이 중요한 문제였다. 백철이 편
집한 『세계문예사전』에 포함된 안종화의 「한국영화발달사」는 조선
영화의 태동기로서 활동사진 생산, 〈월하의 맹서〉, 조선키네마사가
제작한 〈해의 비곡〉, 〈운영전〉 등과 신진영화인들의 활동을 소개하
면서 "한국영화계는 바야흐로 초기로서의 일단계를 넘어서게되는
징조를 보였으니 영화계의 큰 파문"을 일으킨 〈아리랑〉이 생산되기
에 이르렀다고 설명한다.[42] 나운규〈아리랑〉은 영화계의 변화를 가
리키는 중심사건임과 동시에 이후 나운규의 행보 또한 한국영화계
에서는 찾아보기 힘들 정도의 생산성을 지닌 것이라고 평한다. 안
종화의 「한국영화발달사」의 기본 논조는 영화의 제작과 흥행이라
는 측면에 천착한 것이었으며, 이는 한국영화의 안정적인 산업화와
제작환경에 대한 열망이 내재화된 해석이라 할 만하다. 비슷하게
1962년 5월호 사상계에 실린 노만의 「한국영화조감도」 역시 영화
제작 환경의 안정화라는 현재적 지향을 투영하여 식민시대 조선영

........

　　작 〈아리랑〉을 만들고 마음대로 살다 간 나운규-은막천일야화」, 『조선일보』, 1940. 2. 15.
41　동아일보는 1959년에 연재물로 〈풍류명인야화: 귀재 나운규〉를 게재하면서 그의 천재성
　　에 대한 논의를 더욱 확산시킨다. 동아일보의 글에서는 나운규의 천재성을 여성과의 편력
　　이나 주변인과의 갈등, 괴곽한 성격 등으로 재현하기도 했지만 결코 부정적인 것은 아니
　　었다. 오히려 예술가로서의 아우라를 그의 독특한 성격을 통해 신화화했으며, 영화인으로
　　서 그의 행보는 천재의 비극적 삶으로 포장되었다.
42　안종화, 「한국영화발달사」, 백철 편, 『세계문예사전』, 1955, p.848.

화사를 재구성한다.[43] 예술적 지향 혹은 한국영화의 정체성을 구축하기 위한 몸부림으로 리얼리즘적 영화를 제작하려는 시도만큼이나 한국영화의 상업화라는 목표 아래 대중적으로 사랑받아온 조선영화를 재평가하려는 시도 또한 이루어졌음을 의미한다.

이러한 영화계의 노력을 기반으로 1950년대 말에는 다양한 리얼리즘적 영화가 생산되기도 하였다. 이탈리아의 네오리얼리즘의 영향을 받은 유현목, 김기영, 신상옥 등이 영화를 만들기 시작했는데, 대부분 전후 혼란의 사회를 다루면서 절망적인 정서를 짙게 담아낸 작품이었다. 예컨대 1957년 작 〈잃어버린 청춘〉은 과실로 살인을 하게 된 전기공이 경찰에 쫓기면서 겪게 되는 불안과 절망 등을 다룬 작품으로 유현목 감독을 한국 영화의 리얼리즘 계보로 편입하게 하였다. 또 다른 리얼리즘 감독 김기영 또한 〈초설〉(1959)과 〈십대의 반항〉(1959) 등을 통해 전후의 참혹한 현실을 사실적으로 묘사하였다. 신상옥의 경우는 한국전쟁 시기의 피난지 대구에서 살아가는 양공주와 그녀의 애인으로 살아가는 남성의 이야기를 담은 〈악야〉(1952)를 발표하기도 하였다.

리얼리즘을 대표하는 유현목, 김기영, 신상옥의 영화는 전쟁 시기의 극한의 상황에 내몰린 사람들의 모습을 다소 비관적인 시각으로 다루었다는 측면에서 분명 미학적 진전이었지만 다른 한편으로는 1950년대라는 문화적 상황으로 인해 조금은 유다른 '현실'을 주목했으며 그것을 전달하는 창작방식 또한 네오리얼리즘의 다큐멘터리와 같은 방식을 적극 차용한 것으로 보인다. 이러한 변화를 오

.......

43 노만, 「한국영화의 조감도」, 『사상계』 1962. 5, pp.234-248.

영숙은 예술성의 기준점이 과거와는 다른 방식으로 재구축되었다고 해석한다. 전후복구 과정에서 등장한 상업주의와 자유민주주의의 이식, 아메니카니즘의 확산 등으로 인해 남한에서는 '개인'이 전면화되었고, 이에 따라 영화 또한 개성을 강조하는 방식으로 진화했기 때문이라는 해석을 내놓는다.[44] 오영숙이 인용한 1955년의 김성민의 평론에서 그 당시 리얼리즘이 어떤 의미의 자장에 놓여 있었는지를 참고해보도록 하자.

> 영화예술이 우리나라에 수입된 것은 지금부터 30여 년전의 일이지만 8.15를 계기로 해서 10년 동안은 우리나라의 주체를 회복한 자주적인 역사의 환경을 끊어 놓더라도 그 이전 20여 년 동안 우리들은 일제의 통제정치 아래 모든 인문예술은 구속을 받아왔던 것이다. 거기에는 성급한 '레지스탕스'가 아니면 탄압에 아부하는 '편승주의'가 발생하였으며 이러한 '장르'들은 예술 행동에 있어서 우선 개성을 부정하는 것으로 진정한 예술성의 발달에 힘이 되지 않는 것이다. 말하자면 '레아리즘'이 없었던 것이다. '레아리즘'은 영화예술의 '장르'로서는 편협적인 것이기는 하겠지만 예술 자체의 기초를 구축하는 것으로서는 필요불가결의 요소인 것이다.[45]

과거 영화는 계급 혹은 민족 등을 강조하면서 성급한 정치적 메

........

44 오영숙, 『1950년대 한국영화와 문화담론』.
45 김성민, 「한국영화의 국한된 소재범위」, 『영화세계』 1955. 3. 오영숙, 『1950년대 한국영화와 문화담론』, p.55에서 재인용.

시지를 담거나 상황에 적절히 타협하면서 개성을 부정해왔기에 진정한 리얼리즘을 구축하지 못했다는 것이다. 개인성의 예찬이야말로 리얼리즘의 예술적 근간이 되는 것이며, 이것은 바로 예술의 기초로서 영화가 반드시 추구해야 할 지향점이 된다. 이러한 시각을 반영하여 리얼리즘의 정전으로 평가되는 영화가 바로 유현목의 〈오발탄〉(1961)이다. 이 영화의 미학적 특징을 두고 리얼리즘, 표현주의, 실존주의까지 다양한 논쟁이 있는 것은 사실이지만 영화가 그 당시 사회 현실을 직접적으로 다루고 있다는 점, 분단된 현실에서 고립되고 유리된 인간의 삶을 재현하고 있다는 점에서 1950년대 말 1960년대의 사회상과 절합되어 있는 리얼리즘적 영화로 평가할 만하다.[46]

1960년대 들어서 한국영화의 역사화 작업이 본격화되기 시작하는데 그 중심에는 영화인들의 결사체가 안정화되면서이다. 1950년대 중후반부터 영화감독, 배우, 기술자, 제작자 등의 상당수의 협회가 결성되고 이들의 연합체인 〈한국영화인단체연합회〉가 활동하였다. 1950년대 후반에는 이러한 영화인들의 활동에 힘입어 그것이 비록 대부분이 장르영화일지라도 영화계는 양적으로 상당히 성장하였고, 영화의 대중적 파급력을 인지한 정부는 1962년에 영화계를 보호 육성한다는 명분하에 영화법을 제정하였다. 영화법은 우후죽순으로 난립한 개인 영화 제작자를 걸러내어 기업으로 통폐합했고, 외화 수입에 쿼터제를 통해 한국영화 제작 편수를 안정적으로

.......

46 정영권, 「한국영화사에서 사회적 리얼리즘의 전통 1945-2001」, 『씨네포럼』 2002. 5, p.22.

유지하려 했다. 하지만 영화법이 실제로 작동하는 과정에서 영화인들의 불만이 커져갔고, 정부의 강화된 검열 체계 또한 영화인들의 자유로운 창작활동을 방해하는 것이었다.

이 과정에서 1962년 〈한국영화인단체연합회〉가 해체되고 〈한국영화인협회〉가 단일기관으로 발족되면서 영화인들을 중심으로 영화법 개정과 같은 영화제작환경 개선을 위한 운동과 민족영화로서의 한국영화 역사 구축작업이 본격화된다. 한국영화인협회의 초대 회장으로 선출된 윤봉춘의 주도 아래 계속된 한국영화 정전화 작업에서 민족영화로서의 저항성을 전면화한 것은 어쩌면 당연한 귀결이었다. 즉 식민지 시대부터 영화를 만들어온 영화인들이 주도하는 역사화 작업은 자신들의 과거 행적을 제국에 대한 저항으로 해석함으로써, 한국영화계의 성격을 저항적 민족영화로 구축하게 하였다.[47] 윤봉춘의 영화 인생에서 빼놓을 수 없는 나운규〈아리랑〉이 점차 신화화된 것은 그만큼 60년대의 한국영화계의 상황과 깊게 연관되어 있다.

하지만 영화인들에게 또 다른 난점은 식민지 시기의 조선영화와 50년대 말~60년대 초 등장하기 시작한 한국영화의 예술적 사조와의 연계성을 구축하는 것이었다. 유현목의 〈오발탄〉(1961)을 필두로 김기영의 〈하녀〉(1960)와 같은 작품이 등장하면서 한국영화의 예술성이라는 맥락에서의 '리얼리즘'의 기원이 무엇인지를 밝혀내야 했던 것이다. 1969년에 발간된 이영일 편저의 『한국영화전사』

.......

47 이순진, 「영화사 서술과 구술사방법론」, 김성수 외, 『한국문화·문학과 구술사』, 동국대학교 출판부, 2014; 이화진, 「'한국영화 반세기'를 기념하기: 1960년대 남한의 한국영화 기념사업을 중심으로」, 『대중서사연구』 24(3), 2018.

는 이러한 고민 하에 한국영화사를 통합적으로 '전사'하려는 시도였다. 이영일은 나운규-심훈-이규환-최인규-유현목이라는 리얼리즘적 예술영화인의 계보가 구축되고, 리얼리즘의 정전으로는 〈아리랑〉-〈먼동이 틀때〉-〈임자없는 나룻배〉, 〈나그네〉-〈자유만세〉-〈오발탄〉 등이 언급된다. 특히 이영일은 이 책에서 '민족적 리얼리즘'이라는 개념을 전면에 내세우면서 한국영화의 특수성을 부각시킨다. 그는 나운규〈아리랑〉을 민족정신을 형상화한 영화로 규정하면서, 내셔널시네마로서의 한국영화의 예술적 근원으로 지목하게 된다.[48] 이어 심훈의 〈먼동이 틀때〉 또한 1920년대 사회분위기를 중후한 리얼리즘으로 묘사하고 있다고 칭하며, 나운규와 함께 작업한 이규환의 〈임자없는 나룻배〉는 "차분한 리얼리즘을 표현"했다고 평가한다.[49] 〈자유만세〉의 경우에는 광복영화로 규정하면서 일제치하에 민족영화를 제작했던 영화인들의 작품 중 돋보이는 것으로 설명하기도 한다. 해방기라는 시대적 요청을 적절하게 표현한 리얼리즘적 영화라는 것이다.

이영일의『한국영화전사』는 1960년대의 예술적 반향을 만들어낸 유현목의 리얼리즘 영화를 해석하는 데는 새로운 개념이 필요했던 것으로 보인다. 한국영화의 계보 안에 위치지우면서도, 저항정신이나 향토색과 전통에 천착한 민족적 리얼리즘과는 유다른 개념으로 1960년대의 일련의 작가주의 영화의 위치를 설정했다. 이런 맥락에서『한국영화전사』에서는 유현목의 영화를 1950년대부터

.......

48 이영일 편저, 한국영화인협회,『한국영화전사』, 삼애사, 1969.
49 위의 책.

등장하기 시작한 '현대인'의 불안을 형이상학적 영상미학으로 풀어낸 리얼리즘적 작품으로 설명하고, 이는 그 전의 이규환이나 최인규의 작품을 바탕으로 하면서도 같은 개념으로 묶어내기에는 어려운 명확한 단절이 있는 것으로 해석하였다.[50]

　　전쟁을 경험하고 한국영화의 산업화가 본격화되었던 1960년대에 한국영화의 계보를 확립하려는 일련의 시도들은 모호하게 남겨져 있던 역사의 흔적을 정리하는 작업이기도 했다. 이화진에 따르면 한국영화의 시초를 〈월하의 맹서〉(1923)에서 〈의리적 구토〉(1919)로 다시 정의한 것도 1960년대의 역사화 작업의 일환이었으며, 이영일의 『한국영화전사』는 이 작업의 결과물이었다.[51] 『한국영화전사』는 텍스트를 중심으로 한 역사 서술방식과는 달리 영화인들의 기억과 진술을 자유롭게 활용하여 역사를 서술한다.[52] 이는 전쟁을 겪으면서 유실된 필름을 구술 자료로 보충하여 내셔널시네마로서의 한국영화사, 즉 영화인들의 실천의 연속성을 중심에 두고 영화사를 구축하려 한 것이다. 이 과정에서 영화의 "역사적 · 예술적 · 민족적 특징을 우선시하는 관념이 영화의 역사적 내러티브를 구성하는 데 포섭과 배제의 기준"으로 작동하게 된다.[53] 흥미롭

.......

50　위의 책, 제8장 중흥기 영화의 기원 중에서 3. 시대풍조의 멜로드라마를 참조하라.
51　이화진, 「'한국영화 반세기'를 기념하기: 1960년대 남한의 한국영화 기념사업을 중심으로」, pp.109-111.
52　안종화, 『한국영화측면비사』, 춘추계, 1962, p.1.
53　이화진의 글에 인용된 김희윤의 논문에서는 안종화의 『한국영화측면비사』와 이영일의 『한국영화전사』가 영화의 역사적 내러티브의 일대 전환을 만든 텍스트로 주목한다. 전쟁으로 유실된 영화 필름을 살아남은 영화인들의 진술로 보충하여 한국영화의 연속성과 역사성을 구축했다는 것이다.

게도 이영일의 『한국영화전사』에 등장하는 나운규의 영화 대부분은 그것이 지닌 민족적 메시지로 인해 상당히 긍정적으로 해석되는데, 이는 1920년대 후반과 1930년대 초반 실제로 영화가 제작되었을 때의 평단의 반응과는 상당히 거리가 있는 것이다. 그만큼 영화가 '민족'이라는 것을 전면화한 것이라면 혹은 『한국영화전사』에서 활용한 영화인들의 구술 속에서 민족적으로 기억되는 것이라면 영화의 예술적 측면에 대한 논쟁이나 기술적 퇴보 등의 비판 등은 영화사를 구축하는 데 크게 고려되지 않았다.

그럼에도 『한국영화전사』에서 분명히 발견되는 것은 한국영화의 예술적 기준점으로서 리얼리즘이 중심에 있다는 점이다. 식민지 시대의 무성·유성 영화의 계보는 그 당시의 삶을 얼마나 적실하게 그려내고 있는지를 기준점으로 구축되어 있었다. 또한 이제 막 세계무대로 진출하려 했던 한국영화계는 내셔널시네마의 정체성을 부각시키기 위해서라도 리얼리즘의 계보에 주목할 수밖에 없었다. 그렇지만 식민과 분단을 경험한 한국영화의 리얼리즘은 그만큼 로컬적으로 해석의 여지가 분분한 개념이다. 제국에 대항하여 구성해야만 했던 '민족'과 분단체제에서 절대적 기준점이 되어 버린 '반공'을 내포할 수밖에 없었던 한국영화가 지향할 수 있는 유일한 리얼리즘은 바로 '민족적 리얼리즘'이었고, 이는 김소연의 표현으로는 내셔널시네마를 구축하는 과정에서 우파적 민족주의에 근거한 리얼리즘 담론이 개입했기 때문이기도 하다.[54] 식민지와 분단을 겪

.......

54 김소연, 「전후 한국 영화담론에서 '리얼리즘'의 의미에 관하여」, 『매혹과 혼돈의 시대: 50년대 한국영화』, 도서출판 소도, 2003, p.18.

게 되면서 리얼리즘이 지향하는 현실 사회 고발의 대상은 오직 일본 제국과 공산당에 국한될 수밖에 없었고, 그런 맥락에서 한국의 리얼리즘은 항상 반쪽짜리에 불과한 것이었다.[55]

나운규를 정전으로 하는 민족적 리얼리즘은 이 때문에 한국영화의 또 다른 축을 이루고 있는 신파와 멜로드라마와 같은 장르영화와 모호한 관계를 지닐 수밖에 없었다. 특히 이영일의 『한국영화전사』에서는 특정한 시기와 맥락에 따라 신파와 리얼리즘은 같은 것을 의미하는 것일 수 있음을 은연중에 내비치기도 한다. 예술적 사조로서의 리얼리즘이 신파와 같은 감정의 과잉이나 대중성, 그리고 이후 등장한 멜로드라마와 결코 대척점에 있는 것이 아니고 오히려 민족과 분단의 현실을 가장 잘 '반영'하기 위해서 리얼리즘적 영화가 간과해서는 안 될 요소 중 하나로 재맥락화된다. 이는 1920, 1930년대 카프계 영화인들이 나운규의 〈아리랑〉에 대한 비판의 주요 논점이었던 멜로드라마적 요소까지로 리얼리즘의 자장으로 끌어안으려는 시도라고 할 만하다.

이런 맥락에서 '민족적 리얼리즘'은 1960년대에 새롭게 등장한 리얼리즘 영화와의 개념의 미세한 단절을 수반했다. 예컨대 사회비판적 메시지를 담은 유현목의 영화를 나운규의 계보로 온전히 연결하기에는 어려움이 있기 때문이다. 이에 유현목의 〈오발탄〉 같은 작품을 '비판적 리얼리즘'으로 명명하거나, 김기영의 영화를 '표현주의적 리얼리즘'이라고 개념화함으로써, 리얼리즘이라는 한국영화의 예술 계보를 유지하면서도 그 안에서의 단절과 분화를 드러내

.......
55 박유희, 「임권택 영화는 어떻게 정전이 되었나」, 『한국극예술연구』 58, 2017, pp.43-88.

는 것이다. 이는 1960년대에 본격적으로 등장하는 대중성 짙은 장르영화에 대척점에 위치한 다양한 예술영화와 작가주의적 경향의 시도를 리얼리즘이라는 개념으로 묶어내면서도 동시에 그 안의 의미 분화가 명확했음을 뜻한다.

5. '조선영화' 만들기와 라운규 〈아리랑〉: 1950~60년대

북한에서 내셔널시네마 구축이 한창 진행되었던 시기는 바로 1950~60년대이다. 대부분의 도시와 산업시설이 폐허가 된 북한은 전후복구를 위한 인민대중 동원이 본격화되었으며, 사회주의적 사상과 실천이 특히 강조되었다. 이 시기 김일성은 〈문학예술을 더욱 발전시키기 위하여〉(1954. 8. 10. 조선로동당 중앙위원회 정치위원회에서 한 결론), 〈현실을 반영한 문학예술작품을 많이 창작하자〉(1956. 12. 25. 문학예술부문지도일군들과 한 담화), 〈작가, 예술인들 속에서 낡은 사상잔재를 반대하는 투쟁을 힘있게 벌릴데 대하여〉(1958. 10. 14. 작가, 예술인들 앞에서 한 연설), 〈영화는 호소성이 높아야 하며 현실보다 앞서나가야 한다〉(1958. 1. 17. 영화예술인들 앞에서 한 연설) 등의 노작을 통해 영화의 방향성에 대한 지침을 내린다.[56] 인민 계몽을 위해서라도 영화 제작이 시급했던 상황을 반영하듯 1955년에는 전쟁으로 파괴된 국립영화촬영소를 복구하고 조선

........

56 김일성, 『김일성저작집』 10권, 조선로동당출판사, 1980, p.43; 김일성, 『김일성저작집』 16권, 조선로동당출판사, 1981.

기록영화촬영소를 신설하는 등 본격적인 영화 생산에 몰두하였다. 그만큼 산업이라는 측면에서의 북한 영화는 열악한 환경에 놓여 있었고, 영화의 선전선동 기능의 중요성을 간파한 김일성이 적극적으로 나서 영화 제작 기반시설을 만들 것을 독려하였다.

열악한 환경에도 불구하고 내셔널시네마를 구축하기 위해서는 북한만의 미학적 전통을 세우는 것이 중요했다. 이 시기 북한 문학예술 전반에서 문예창작 기조를 놓고 논쟁이 가속화되기도 했다. 한국전쟁 시기인 1951년 3월에 결성된 〈조선문학예술총동맹〉은 남북의 작가, 예술가들의 연합체였는데, 전후 복구 시기가 본격화되고 문예조직의 개편이 진행되는 과정에서 해체된다. 1953년 9월 제1차 전국작가예술가대회에서 〈조선작가동맹〉등이 발족되고 기존의 〈조선문학예술총동맹〉의 주축이었던 임화, 김남천, 이태준 등이 "부르주아 미학의 잔재"에 물들어 있다는 이유에서 숙청당하게 된다. 안함광은 1955년 쓴 「해방후 조선문학의 발전과 조선로동당의 향도적 역할」이라는 글에서 임화가 주장했던 민족문화론이 마르크스·레닌적 계급문화를 적대하는 것으로 규정한다. 임화가 "민족문화는 근대적인 의미에서의 민족문화이어야 한다"고 주장한 것은 "민족 생활의 발전을 아무런 내부적인 계급적인 모순과 투쟁이 없는 단일한 행정으로 허위적으로 주장함에 의하여 미제국주의의 주구 이승만 도배의 반동적 사상"에 복무했다는 것이다.[57] 사회주의 사실주의에서의 '민족'은 단일한 구성체가 아니라 노동계급이 주

........

57 안함광, 「해방후 조선문학의 발전과 조선로동당의 향도적 역할」, 『해방후 10년간의 조선문학』, 조선작가동맹출판사, 1955; 남원진, 『북조선문학론』, 경진, 2011, p.77.

도하는 것이어야 하는데, 임화 등은 무계급적인 민족문화를 앞세워 부르주아의 정치사상을 확장시키려 했다고 비판한다.

인적 청산을 앞세워 진행된 '부르주아 미학 잔재' 청산은 단순히 사회주의 사실주의를 정립하는 과정이라고 하기에는 너무나 큰 부작용을 낳기도 했다. 카프 논쟁에도 중요한 축을 이루었던 임화 등을 숙청하게 되면서 예술 사조로서의 사회주의 사실주의에 대한 풍부한 논의는 삭제되고, 당 중심의 문학을 정립하게 되면서 북한의 문학예술 전반을 경직되게 하는 효과를 낳게 된다.

하지만 1956년 소련의 정세가 변하게 되면서 '부르주아 미학 잔재' 청산 과정에서 과도하게 진행된 도식주의적 경향이 비판받게 된다. 특히 1954년 소련 제2차작가대회와 1956년 2월 소련의 당대회의 영향 속에서 1956년 10월 제2차 조선작가대회가 열리게 되는데, 여기서 한설야는 "전후 조선문학의 현 상태와 전망"이라는 보고에서 당시 문학예술의 창작 경향이 기록주의, 도식주의, 무갈등론 등에 빠져 사회주의 리얼리즘에 다다르지 못하고 있다는 비판을 하게 된다.[58] 하지만 이러한 시도는 다시금 '수정주의'로 비판받게 되는데 사회주의 사실주의가 그려야 하는 것이 무엇인지 또 그것을 어떻게 재현해야 하는지에 대한 논쟁이 본격화된 것이다. 로동신문에 등장한 사회주의 사실주의와 도식주의의 관계성에 대한 논의에서는 도식주의가 문제가 아니라 도식주의 비판으로부터 "피난처를 찾아 떠난 또는 도식주의와 싸우면서 미궁에 빠진 사람들"이라는

.......
58 한설야, 「전후 조선문학의 현 상태와 전망」, 『제2차 조선작가대회 문헌집』, 조선작가동맹, 1956.

해석을 한다. 즉 도식주의에 빠지지 않기 위한 예술가들의 수동적 창작태도 또한 결코 사회주의 사실주의에 다다르는 길은 아니라는 주장이다.

> 어떤 사람은 도식주의를 면하기 위하여 공장과 농촌에서 제기되는 사회적 문제들로부터 떠나 〈인간 문제〉로 들어 가 너무나도 개인적인 그리움을 말하고 사랑을 말하고 안해를 말하기 시작한 듯 싶고 어떤 사람은 우리 현실을 보라빛 일색으로 물들이지 않기 위하여 오직 부정적 현상과 부정적 인물에게만 확대경을 대고 응시하기 시작한듯도 싶다. 어떤 사람은 영원한 주제, 항구적인 형상을 찾아 긴급한 시사적 문제로부터 경원하면서 어떤 초시대적인 문제성의 탐구에로 들어 선 것도 같다. 또 어떤 사람들은 류형성을 벗어 나기 위하여 기발한 슈제트와 기발한 수법을 강구하는가 하면 〈리상적 주인공〉을 배격하여 너무나도 〈평범〉한 주인공들 속에서 안도의 숨을 내리쉬는 일도 없지 않다.[59]

이 글에서는 사회주의 사실주의를 몇 개의 공식으로 이해하려는 것이야말로 교조주의적이며 도식주의에 빠지게 하는 결과는 낳는다고 설명한다. 그러면서 현 조건의 조선에서 사회주의 사실주의는 "시대의 요구와 구체적 현실"을 반영하기 위해서라도 "사회주의 건설과 조국의 평화적 통일을 위한 인민들의 과업-당의 정책"과 연

.......

59 김명수, 「사회주의 사실주의와 도식주의」, 『로동신문』, 1957. 3. 20.

관되어야 한다고 밝힌다.[60] 또한 김일성은 1956년 12월 25일에 문화예술부분지도일군과의 담화 〈현실을 반영한 문학예술작품을 많이 창작하자〉에서 도식주의를 비판하면서도 동시에 이에 대한 반작용 또한 문제적이라고 지적한다. 김일성은 경계해야 할 문학예술인의 자세로 교조주의, 사대주의, 형식주의, 도식주의를 언급하면서 일부 작가들이 사회변혁의 현실을 제대로 창작하지 않고, "주제의 협애성", "장르의 국한성" 등의 불평을 한다거나 "창작의 자유"를 주장하는 태도는 "자유주의, 수정주의적 경향"이라는 것이다. 김일성은 문학예술가들은 "당 정책을 해설선전하는 열렬한 선전자이며 군중을 교양하는 참다운 교양자"이고, 그만큼 "당의 사상으로 무장"하고, "당의 조직의 지도 밑에서 혁명적으로 학습하고 일하며 생활"해야 한다고 정의한다.[61]

문학예술 분야 전반의 분위기를 반영하듯 영화에서도 사회주의 사실주의에 대한 논의가 본격화된다. 흥미롭게도 임화, 김남천 등이 숙청된 이후 조선영화의 정전으로 나운규가 본격적으로 주목받기 시작한다.[62] 예컨대 1930년대 라운규에 대해서 비판적인 시각을 피력한 바 있었던 한설야는 1955년 3월호『조선문학』에서 그를 "뛰어난 진보적 작가였으며, 문학사상에 남아야할 존재"라고 언급하였다.[63] 거기에 1957년에는 한설야가 위원장을 맡아 "라운규 서거 20주년 기념식"을 준비하기도 했다.[64] 1956년의 종파투쟁 이후 임화,

.......

60 위의 글.
61 김일성,『김일성저작집』10권, p.457–461.
62 한상언,「북한영화의 탄생과 주인규」,『영화연구』37, 2008.
63 한설야,「민촌과 나」,『조선문학』1955. 3.

서광제 등과 일정한 거리를 유지했던 라운규가 숙청된 카프 영화인의 공백을 메우기 위한 영화인으로 재평가되었다는 해석이 가능하다.[65] 다른 한편으로는 라운규가 카프계 영화인들에게 비판받았던 지점, 즉 과도한 감정이나 민족적 애수 등이 조선영화의 사회주의 사실주의의 성격을 규정하는 데 중요한 의미소로 등장한 것이기도 했다. 1950년대의 문예 창작론의 변곡점과 함께 라운규는 민족을 단순히 강조한 예술가보다는 계급투쟁의 맥락에서 민족의 울분과 투쟁을 형상화한 영화인으로 재규정되고, 영화 〈아리랑〉은 다양한 갈등 구조를 통해 풍부한 감정을 불러일으킨 작품으로서 사회주의 사실주의 영화의 기원이자 조선영화의 정전으로 소환되기 시작한다.

이 시기 로동신문에서는 그를 "애국적 영화 예술가"로 칭하면서 그의 영화를 신경향파 문학, 카프 시기의 문학의 영향력 자장에서 해석한다. 그의 영화는 "애국적 빠포스와 랑만주의적 정신, 현실에 대한 사실주의적 태도, 강력한 비판의 사상"을 특징으로 하는데 특히 일제에 대항한 민족주의자로서의 그의 풍모와 민족 저항의 메시지를 담은 영화로서 〈아리랑〉을 소환하고 있다.[66] 사회주의적 사실주의라는 맥락에서의 사실성이라 함은 단순히 현실을 핍진하게 표현하는 것에만 있는 것이 아니다. 주지하듯 사회주의적 사실주의에서 담아야만 하는 현실은 참혹함 속에서도 혁명적 낙관성과 낭만성이 함께 공존하는 것을 의미하는 것이었다. 앞서 도식주의 비판에

........

64 「라운규 서거 20주년 기념 준비」,『문학신문』, 1957. 7. 11.
65 「애국적 영화 예술가 라운규: 그의 서거 20주년에 제하여」,『로동신문』, 1957. 8. 9.
66 위의 글.

대한 반비판에서 드러났듯이 단순히 절망적인 상황을 있는 그대로 그려내는 것으로는 사회주의적 사실주의의 전형이 되기에는 부족한 것이었고, 그런 측면에서 라운규〈아리랑〉은 애국주의라는 지향점을 낭만주의적 방식으로 담아냈다는 측면에서 북한이 추구하는 리얼리즘과 상당히 맞닿아 있었다.

특히 천리마운동이 한창이었던 이 시기에 영화는 미래를 향한 긍정적 기대를 담아내야 했다. 북한 체제는 전후 복구와 경제 발전을 성취하기 위해서 인민들에게 사회주의적 삶은 역사 발전 과정에서 성취되는 것이기에 미래에 대한 희망을 갖고 현실 투쟁에 매진할 것을 독려하였다. 이에 영화는 사회주의적 사실주의를 추구하면서도, 구성 요소로서 "혁명적 랑만성" 또한 표현 방법으로서 적극 활용해야 했다. 사회주의 사실주의가 현실을 사실주의적으로 재현한다는 것은 그 속에 이미 내재되어 있는 미래를 낙관적이며 낭만적으로 표현하는 것이기도 했다. 그만큼 생활 현상의 본질과 제 현상의 "세 개의 측면(지나 간 과거의 것, 현재의 기본적인 것, 도래할 미래의 것)을 통일적으로 묘사하며 생활을 력사적 과정 속에서 반영할 것을 전제"하는 것이 바로 사회주의 사실주의인 것이다.[67] 미래를 향한 등장인물들의 영웅적인 감정을 드러내는 것이나, 현실의 어려움에도 불구하고 이상을 위해서 희생을 기꺼이 감수하는 것 등은 "혁명적 랑만성"이 사회주의 사실주의에서 어떻게 활용되고 있는지를 보여주는 예가 된다. 이 당시 등장한 평론에 따르면 라운규〈아리랑〉역시 사회주의 사실주의 원칙에 입각한 작품이면서도 혁

.......
67 김락섭, 「영화에서의 랑만성 구현에 대하여」, 『조선영화』 1962. 2. p.40.

명적 낭만성이 충실하게 구현된 작품인데, 왜냐하면 주인공 영진이 살인범으로 체포되면서도 슬퍼하기보다는 미래를 기약하며 굳건한 의지를 보여줬기 때문이다. 즉 〈아리랑〉은 비탄과 슬픔의 현실로 영화가 끝나는 것이 아니라 앞으로의 투쟁을 암시함으로써 미래에 대한 강인하고 낙천적인 전망 등을 내포하고 있다는 것이다.[68]

또한 창작자로서의 라운규의 풍모에서 강조되는 점은 "자기의 생활을 통하여 현실을 더욱 비판적으로 관찰", "당시 조선 현실에 대한 예리한 통찰로써 일제에 대한 조선 인민의 반항 정신을 작품에 표현"했다는 점이다.[69] 그 당시 창작자들이 농장과 공장으로 들어가 현실을 제대로 경험하고 이를 문화로서 재현해야 한다는 분위기가 팽배했다는 점을 감안했을 때 가난한 프롤레타리아의 삶을 통해 예술 세계를 구축했다는 측면에서 라운규라는 창작자의 가치가 재평가되었다. 라운규 탄생 62주년 기념 모임에서는 라운규가 사색적이며, 정열적 예술인이라고 추앙하면서, 동시에 일제 치하에서 얼마나 가난한 삶을 살아야만 했는지를 회고하기도 한다.[70] 또한 라운규와 함께 영화 작업을 했거나 같은 시대를 살았던 배우 심영, 문예봉, 김련실, 리규설 등의 영화인들은 그가 일본 제국에 맞서 싸운 예술인으로 기억[71]하면서, 비록 카프의 일원으로 전면에 서지는 않

.......

68 강호, 「카프 시기 영화들의 주제 사상과 인물 형상」, 『조선영화』 1962. 6. p.43.
69 「애국적 영화 예술가 라운규: 그의 서거 20주년에 제하여」, 『로동신문』, 1957. 8. 9.
70 강호, 「라운규를 추억하며: 그의 탄생 62주년 기념 모임에서」, 『조선영화』 1963. 5, p.43.
71 문학예술총동맹출판사에서 발간한 『라운규와 그의 예술』에는 한설야의 「라운규의 형상」, 심영의 『춘사 라운규』, 문예봉의 「영화《임자없는 나룻배》와 나」, 김련실의 『라운규 선생의 예술』, 강호의 「라운규와 그의 예술」, 리억일의 「우리 나라 사실주의 민족 영화 예술과 라운규」가 실려 있다.

았지만 영화로서 항일운동을 한 영화인이라고 추켜세우기도 한다. 조선의 예술인들은 프롤레타리아트로서 어려운 생활환경을 딛고 창작활동에 매진했으며, 일본 제국주의에 예술을 통해 저항한 존재로 의미화되면서 북한의 예술가들이 보고 배워야 하는 전형으로 구축된다.

라운규〈아리랑〉이 계급문제를 본격적으로 다루고 있다는 평가 또한 이 시기에 등장한다. 1961년 로동신문에서는 계급투쟁을 다룬 〈아리랑〉이 "사실주의적인 진보성"을 지녔으며, 카프의 영향력 아래에서 라운규는 혁명의식과 계급문제에 더욱 천착하게 되었다고 설명한다.

> 〈아리랑〉은 그 첫 시작부터 계급적인 대립 속에서 인물의 형상 관계를 설정하였을 뿐만 아니라 그것을 계급 투쟁의 견지에서 전개시키고 해결하려는 줄기찬 지향이 강력하게 맥박치고 있다. 그리하여 이 작품은 당시 우리 인민들속에서 일제와 그의 주구에 대한 불타는 증오와 비타협적인 반항 정신을 고취하는 데서와 억압자에 대한 투쟁의 정당성과 승리의 신심을 북돋아 주는 데 이바지 하였다. 여기에 바로 〈아리랑〉의 사실주의적인 진보성이 있으며 라운규 사상적 진보성이 있다.... 1920년대 말 특히 1930년대에 들어오면서 라운규의 창작 활동에서 사상적 내용이 당대의 첨예한 계급 투쟁을 반영하면서 더한층 발전된 사실은 우연하지 않다. 그것은 두말할 것 없이 김일성 동지가 지도한 항일 유격투쟁의 영향 하에 급속히 양양된 로동 운동의 장성과 관련되어 있으며 또한 로동 운동의 장성과 더불어 보다

강력한 계급 투쟁의 무기로 될 것을 선언한 카프의 신강령 채택 후 그것이 문예 분야에 미친 커다란 영향력과 관련되어 있다."[72]

계급모순을 다루면서도 핍박받는 조선인들이 증오와 반항 정신을 적절하게 재현하는 것이야말로 사실주의적이다. 이를 위해서 〈아리랑〉은 사실주의 중요한 기준점인 생동감 있는 인물 전형과 그 당시 상황을 명징하게 보여주는 전형적 환경을 담아내었다고 평가되기도 한다. 영화는 그 당시 농촌의 현실을 진실하게 재현하였는데, 특히 등장인물은 주, 조연을 막론하고 일제 치하에 고통받는 인민의 모습을 입체적으로 보여줬다는 것이다.[73] 또한 주요 인물들은 사회 발전의 과정을 통해 점차 발전해가는 인물로서 역사 발전의 합목적성을 내포하고 있다는 것이다.

라운규는 카프의 영향력 아래에서 더욱 진보성을 띠게 되었다고 설명하는데, 북한의 내셔널시네마 만들기의 일환으로 라운규로부터 시작되는 내셔널시네마 역사 만들기 작업이 구체화되기도 한다. 예컨대 해방 전 진보적 영화의 기원으로 〈아리랑〉을, 그 뒤를 이어 〈유랑〉, 〈풍운아〉, 〈먼동이 틀 때〉, 〈혼가〉, 〈암로〉, 〈뿔 빠진 황소〉, 〈화륜〉, 〈바다와 싸우는 사람들〉, 〈임자 없는 나룻배〉, 〈지하촌〉 등을 "한결같이 진실을 이야기하고 사회 현상의 진실"을 묘사한 작품으로 평가한다.[74] 특히 라운규는 "부르죠아 반동 영화 예술인"들의 비판에 대항했다고 평가되면서, 끝까지 인민성과 계급성을 창작에

·······

72 심영, 「라운규의 영화 예술: 그의 탄생 60주년에 제하여」, 『로동신문』, 1961. 4. 6.
73 강호, 「〈아리랑〉의 준비와 그의 제작」, 『조선영화』 1963. 8. p.45.
74 강호, 「카프 시기 영화들의 주제 사상과 인물 형상」, 『조선영화』 1962. 6. p.41.

중심에 두었다고 평가된다. 리억일은 라운규의 인민 중심적 창작을 높게 평가하면서, 아래의 라운규의 언설을 인용하기도 한다.

〈〈〈요즘 인테리(리 태준 등) 한테서는 욕을 먹는 것이 마땅하지만 손님(관객)한테서는 욕 먹지 않겠다는 게 나의 일생 모망인데 신문이나 잡지에서 오히려 칭찬하고 보니 그것은 곧 내가 손님한테서 멀어질 수 잇는 점이 조금이라도 나타났다는 증명으로 되기 때문에...〉〉" ..."〈〈조선영화는 지금 위기에 처해 있다 그러나 우리는 만들 수 있는 데까지 만들어야 한다. 그렇다고 해서 인민들이 좋아하지 않으며 아무 것도 얻는 것이 없는 그런 영화를 만들어서는 안될 것이다.〉〉[75]

대중성에 천착한 그의 영화는 과도한 상업성으로 비판받는 것이 아니라 인민의 눈높이에서 의식 계몽을 위한 방안을 고안한 것으로 긍정적으로 해석된다. 이런 논리에서 라운규의 후기 작품은 예술적 퇴보에 불과한 것이 아니라, 참혹한 일제하에서 인민에게 민족 저항의 메시지를 전달하기 위해 인민적 예술가가 선택한 우회로라는 평가가 가능해진다.

이렇듯 1960년대에는 카프의 전통을 끌어안으면서도 라운규 〈아리랑〉이 지닌 인민성(대중성), 계급성, 그리고 민족성을 강조하는 것으로 북한 내셔널시네마의 역사 만들기 작업이 이루어졌다.

.......

75 리억일, 「우리 나라 사실주의 민족 영화 예술과 라 운규」, 『라운규와 그의 예술』, 문학예술 총동맹출판사, 1962, pp.186-187.

물론 〈아리랑〉이 사회주의 사실주의의 완성태 혹은 집약본이라는 주장을 하는 것은 아니다. 오히려 〈아리랑〉이 비판적 사실주의의 면면을 내재하고 있었지만 이후 카프계 영화인들의 영화 작업으로서 비로소 사회주의 사실주의의 원형이 구축되었다는 논리다. 그만큼 해방 전 영화 예술의 정전을 구축하는 것은 향후 북한 영화가 구현해야 하는 사회주의 사실주의의 방향을 확인하기 위해서도 중요했다. 라운규의 영화에서 발견되는 "애국주의 사상, 침략자들에 대한 반항과 항거의 정열, 민족적인 정서의 풍만한 구사력, 영화에의 민족 음악의 천재적인 도입, 예리한 착상과 현대성의 문제 제기, 발랄한 사건의 전개와 창조적 정열의 통일, 전형적 인간들의 생동한 군상, 생신한 표현 방법과 격동적인 정서, 예술적 형상의 완벽성을 위한 혁신적인 사고, 세부 묘사의 비상한 처리, 기발한 편집 체계" 등이야말로 북한 영화의 창조 사업에서 참고해야 할 귀중한 자산이자 미래의 지향점으로 목록화가 된다.[76]

6. 나운규/라운규〈아리랑〉개념의 분단

리얼리즘/사실주의는 남북의 내셔널시네마의 정체성을 구성하는 미학적 기준이자 문화적 특성으로 강조되어 왔다. 식민 시기 '조선영화'라는 개념은 민족영화 산업의 부재에도 불구하고 영화 텍스트가 내포하고 있는 민족적 상징과 내러티브를 조선 관객들이 적극

.......
76 위의 글, pp.189-190.

적으로 해석하면서 비로소 등장하게 되었다. 이후 조선영화의 미학적 특성에 관한 논쟁이 본격화되면서 나운규의 〈아리랑〉에 대한 평가가 리얼리즘적 조선영화로 진화하게 된다. 여기서의 〈아리랑〉이 조선영화일 수 있었던 것은 조선 관객에게 대중적인 반향을 일으켰기 때문이고, 텍스트가 향토성을 담지하고 있다는 점, 그 당시 핍박받는 조선인의 감정과 정서를 재현했다는 맥락에서 '리얼리즘'적인 영화로 정의되었다.

한편 식민지 조선에서 본격화된 카프 영화 운동의 영향으로 나운규의 〈아리랑〉에 대한 사회주의적 비판 또한 감지되기도 한다. 특히 카프 영화인들은 민족적 메시지를 담은 〈아리랑〉에 대해서 일견 평가하면서도, 이후 나운규가 프롤레타리아의 계급문제를 다루기보다는 대중의 취향에 맞는 영화를 제작하는 것을 신랄하게 비판하기도 한다. 카프에게 영화란 단순히 피식민자의 설움이나 민족적 감성을 재현하는 것에서 머무는 것이 아니라, 프롤레타리아의 계급문제를 현실감 있게 다룸으로써 핍박받는 농민과 노동자들의 의식을 일깨우는 것이어야만 했다. 이러한 기준에서 〈아리랑〉은 가능성을 담지하고 있는 텍스트였지만, 결코 향후 영화 제작의 기준이 되는 정전이 되기에는 부족한 작품이었다.

한국전쟁을 겪고 남과 북은 분단되었다. 이 과정에서 서로는 각자의 민족영화 산업을 구축하기 위해 각고의 노력을 기울이게 된다. 남북 모두 정부가 나서 영화 산업 육성을 위한 다양한 방안을 실행하게 되고, 영화인들은 급변하는 정치적 상황 속에서 '한국영화'와 '조선영화'를 만들기 위해 적극 나섰다. 남한의 경우에는 한반도를 장악한 아메리카니즘과 분단으로 인한 반공주의의 틈바구

니에서 리얼리즘이라는 내셔널시네마의 미학을 공고히 하기 위해 〈아리랑〉에 대한 정전화 작업을 진행하기 시작한다. 식민지 시기 커다란 대중적 '인기'를 얻었던 〈아리랑〉은 남한의 내셔널시네마가 욕망하는 상업성 있는 영화, 즉 미국 영화처럼 대중의 관심과 산업적 가치를 동시에 지닌 것으로 이상화되었다. 또한 반공주의라는 강력한 이념성으로 인해 카프계 영화 운동의 흔적은 남한의 내셔널시네마에서 지워지게 되고, 그 과정에서 민족성을 고취했던 것으로 알려진 〈아리랑〉이 정전의 위치를 차지하게 된다.

남한에서 나운규라는 영화인은 1940년대까지 사실상 논의되지 않다가, 1950년대 〈아리랑〉이 본격적으로 조선영화의 시작으로 명명되면서 그의 자유주의적 풍모가 예술가로서의 천재성으로 해석되기도 한다. 이는 나운규와 함께 영화를 제작했던 영화인들이 영화계의 주류가 되면서, 식민지 시대 자신들의 영화 제작 경험을 역사화하는 과정에서 더욱 강화되는 경향이 있다. 즉, 영화인들은 1950년대라는 시대적 맥락에서 선별적으로 과거의 나운규를 기억했으며, 나운규라는 기표는 그들이 현재의 기점에서 지향하는 미래 영화인의 상을 일정부분 내포하게 되는 것이다. 나운규는 대중적 영화를 만들 수 있는 몇 안 되는 조선의 예술가로 기억되고, 자유로운 천재 예술가이기에 괴팍한 행동을 일삼기도 하지만 그것 또한 예술가의 특별한 가치를 상징하는 것으로 기억된다.

1950년대 중반을 넘어서면서 영화인 나운규와 그의 영화 〈아리랑〉은 하나의 기호로서 작동하게 된다. 조선영화의 시작을 알리는 대중적이면서도 민족적인 영화인 〈아리랑〉과 일제의 식민지배 정책이 폭압적으로 변했던 1940년대 이전에 요절해 제국에 공모했나

는 혐의가 없는 영화인은 하나의 완결한 기호로 한국영화라는 내셔널시네마의 정체성을 구축하는 데 결정적 역할을 수행하게 된다. 이런 측면에서 나운규와 영화 〈아리랑〉은 독립적인 기표로 존재하는 것이 아니라 나운규〈아리랑〉이라는 하나의 기호로서 한국영화사에 위치하게 된다.

1960년대 중반 이후에는 나운규〈아리랑〉은 리얼리즘 계보의 시초로 역사화되기 시작한다. 한국영화의 리얼리즘이라는 미학적 전통을 역사화하기 위해서 〈아리랑〉을 식민 상황의 농민의 현실적 삶을 다루었다는 측면에서 민족적 리얼리즘으로 정의하는 것이다. 이 과정에서 〈아리랑〉이 비판받아 온 낭만성, 감정의 과잉, 상상을 재현한 장면 등은 바로 '민족적 리얼리즘'이라는 한국영화만의 미학적 특성으로 정의하면서, 1960년대 등장한 일련의 리얼리즘 예술영화와의 일관된 계보를 구축하려는 것이다. 다시 말해 한국영화에서의 리얼리즘은 나운규〈아리랑〉를 필두로 내셔널시네마의 예술성과 텍스트적 특수성을 의미하는 것으로 넓게 해석되었다. 이런 과정을 통해 정작 리얼리즘이라는 미학적 특징은 점차 모호한 것이되어 버린다. 멜로 드라마적 요소가 포함되어 있더라도, 한국 사회의 일면을 나름 현실적으로 그려낸다면 '리얼리즘'영화로 정의되는 경향이 짙었으며, 더 나아가 할리우드라는 대타자와 내부적으로는 상업적 장르영화를 제외한 한국영화 전반을 리얼리즘으로 묶어내는 효과를 발휘하게 된다.

반면 북한에서는 카프의 전통을 계승하면서도 정치적 논의와 연동되어 조선영화가 구성된다. 1950년대 북한은 부르주아 미학 청산이라는 명분하에 대규모의 숙청 작업이 이루어지고, 임화를 비

롯한 카프계 예술인의 흔적을 삭제하는 작업이 본격화된다. 이 과정에서 임화 등 카프계 영화인이 비판적으로 바라봤던 라운규와 그의 영화 〈아리랑〉이 다시금 소환되게 된다. 이 과정에서 북한에서도 '조선영화'의 시초로서 라운규라는 인물과 영화 〈아리랑〉은 하나의 기호로서 해석되기 시작한다. 하지만 그 의미와 해석의 양상은 남한과는 구별되는데, 왜냐하면 라운규〈아리랑〉이 정전이 될 수 있었던 것은 그가 한때 독립운동에 참가한 적이 있는 예술인이었다는 사실과 〈아리랑〉이 담아낸 민족적 애수의 과잉이 북한 체제가 지향해야만 하는 가치와 깊게 연관되어 있기 때문이다. 흥미롭게도 라운규의 자유주의적 풍모는 북한에서는 전혀 언급되지 않고 있으며, 독립운동을 했던 순결한 예술가가 민족 미래의 의지를 담아낸 영화라는 측면에서 〈아리랑〉은 북한의 영화 미학이 지향해야 할 사회주의 사실주의 정의된다.

1950년대 부르주아 미학 청산 논쟁을 겪으면서 사회주의 사실주의는 시대적 요구와 현실의 문제를 구체적으로 다루는 것으로 해석되었다. 여기서 특히 주목해야 할 것은 '시대적 요구'라는 것인데, 혁명을 관철한다는 사명 아래에서 다루어야 하는 '현실'은 중립적일 수 없다는 사실이다. 즉 단순히 핍진하게 현실을 그려내는 것은 사회주의 사실주의에 한참 미달되는 것이다. 오히려 사회주의 사실주의는 현실을 그려내면서도 미래에 대한 낙관, 즉 혁명적 낭만성을 담아낼 때 비로소 완성되는 것으로 해석된다. 이런 맥락에서 카프가 한때 신랄하게 비판했던 라운규〈아리랑〉의 과도한 감정이나 민족적 애수는 사회주의 사실주의의 중요한 의미소로 포함되게 된다.

1950년대 문예창작론을 둘러싼 논쟁을 거치면서 라운규〈아리

랑〉은 계급의식을 내포한 작품으로 새롭게 해석되기도 한다. 상당 기간 동안 제국과 피식민의 갈등구조를 담아낸 영화로 평가되던 〈아리랑〉이 이제는 계급의 문제를 상징과 내포적 의미를 통해서 본 격적으로 다룬 영화라고 해석되게 된 것이다. 이 과정에서 영화인 라운규의 계급적 위치가 강조되는 경향이 도드라진다. 라운규가 인 민의 눈높이를 고민했던 영화인으로서, 부르주아 지식인들에게 비 판의 대상이 되었다는 사실은 그가 프롤레타리아 영화인임을 반증 하는 증거로 강조되기도 한다. 제국에 대항해 민족적 메시지를 담 아내면서도, 인민 대중의 눈높이에 맞는 영화를 제작하고, 끝으로 프롤레타리아 예술인으로서 계급적 영화를 만들어내는 예술인의 전형으로 라운규가 위치되게 된다. 이러한 움직임은 조선영화가 지 향하는 사회주의 사실주의가 계급성, 인민성, 민족성을 담지하고 있음을 의미하는 것으로 이는 국민 국가 형성기에 소련으로부터 이 식된 사회주의 사실주의와는 상당한 거리가 있음을 알 수 있다.

이렇듯 나운규/라운규〈아리랑〉은 분단된 한반도에서 비슷하면 서도 동시에 구별되는 의미를 장착하게 되었다. 동일한 인물과 텍 스트에서 시작된 남북의 내셔널시네마 만들기 작업은 서로 다른 지 향점으로 발전되어 갔다. 상업화의 고민과 함께 예술로서의 리얼 리즘의 분화의 길을 걸은 남한영화와 인민성, 계급성, 민족성이라 는 기치 아래 인민 교양의 목적을 추구한 북한영화의 현재는 그만 큼 커다란 간극이 존재한다. 이는 동일한 영화인과 영화 텍스트가 분단을 거치면서 남과 북에서 구별되는 의미망으로 구축되어 왔음 을 실증하는 것이고, 동시에 남북 영화의 성격과 지향에 커다란 분 단이 자리하고 있음을 뜻한다. 즉, 남북이 같은 과거의 인물이나 영

화 텍스트를 기념한다고 하더라도, 그 기념의 맥락과 의미에 커다란 차이가 있음을 의미한다. 또한 남북이 나운규/라운규〈아리랑〉에 채워 넣은 복잡한 의미망은 각 시대별로 각자의 내셔널시네마에 투영하고자 했던 열망과 기대뿐 아니라 현실 인식의 지평을 의미하는 것이기도 하다. 그만큼 나운규/라운규〈아리랑〉의 해석의 차이는 남북한 영화의 현재의 상이함과 그만큼의 전혀 다른 남북한 영화의 미래를 예견한다.

참고문헌

1. 신문기사 및 잡지

강호, 「카프 시기 영화들의 주제 사상과 인물 형상」, 『조선영화』 1962. 6.

_____, 「라운규의 연출 수법과 그의 특성」, 『조선영화』 1962. 8.

_____, 「라운규를 추억하며: 그의 탄생 62주년 기념 모임에서」, 『조선영화』 1963. 5.

_____, 「그가 제기한 요구성: 연출가 라운규의 배우 외의 작업」, 『조선영화』 1963. 6.

_____, 「〈아리랑 전 시기의 라운규와 그의 동료들」, 『조선영화』 1963. 7.

_____, 「〈아리랑〉의 준비와 그의 제작」, 『조선영화』 1963. 8.

_____, 「〈뿔 빠진 황소〉와 김태진」, 『조선영화』 1963. 11.

김락섭, 「영화에서의 랑만성 구현에 대하여」, 『조선영화』 1962. 2.

김명수, 「사회주의 사실주의와 도식주의」, 『로동신문』, 1957. 3. 20.

김유영, 「조선영화의 제작 경향: 일반 제작자에게 고함」, 『중외일보』, 1930. 5. 6-5. 7.

김을한, 「나운규는 천재였다」, 『한국일보』, 1957. 4. 2-4. 3.

나운규, 「현실을 망각한 영화 평자들에게 답함」, 『중외일보』, 1930. 5. 19.

_____, 「「아리랑」과 社會와 나」, 『삼천리』 7호, 1930. 7. 1.

_____, 「〈아리랑〉을 만들 때」, 『조선영화』 창간호 1936.

나웅, 「사라진 명우군상, 생각나는 사람·보고싶은 사람」, 『삼천리』 10(11), 1938. 11.

노만, 「한국영화의 조감도」, 『사상계』 1962. 5.

서광제, 「〈아리랑 후편〉-영화시평」, 『조선일보』, 1930. 2. 20-22.

_____, 「신영화예술운동급 '아리랑'평의 비평에 답함」, 『조선일보』, 1930. 3. 4-3. 6.

심영, 「라운규의 영화 예술: 그의 탄생 60주년에 제하여」, 『로동신문』, 1961. 4. 6.

심훈, 「朝鮮映畵人 언파레드」, 『동광』 23, 1931. 7. 5.

안석영, 「출색의 명감독들-고 나운규, 심훈, 김유영」, 『삼천리』 13(6), 1941. 6.

오영진, 「[구사조의 청산기/연극영화] 자유와 민주주의의 결실을 기대(상)」, 『조선일보』, 1955. 8. 15.

유두연, 「국산영화의 진로」, 『조선일보』, 1956. 1. 19.

윤기정, 「최근문예잡감」, 『조선지광』 74, 1927. 12.

윤봉춘, 「10년의 영화」, 『한국일보』, 1955. 8. 16.

이규환, 「한국영화의 걸어 갈길」, 『서울신문』, 1954. 11. 7.

이청기, 「아리랑 향수와 저항정신 영화. 「아리랑」의 위치」, 『조선일보』, 1957. 4. 26.

임화, 「조선영화의 제경향에 대하여」, 『新興映画』 1930. 3.

_____, 「조선영화발달소사」, 『삼천리』 13(6), 1941. 6.

최완규, 「우리 영화의 기업적 단면/6·25 이후의 기획과 제작」, 『서울신문』, 1954. 11.
 7.

한설야, 「영화예술에 대한 관견(管見)」, 『중외일보』, 1928. 7. 1.

_____, 「민촌과 나」, 『조선문학』 1955. 3.

「[개화 50년 한국의 통속 근대사 담 (11) 영화] 재미보단 놀라움.../나운규의 「아리랑」
 엔 전 민족이 통곡」, 『한국일보』, 1958. 9. 5.

「[그리운 영화들], 「아리랑」 영화와 그 시대의 민족의식」, 『한국일보』, 1955. 2. 13.

「[왕년의 명화소개] 완 아리랑 〈3편〉/나운규 일생의 명작」, 『경향신문』, 1961. 3. 10.

「걸작 〈아리랑〉을 만들고 마음대로 살다 간 나운규 - 은막천일야화」, 『조선일보』,
 1940. 2. 15.

「고 나운규씨의 생애와 예술」, 『조광』 1937. 10.

「나운규일대기」, 『조선일보』, 1937. 8. 11~13.

「동서고금인물좌담회」, 『동광』 29, 1931. 12. 27.

「떨어진 명성, 눈물의 아리랑 주인공 나운규 금일요절」, 『동아일보』, 1937. 8. 10.

「라운규 서거 20주년 기념 준비」, 『문학신문』, 1957. 7. 11.

「명우 나운규군 임종의 찰나」, 『영화보』 1937.

「신영화 아리랑을 보고/포영(抱永)」, 『매일신보』, 1926. 10. 10.

「애국적 영화 예술가 라운규: 그의 서거 20주년에 제하여」, 『로동신문』, 1957. 8. 9.

「영화계의 풍운아 고 나운규를 논함 - 3주기를 맞아 작품의 재고」, 『동아일보』, 1939.
 8. 8~11.

「초창기의 비화: 영화편 - 나군의 발뒤꿈치」, 『동아일보』, 1939. 3. 27.

『朝鮮公論』, 1923. 2.

2. 단행본 및 논문

남한 문헌

김갑의 편저, 『춘사 나운규 전집: 그 생애와 예술』, 집문당, 2001.

김성경·이우영·김승, 「'민족영화' 혹은 '민족적 영화' 개념의 분단사」, 김성경 외, 『한
 (조선)반도 개념의 분단사: 문학예술편 3』, 사회평론아카데미, 2018.

김성민, 「한국영화의 국한된 소재범위」, 『영화세계』 1955. 3.

김소연, 「전후 한국 영화담론에서 '리얼리즘'의 의미에 관하여」, 『매혹과 혼돈의 시대:
 50년대 한국영화』, 도서출판 소도, 2003.

_____, 「식민지 시대 조선영화 담론의 (탈)경계적 (무)의식에 관한 연구」, 『비평문학』

48, 2010. pp.55-90.

김수남, 「나운규의 〈아리랑 그 후의 이야기〉에 대한 비평논쟁 고찰」, 『영상예술연구』 8, 2006. pp.119-151.

나인호, 『개념사란 무엇인가: 역사와 언어의 새로운 만남』, 역사비평사, 2011.

남원진, 『북조선문학론』, 경진, 2011.

레이먼드 윌리엄즈, 『문화사회학』, 설준규·송승철 옮김, 까치, 1984.

_____, 『문화와 사회』, 나영균 옮김, 이화여자대학교 출판부, 1988.

_____, 『키워드』, 김성기·유리 옮김, 믿음사, 2010.

박유희, 「임권택 영화는 어떻게 정전이 되었나」, 『한국극예술연구』 58. 2017.

백문임, 『임화의 영화』, 소명출판, 2015.

백문임 외, 『조선영화란 하오: 근대 영화비평의 역사』, 창비, 2018.

서경석 편, 『윤기정 전집』, 역락, 2004.

서은숙·이난향·박진·신일선·정구충, 『남기고 싶은 이야기들 1』, 중앙일보사, 1973.

안종화, 「한국영화발달사」, 백철 편, 『세계문예사전』, 1955.

_____, 『한국영화측면비사』, 춘추계, 1962.

오영숙, 『1950년대 한국영화와 문화담론』, 소명출판, 2007.

이순진, 「조선영화의 활극성과 공연성에 관한 연구」, 중앙대학교 박사학위 논문, 2009.

_____, 「영화사 서술과 구술사방법론」, 김성수 외, 『한국문화·문학과 구술사』, 동국대 학교 출판부, 2014.

이영일 편저, 한국영화인협회, 『한국영화전사』, 삼애사, 1969.

이현우, 「번역과 '사이공간'의 세 차원」, 『코키토』 69, 2011, pp.7-28.

이화진, 『소리의 정치』, 현실문화, 2016.

_____, 「'한국영화 반세기'를 기념하기: 1960년대 남한의 한국영화 기념사업을 중심 으로」, 『대중서사연구』 24(3), 2018, pp.84-122.

이효인, 「영화 〈아리랑〉의 컨텍스트 연구: 〈아리랑〉이 받은 영향과 끼친 영향을 중심으 로」, 『현대영화연구』 24, 2016.

정영권, 「한국영화사에서 사회적 리얼리즘의 전통 1945-2001」, 『씨네포럼』 2002. 5, pp.9-44.

정홍섭, 「문화론의 관점에서 본 근대화 담론과 농촌/도시소설: 레이먼드 윌리엄스의 '키워드'를 주요 매개로」, 『비평문학』 38, 2010, pp.508-538.

하승우, 「1920년대 후반~1930년대 초반 조선영화 비평사 재검토」, 『비교한국학』 22(2), 2014, pp.37-58.

한국영상자료원 영화사연구소 편, 『일본어 잡지로 본 조선영화 1』, 한국영상자료원, 2010.

한상언, 「북한영화의 탄생과 주인규」, 『영화연구』 37, 2008. pp.383~410.

북한 문헌

김일성, 「문학예술을 더욱 발전시키기 위하여: 1954. 8. 10. 조선로동당 중앙위원회 정
　　　치위원회에서 한 결론」, 『김일성저작집』 10권, 조선로동당출판사, 1980.

_____, 「현실을 반영한 문학예술작품을 많이 창작하자: 1956. 12. 25. 문학예술부문
　　　지도일군들과 한 담화」, 『김일성저작집』 10권, 조선로동당출판사, 1980.

_____, 「문학예술총동맹의 임무에 대하여: 1961. 3. 4. 조선문학예술총동맹 중앙위원
　　　회 집행위원들 앞에서 한 연설」, 『김일성전집』 16권, 조선로동당출판사, 1981.

_____, 「영화는 호소성이 높아야 하며 현실보다 앞서나가야 한다: 1958. 1. 17. 영화
　　　예술인들 앞에서 한 연설」, 『김일성저작집』 16권, 조선로동당출판사, 1981.

_____, 「작가, 예술인들속에서 낡은 사상잔재를 반대하는 투쟁을 힘있게 벌릴 데 대
　　　하여: 1958. 10. 14. 작가, 예술인들 앞에서 한 연설」, 『김일성저작집』 16권, 조선로
　　　동당출판사, 1981.

리억일, 「우리 나라 사실주의 민족 영화 예술과 라 운규」, 『라운규와 그의 예술』, 문학
　　　예술총동맹출판사, 1962.

안함광, 「해방후 조선문학의 발전과 조선로동당의 향도적 역할」, 『해방후 10년간의 조
　　　선 문학』, 조선작가동맹출판사, 1955.

한설야, 「전후 조선문학의 현 상태와 전망」, 『제2차 조선작가대회 문헌집』, 조선작가동
　　　맹, 1956.

제4장 나운규/라운규와 영화 '아리랑'이라는 개념의 변천사
강호, 「라운규의 연출 수법과 그의 특성」, 『조선영화』, 1962. 8. pp.61-64.

※ 총서에 수록된 1차 자료의 상태에 따라 결락이나 누락된 곳이 있을 수 있음.

라 운규의
연출 수법과 그의 특성

강 호

라 운규는 다재한 사람이 었다. 그러기에 씨나리오 작가로서, 영화 배우로서, 남다른 공적을 남길 수 있었고 특히, 는 영화 연출가로서 천재적인 수완을 보이 주었다.

씨나리오 작가로나 영화 배우로서의 라 운규보다 영화 연출가로서의 라 운규은 더 높이 평가되는 것은 씨나리오에 있어서나 연기에 있어서 석공한 대로 볼 수 없는 영화들에 있어서도 연출가로서의 그의 재능은 언제나 빛나고 있었기 때문이다.

그러면 라 운규의 연출 수법과 그의 특성은 어떠한 것이었던가? 그의 작품을 볼수 없는 오늘 그것을 말하기는 심히 어려운 일이다. 그러면서도 그것을 또한 극히 필요한 일로 보고 있다.

연출 수법을 작품 내용과 떠여 놓고 론의할 수는 물론 없다. 라 운규의 석공한 연화들도 첫째로 내용의진보에 그 연인이 있었다. 《아리랑》, 《사랑을 찾아서》, 《임자 없는 나룻배》 등등의 영화가 그렇게도 우리들의 심금을 울리게 한 그 내용에서 당대 조선 사람들의 울분과 원한과 혁심한 념원이 진실하게 반영되여 있었기 때문이었다.

그러나 여기에서는 내용을 론의하기보다 연출상 특성을 말하는 것이 목적으로 되여 있다. 때문에 이 부민에 대한 문제들만을 회상하기로 한다.

첫째로 라 운규의 연출상 특성은 그의 영화들에 조선 사람의 생활이 있고 조선의 자연이 이상 깊게 담겨져 있으며 우리 민족의 고유한 정서를 덜러 안으키는 조선의 향토색이 있는 그것이라고 말할 수 있다.

연출가로서의 라 운규는 언제나 조선 인민들의 생활 감정과 생활 정서를 강조하는 데 특별한 관심을 올리고 있다. 한 마디로 말해서 라 운규의 영화들은 민족적 색채가 농후하다.

지난 시기 하와이에 있는 조선 사람들이 영화 《아리랑》을 보고 방성 통곡을 했다는 이 하나의 이야기도 그들이 《아리랑》을 통하여 자기네의 지난날의 생활을 보았고 더 중요하게는 곰에도 잊을 수 있는 사랑하는 조국을 보았기 때문이라라!

라 운규는 조선의 정서를 안다. 어떤 것이 우리 생활

의 고유한 아름다움인가를 안다. 조선 사람들의 멋을 감정을 안다. 그것이 그 의작중의 한면마다에, 모든 세부 묘사에 증거지고 있다.

물리 어귀에 자리잡은 헌구루 휘윰 느티나무와 그 밑에 깔려 있는 넓은 반석을 통하여 마을의 전경을 본다. 활동이 돌이고 웝목길로 지나가는 한 사람의 군중 패여을집급하는 터 있어서도 치마 고리에 감돌아지는 강아지를 잊어 버리지 않는다. 석양에 비긴 마을에는 하얀 쇠연기가곱곱히다대서 피여 오르고 앞게 깊은 산허리에는 다색을 그림자가 유난하다는 것을 언제나 념임하고 있다.

영화 연출가는 누구나를 막론하고 조선의 자연과 우리의생활을 묘사 대상으로 하고있는 것을 폐의가지다. 그러나 라 운규의 영화에서처럼 우리의 산천 우리의 향토가 가지는 고유한 아름다움과 조선 인의의 세태 풍습이 특정적으로 나타나는 예는 그 시기의 영화들에서, 지어는 오늘에 있어서까지도 심히 부족함을 느끼는 점임이 아니겠는가.

오 기호가 영진에게 찾기여 마을 길로 달아 난다. 돌들이룸을 이고 오는 념의데 부딪인다. 돌동이가 땅에 떨어저 깨뜨리진다. 다른 길로 오 기호가 달려 온다. 멋장사가 지게짐을 하며 지나 간다. 그 뒤에 오 기호가 숨는다. 멋장사들 사이에 두고 영진이와 오 기호가 매을 본다. 이것이 영화 《아리랑》의 첫 장면이다.

뭇는 영진이와 찾기우는 오 기호를 다만 찾고 쫓기여 가는 것으로 처리한 것이 아니라 돌이에서 돌리, 머리는 물을 한 손으로 계속 훅지며 지나 가는 소박한 농촌 부녀의 자태와 독관을 메고 커다란 가위를 벌거려거리는 멋장사 그것에 결부시킨 여기에 라 운규의 연출상 특성이 있다.

라 운규는 자연과 생활을 보고 구경하는 사람의 것이 아니라 그것을 파악하고 연구하고 느끼는 사람이었다. 또한 라 운규는 재능만 있는 사람인 것이 아니라 남달리 노력하는 사람이었다. 그는 연출가로서의 자기 준비를 게을리하지 않았으며 한 카트의 세파를 얻기 위하여 온갖 지혜를 아끼지 않는 사람이었다.

라 운규는 한 작품의 촬영에 보통 7일 내지 14천 정도의 극히 짧은 시일 밖에 소비하지 않았다. 휴식 시간

— 61 —

강호, 「라운규의 연출 수법과 그의 특성」, 『조선영화』, 1962. 8. pp.61-64.

일정에는 언제 대낮촬영 불후는 물이 없이, 한 카트에서 다음 카트에로 쉴 볼릴 사이도 없이 실제 긴장된 분위기 속에서 촬영이 진척됐다. 이는 그의 비상한 기억력과 철저한 사전 연구를 필요하는 것이며 동시에 촬영 시간을 단축하는 데서 제작 비용을 절약하지 않으면 안 되었던 당시의 사정을 말해 주는 것이다.

이러한 환경 속에서도 라 윤규는 한 카트분 촬영하기 위하여 몇 시간을, 혹은 온 하루를 소비하는 일이 있었다. 그것은 촬영 없이 민족 고유의 정서와 색깔 풍속을 묘사하기 위한 그러한 촬영이었다. 피곤피곤 짧아지어 가는 아리랑 고개'길을 찾아 대기 위하여 그림게도 귀한 시간을 이틀 동안이나 허비했노라고 라 윤규는 무뚝뚝이 이야기하고 있었다. 이와 같이 많은 내외에 촬영을 했으나 그 때 당시의 이들이라며 그 하나의 화면을 얻기에 나타나 고심했다는 것을 능히 짐작할 수 있다.

라 윤규의 영화들이 조선 인민의 열렬한 지지와 사랑을 받게 된 기것에는 어떤 신비한 방법이 있었거나 가사여한 수법이 있어서가 아니라 그가 조선을 알고 있었으며 우리 인민의 풍류을 사랑하고 있었기 때문이다. 그것으로 하여 그의 작품들의 내용에 있어 조국과 인민을 사랑하는 정신으로 관철되었으며 인물 수법에 있어 언제나 조선의 바탕이 반영된 자기의 견지를 개척할 수 있었다.

라 윤규의 영화상 특성의 다른 하나는 묘사의 선명성과 표현의 간결성이라고 말할 수 있다. 그의 영화들은 사물과 현상의 본질적인 측면을 선명하게 추구하기 때문에 내용이 언제나 명확하다. 부차적이거나 불필요한 사물과의 이야기에 결눈질을 함이 없이, 매개 장면들이 언제나 요점만이 뚜렷이 드러나는 이음을 남기거나 복잡 다단한 전후 관계를 엮어 능을이 없이 모든 것을 주선(主線)에 복종시키며 주선의 주위에 뭉쳐 가면서 인과 순리로 사건을 끌고 간다. 이러한 선명성으로 인하여 라 윤규의 영화는 알기 쉬우며 긴장되고 흥미가 있다. 뿐만 아니라 그의 영화들은 짧은 길이에 풍부한 내용을 담는 것이 특징적이다.

농민들과 지주와의 계급적 대립, 영진이와 오 기호와의 갈등, 현병회의 야학, 윤 현구와 영희의 사랑, 오 기호의 음모와 박해, 사막의 사건만 (부함), 한 토막의 두 환상 장면, 흥거운 단오놀이, 현구와 오 기호의 싸움, 오 기호에 대한 영진의 복수, 윤분과 영희의 전송을 넣으며 아리랑 고개로 넘어 가는 영진이—이러한 긴 이야기로써 심오한 사상성과 풍부한 내용을 가진 영화 《아리랑》을 불과 7천 척 (2천여 메터) 의 길이에 담고 있다.

라 윤규의 다른 영화들도 례컨대 《풍운아》, 《들쥐》, 《잘 있거라》, 《개화당 이문》, 《종로》, 《철인도와 소사건》, 《그림자》 특히 30년대의 성파적인 《임자 없는 나룻배》들이 전부 2천 메터 이내의 작품들이며 《옥녀》, 《사랑을 찾아서》, 《사나이》, 《벙어리 삼룡이》, 《임연도》, 《무화과》, 《강건너 마을》, 발성 영화 《아리랑 3편》 등이 불과 2천 4백 메터의 길이 밖에 가지지 않고 있다. 이상에 열거는 영화들이 다 성공한 것들은 아니다. 그러나 짧은 길이에 내용을 담을 수 없이 실패한 것도 아니라 라 윤규의 작품들 중에서 3천 메터 이상의 유일한 장편인 《아리랑 후편》은 길이가 너무

— 62 —

요면서도 성공하지 못 하였다.

사실상의 길이는 필요에서보다 이야기는 미처 대화 김 씨이 라 윤규의 외화들의 테가미미 이 기저가 한 할 것도 없이 그의 인형 수법에 나타에서 나타나고 있다.

누구나 할 말이 있다 많이 드러내기나 않아에 드러 표하 중의 하나인 《아리랑》에서 그 단면들 하여 보기로 하자.

원하는 작품에 정치 사상지 완빈이리 드러 다는 과와 소작인들과의 계급적 대립과 투 쟁과 사에 일어 빼가피곤하고 부여에서나도 사면나에 즐긴다지 그러 대한 사상을 표현하는 데 있어 인과지리남과 이지리없다 긴블과 철실적인 이야기를 담지 못 하지 몇지지, 특히 부차에 《개와 고양이》라는 자박유도화 대내지에 담은 싸우는 개와 고양이에 비유하여 지주와 소작인 관계 에 상품적인 모순의 관계를 제기하나 인민에게 축기에 가는 오 기호로써 지주들의 앞미의 평가하심과 지리며 최후 승리를 확인적이며 간결하고 선명하면서 다리 있게 농후한 수법으로 형상하하고 있다.

작품의 중심 사상으로 되고 있는 사막의 인과 대비 철저 선명하고 간결하다. 아무런 사회 화면도 없어 회 사나이가 모래밭 부 손으로 뒤쳐 겠다. 그는 매말로 래에 빠지 메이 빼이다. 이 화면에서 느리하게 빼가 라 하이 가는 젊음이를 본다. 다른 화면에서 처음어 밭있는 사막이라는 것을 알게 되며 그 사막엔 매 《동쪽》한 사나이인 갈 물'빼을 안고 길이 오다. 그 몇 남녀의 나그네가 물을 달라고 애원한다. 세 번째 화면 서 대상이 밤 김죠 나그네의 사나이를 찾다. 너자가 나이를 부축한다. 네번째 화면은 이 광경을 보는 철은 사 나이를 묘사한다. 다음 화면에 대상이 셈을 붓으며 물을 마신 다음 물을 손'바닥에 올려다 님이 모두 물에 떨어진다. 여섯 번째 화면은 애원하는 눈으로 대상 처다보는 젊은 너자의 아름다운 얼굴을 본다. 이전 화 면에서 너자의 얼굴을 보고 있던 대상이 《젊은 사 나이를 버리고 내게로 오너라. 《물》'병을 대밤에서 그 변 이 물을 주마》 하고 껄껄 웃는다. 너자는 방법인다. 다음 화면은 대상의 탄식으로 《자一물을 보아라 물을 마 른지 있다. 헤헤一》 한다. 아홉 번째 화면에서 너자 비틀거리며 대상에게로 간다. 열 번째 화면에서 이 광경 보고 있던 젊은 사나이가 날째게 일어 선다. 다음 화면 은 젊은 사나이와 대상과의 결투 장면이다. 젊은 사나이 가 대상에게 덤벼든다. 대상은 칼을 들고 대항한다. 젊 은 사나이는 칼을 빼앗는다. 열 두 번째 화면에서 젊은 사나이가 대상을 찌른다. 열 세 번째의 마지막 화면은 길다. 나그네의 남녀 앞으로 젊은 사나이가 온다. 병에 게서야 빼앗긴 물'병을 대밤이 《자— 이 물을 먹어라. 그 리고 물 한 모금을 너를 배반하려던 저 어리석은 너자 메게도 주라 !》 《이것을 조 자박으로써 화면의 중간에 삽 입된다.》 나그네의 남녀 물을 정신 없이 마신다. 그러 고는 기운을 얻어 일어 선다. 젊은 사나이는 다시 말한 다. 《그 계집을 개화앉은 죽음 되도록 뒷지 말고 데리고 와라 !》 동쪽을 사막에의 밤 《자박》으로써 화상 형을 형성한다. 우리들의 심금에 그림게도 깊이 아로새겨진 사막 장면은 도합 13 카트로 되어 있다. 《물론, 이상의 카트 구별이 절대적으로 정확하다고는 말할 수 없다.

《아리랑》의 한 장면

— 63 —

을 향하여 호탕하게 웃을 때, 《진시황도 죽었다지!》하며 부르짖을 때, 환상 장면의 젊은 사나이가 대상(隊商)에게 밀버를 직전의 순간, 검관에게 끌려 가는 영진이가 마지막으로 아버지와 누이, 그리고 모든 친근한 사람들을 돌아다 볼 때—이러한 개소들에서만 대사(大寫)를 쓰고 있다. 이와 반면에 라 운규는 손이 보이는 반신(半身)과 원경을 즐겨 쓴다. 라 운규의 반신은 우리 선조들의 초상화를 방불케 하고 라 운규의 원경은 조선화의 유산들에서 흔히 볼 수 있는 보다 먼 거리를 택하는 경우가 많다. 라 운규의 화면들에는 겸손하고 소박한 조선 인민의 체질과 품성이 깃들어 있으며 대범하고 락천적인 생활 감정이 약로새겨져 있다.

라 운규의 원경 처리는 영화의 운률 구성의 불가결의 요소로 되고 있을 뿐만 아니라 민족적 색채를 발양하는 데 있어서도 하나의 중요한 계기로 되고 있다. 원경을 통하여 언제나 조국 산천의 아름다움을 보여 주었고 우리 나라의 고유한 향토색을 풍겨 주었다. 멀리 바라보이는 아리랑 고개는 조선이 아니고는 볼 수 없는 서정적인 화면이거나 배달부가 걸어 오는 아득한 논'길은 우리 전야에서만 볼 수 있는 아름다운 풍경이였고 단오놀이에 흥겨운 놀이터와 그 뒤의 나무들을 우리 향토의 고유한 정서를 유감 없이 나타낸 한 폭의 그림으로 되고 있었다.

또한 라 운규는 몬따쥬의 명수이기도 했다. 그의 영화들은 언제나 호흡이 부드러웠고 음악적인 선률을 갖고 있었다. 정서적 장면들에는 시정(詩情)이 넘쳐 흐르고 결정적인 장면들은 숨 막히는 흥분이 화면으로 흘러들음이다. 관객들을 영화와 함께 숨 쉬고 영화와 함께 움직인다. 사람들을 끝까지 철들고 놓치지 않는 것이 라 운규의 영화들이다. 여기에는 라 운규의 몬따쥬에서의 재능이 중요한 역할을 놀고 있다.

라 운규는 몬따쥬론에 있어서 세계적인 선구자의 한 사람이다. 그러나 유감스럽게도 그는 자기의 리론을 체계화하지 못 하였고 기록으로써 남겨 두지 못하였다. 오늘 우리들에게 전해지고 있는 불완전한 자료를 세 가지 방법을 이야기할 수 있는 것이다.

첫째 것을 그는 《대비(對比)의 수법이라고 불렀다. 대비의 수법은 문'자 그대로 서로 모순되는 두 대상을 호상 대비함으로써 그것을 보다 강조하고 격화시키는 방법이다. 이에 대하여 라 운규는 아래와 같이 따른 일이 있다.

《아리랑》의 첫 장면에서 설명해야 할 최 영진과 오 기호와의 불상융적인 모순의 관계를 배우들의 연기만으로 해결한다는 것을 불가능한 일이다.

처음에 영진과 기호가 서로 노려 보고 있는 카트를, 그 다음에 영진의 대사, 또 그 다음에 기호의 대사, 마지막으로 다시 노려 보고 있는 최초의 카트에로—이와

같이 같은 화면 안에서 노려 보고 있는 두 사람을 현재는 개별적으로 떼어 내어 하나 하나씩 다시 보여 줌으로써 대립적인 두 관계를 고도로 발전시킬 수 있으며 그런 후 최초의 화면에로 되돌아 가게 되면 사람에 있어서는 진파 다름 없는 내용임에 분구하고 인제는 단순히 노려만 보고 있는 것으로 느껴지는 것이 아니라 보다 심각한 모순의 관계에 처해 있다는 것을 관객들이 인식하게 된다. 서로서로를 대비하여 그들 사이에 조성되고 있는 감정을 보다 격화시키는 것—이것이 라 운규가 말하는 대비의 방법이다.

둘째 것을 라 운규는 《반복의 방법이라고 말했다. 반복의 수법은 대비의 수법과 류사한 점에 있으나 결코 동일한 의미의 것은 아니다. 대비의 수법은 선적이며 격동적이라면 반복의 수법은 전진적이며 동적이다.

《아리랑》의 놀이 장면에서 라 운규는 농악에 맞추어 춤 추는 사람들을 반복 촬영하였다. 동일한 대상을 이하 각도와 같이한 강도에서 반복함으로써 인종을 음악적인 선률을 얻게 되며 점차로 긴장성을 조성하게 된다.

대비의 수법은 많은 경우에 대립된 두 현상을 같은 각도와 같은 강이에서 같으로부터 율에게로 다시 강으로—이렇게 반복 대비하는 것으로 긴 것으로부터 짧은 것에로 격동적인 긴장성을 조성하는 것이나 반복 수법은 각이한 각도에서 길고 짧은 것이 포제되면서 풍겨있고 완만하고 동적인 긴장성을 조성하는 그것이다.

셋째 것을 라 운규는 《격동의 수법이라고 말했다. 격동의 수법은 사람들이 정상적인 생활에서 어떤 충격을 받았을 때, 호흡이 긴장되고 맥박이 빨라지는 것과 같이 영화에 있어서도 완만한 상태에서 긴장을 격동에로, 고도의 긴장에서 다시 완만한 상태에로 극적 호흡을 조절하는 그것을 말한다.

몬따쥬에 대한 라 운규의 리론은 그의 영화들에서 훌륭하게 구현되고 있다. 오늘 우리들이 라 운규의 영상 특성을 연구하는 데 있어 최대의 난관으로 되는 것은 그의 영화들을 직접 볼 수 없는 것이다. 우리 민족의 생활 감정과 우리 향토의 아름다운 정서를 우리 인민의 고유한 세태 풍속을 진실하게 반영함을 하는 라 운규의 연출상 특성, 때로는 주인공의 립장에서 사물을 평가하거나 때로는 제3자의 립장에서 객관적으로 현실을 관찰하는 라 운규의 다양한 연출 수법, 음악적 선률과 감정의 굴곡이 생동하게 맥박치는 라 운규의 연출적 재능—이 모든 우수한 측면을 비록 그의 작품들을 직접 평가할 수 없는 불리한 조건이라 할지라도 진지하게 연구하고 보다 많이 섭취하는 것을 앞날 우리 영화의 질을 향상시킴에 있어 적지 않은 기여로 될 것이다.

찾아보기